LA TRADITION

DANS LA

PEINTURE FRANÇAISE

OUVRAGES DU MÊME AUTEUR

A LA MÊME LIBRAIRIE

Titien, sa vie et son œuvre (ouvrage couronné par l'Académie des Beaux-Arts), un volume in-f° colombier... 100 fr.
La Peinture Italienne (Tome I), volume in-8 (Bibliothèque de l'Enseignement des Beaux-Arts)..... 3 fr. 50

G. LAFENESTRE et E. RICHTENBERGER
La Peinture en Europe.

Catalogues raisonnés des œuvres principales conservées dans les musées, collections, édifices civils et religieux.

1. **Le Musée national du Louvre.**
2. **Florence.**
3. **La Belgique.**
4. **Venise.**
5. **La Hollande.**

En préparation :

6. **Rome.**

Châteauroux. — Impr. A. MAJESTÉ et L. BOUCHARDEAU

LA TRADITION
DANS LA
PEINTURE FRANÇAISE

PAR

GEORGES LAFENESTRE
MEMBRE DE L'INSTITUT

LA PEINTURE FRANÇAISE AU XIXᵉ SIÈCLE — P. BAUDRY
A. CABANEL — E. DELAUNAY — E. HÉBERT

PARIS
SOCIÉTÉ FRANÇAISE D'ÉDITIONS D'ART
L.-Henry MAY
9 ET 11, RUE SAINT-BENOÎT

LA

PEINTURE FRANÇAISE

AU XIXᵉ SIÈCLE [1]

(Exposition universelle de 1889.)

Dans la première séance du jury international de la peinture au Champ-de-Mars, les artistes étrangers, formant la majorité, ont demandé à l'unanimité qu'une médaille d'honneur fût décernée collectivement à tous les exposants français. Ils entendaient par là reconnaître la supériorité générale de nos peintres, dans la dernière période décennale depuis 1878. Les règlements ne permettaient pas d'accueillir cette proposition, dont la

1. Voir, à la fin du volume, page 349, le *Catalogue de l'Exposition centennale.*

conséquence eût été de priver nos artistes des récompenses nominatives qu'ils avaient le droit d'espérer. Avant la clôture des opérations, les mêmes jurés sont revenus pourtant sur cette pensée ; ils ont décidé de consigner dans une pièce annexée aux procès-verbaux, l'expression du regret qu'ils éprouvent de ne pouvoir donner à leur admiration pour l'école française une forme publique et officielle.

Ce n'est pas la première fois que les peintres étrangers accordent à nos peintres nationaux un semblable hommage sur le champ de bataille. C'est avec la même spontanéité que, chez eux aussi, à Anvers en 1885, à Amsterdam en 1883, à Vienne en 1882, à Munich en 1879 et en 1883, ces rivaux, généreux et courtois, ont témoigné leur reconnaissance à une école dont beaucoup d'entre eux sont sortis. Si l'on se reporte plus loin encore, aux grands concours internationaux de 1878, de 1873, de 1867, de 1855,

on y constate, depuis près d'un demi-siècle, dans la répartition des récompenses, la même inégalité en notre faveur, et, pour peu qu'on ait parcouru les musées d'Europe, on n'est pas éloigné de croire que, dans la période antérieure, la même comparaison eût donné les mêmes résultats, tant l'influence de l'école française depuis la Révolution s'est fortement marquée dans tous les pays, sauf en Angleterre !

Quelles sont les causes d'une suprématie conservée avec une telle persistance, à travers toutes les perturbations politiques et sociales, en dehors de toute fixité d'idéal, au milieu d'une instabilité presque incessante des doctrines et des théories ? Où en étions-nous lorsque nous avons commencé d'exercer cette domination sur les fantaisies ? Où en sommes-nous, aujourd'hui, après une si longue pratique de la souveraineté ? Quelles chances nous reste-t-il de la conserver ?

Parmi les innombrables questions d'esthétique et de critique que peut soulever une visite au palais des Beaux-Arts, en voilà quelques-unes qui présentent, ce semble, pour notre pays, un plus grave intérêt qu'un intérêt de curiosité et que chacun s'adresse plus ou moins à lui-même en passant. Les organisateurs de l'Exposition les avaient bien prévues ; ils se sont efforcés d'y répondre en installant, auprès de l'Exposition décennale, une exposition complémentaire et rétrospective des chefs-d'œuvre de la peinture nationale depuis 1789 jusqu'à 1878, et c'est par l'examen de cette Exposition centennale qu'on se prépare le mieux à comprendre les résultats obtenus dans la dernière période par nos contemporains, résultats abondamment groupés dans l'Exposition décennale.

I

EXPOSITION RÉTROSPECTIVE

(1789-1879.)

Des collections de ce genre sont toujours extrêmement difficiles à former; car, quelque soit le zèle qu'on y apporte, il reste toujours dans les séries des lacunes plus ou moins regrettables. Dans l'espèce, il est surtout fâcheux que les organisateurs n'aient pas eu à leur disposition des locaux mieux appropriés. La coupole centrale, sous laquelle sont suspendues, le long de trop vastes parois, la plupart des grandes toiles, leur déverse d'en haut, à travers des complications de reflets multicolores, une lumière inégale et désordonnée qui ne leur est nullement favorable. D'autre part, la dispersion et l'exiguïté des annexes n'ont point permis d'y suivre, pour

la disposition des documents, un ordre nettement chronologique, le seul ordre utile et instructif en pareil cas. On éprouve quelque peine à se reconnaître d'abord dans cet intéressant pêle-mêle ; mais, pour peu que l'on aime la peinture, on s'en trouve vite et largement payé. La génération actuelle, qui n'a point assisté au merveilleux spectacle de l'avenue Montaigne en 1855, trouve là une occasion inattendue de ressaisir la liaison entre les arts du présent et les arts du passé, et de comprendre par quelle suite de laborieux efforts et de luttes passionnées la génération qui l'a précédée a conquis et assuré aux peintres modernes une liberté sans précédents. Si l'on peut, dans cette exposition centennale, constituée à la hâte au milieu de grandes difficultés, regretter l'absence de plusieurs éléments sérieux d'information, si certaines personnalités importantes ne s'y trouvent que peu ou mal représentées, tandis

que d'autres, assez médiocres ou très discutables, y occupent une place excessive, il est facile, pour ceux qui ont le goût de ces études, d'aller chercher dans les musées, au Louvre ou à Versailles, les pièces complémentaires, et de rendre ainsi à chacun, dans cette mêlée d'abord un peu confuse d'activités contradictoires, la part d'honneur qui lui revient.

A distance, aujourd'hui que sont tombées les poussières et les fumées de la bataille romantique, ce qui nous frappe, c'est un air de similitude et de parenté peu à peu repris par les œuvres des mêmes périodes, lors même qu'elles sont le produit d'écoles hostiles. L'action fatale du temps qui, chez les uns, assombrit et apaise les vivacités et les fraîcheurs du coloris, et, chez les autres, enveloppe et réchauffe les sécheresses et les froideurs de la ligne, contribue sans doute pour quelque chose à cette réconciliation

apparente. Néanmoins, c'est là un fait qui éclate aux yeux : malgré les différences des systèmes, des tempéraments, des procédés, différences dont les contemporains, les voyant de plus près, sont volontiers disposés à s'exagérer l'importance, le fond de l'imagination, alimenté par le courant général des idées, reste à peu près le même chez les artistes d'une même génération. Entre l'héroïsme idéal de David et l'héroïsme réel de Gros, entre l'antiquité théâtrale de Pierre Guérin et l'antiquité poétique de Prud'hon, entre l'exaltation pittoresque de Delacroix et l'exaltation plastique d'Ingres, entre le dilettantisme observateur de M. Meissonier, et le dilettantisme anecdotique de Paul Delaroche, les différences sont moins grandes qu'on n'est porté à le croire. Avec un peu d'attention, on peut saisir aujourd'hui entre eux la communauté de certains traits qui, aux yeux de la postérité, leur donnera de plus

en plus la marque générale de leur temps.

Ce qui, en définitive, classe les œuvres de peinture, c'est la somme de sensations, de sentiments, de passions, d'observations, d'idées, que les artistes sont parvenus à y fixer au moyen d'une réalisation apparente par des formes colorées. Plus cette réalisation est complète, expressive, individuelle, plus l'œuvre a de valeur et de portée. Si cette réalisation fait défaut, quel que soit l'intérêt du but visé, l'œuvre n'existe pas. L'oubli de cette vérité banale est la cause de nos plus grandes erreurs dans les jugements que nous portons sur nos contemporains ; l'empressement que met le public à prendre les intentions pour des faits, lorsque les peintres, par leur manière ou leurs sujets, caressent les goûts du jour et flattent ses habitudes, équivaut presque toujours à un véritable aveuglement. La fonction de la postérité est de remettre les choses en leur juste place.

Sommes-nous, à cette heure, suffisamment dégagés des dernières luttes, pour être en mesure d'accomplir ce triage délicat avec une impartialité clairvoyante? Ce serait une outrecuidance de le penser. C'est déjà beaucoup qu'il nous soit à peu près possible de démêler, dans le vaste fleuve d'activité qui emporte les peintres français depuis un siècle, les doubles courants qui, se séparant sans cesse pour toujours se réunir, en forment la masse profonde et majestueuse, et d'y suivre, dans leur marche parallèle, ces courants de science et ces courants d'imagination, de traditions et d'observations, d'idéalisme et de réalisme, qui, en se mêlant à doses inégales, lui donnent, suivant les heures, une apparence, une profondeur, une couleur différentes, tous ces courants, d'ailleurs, descendant à la fois des mêmes sources intarissables, l'amour de la vie et l'amour de la nature.

§ 1. — Il est certain qu'après 1750, si une réaction ne s'était pas opérée contre Boucher, Van Loo, Natoire et leurs pâles imitateurs, la peinture française, de plus en plus réduite à des pratiques affadies, courait le risque de s'anéantir dans la futilité et dans l'insignifiance. L'étude de la nature était peu à peu devenue, pour ces décorateurs superficiels, une superfluité gênante. Par une conséquence logique, à mesure que s'affaiblissaient en eux le respect de la vérité et le sens de la beauté, leur technique non renouvelée perdait de son côté, en force et en solidité, ce qu'elle gagnait en souplesse et en facilité. Rien de plus mou, de plus incorrect et incertain que cette peinture, efféminée et charmante, à la fin du xviii° siècle, non seulement chez Lagrenée et Drouais, mais aussi chez Greuze dont les littérateurs et les moralistes crurent en vain pouvoir opposer la sensiblerie à la sensualité de ses rivaux, et qui demeura

toujours, sauf en quelques études et portraits, un assez médiocre exécutant. Chardin et La Tour, presque seuls, conservèrent alors avec une surprenante franchise, dans ce milieu corrompu, l'intelligence des réalités saines et de la facture simple et forte. Quelques dessins de Greuze et de Fragonard, avec deux peintures de ce dernier, le *Pacha* et les *Guignols*, montrent bien au Champ-de-Mars ce qu'était devenu le sentiment de la forme chez les plus habiles et les plus populaires. On ne saurait mettre plus d'impertinence aimable, dans la sentimentalité ou dans la légèreté, à se moquer de la réalité palpable et des conditions nécessaires à l'existence des corps. Dans toutes ces figurines lestement troussées ou retroussées, ni proportions, ni os, ni muscles, à peine des carnations, lorsque le pinceau s'en mêle, et quelles carnations ! Molles, flasques, jaunâtres. Et tout cela fuyant, coulant, disparais-

sant dans les évanouissements douceâtres d'une harmonie artificielle qui laisse autant d'énervement dans les yeux que de vide dans l'esprit ! Le *Pacha* et les *Guignols*, comme toutes les peintures exposées, sont postérieurs à 1789. Ce sont des ouvrages de la vieillesse de Fragonard, qui mourut en 1806. Le maître s'était montré naguère plus vif et plus brillant, et, si le fond de son talent n'avait jamais été bien solide, il en avait presque toujours sauvé les apparences, grâce à l'esprit de sa touche imprévue, souple, amusante. Ce n'était pas pour rien qu'il avait tant aimé Tiepolo ; il lui en était resté quelque chose.

La génération qui suivit, celle qui se trouva perdue entre la décadence de Boucher et l'avènement de David, celle qui opère dans les dernières années de Louis XVI et pendant la Révolution, devait souffrir d'une éducation plus détestable encore. L'abus qu'on

avait fait du décor la jeta dans le mépris de la peinture elle-même. A ce moment commence à se manifester, même chez les portraitistes, les plus fidèles pourtant de tous aux bonnes traditions du métier, une indifférence singulière pour l'éclat, la consistance, l'harmonie des couleurs, un affaiblissement pitoyable dans le rendu et dans l'effet. L'indigence pittoresque atteint sa limite extrême chez ces petits-maîtres spirituels qui étudient les mœurs avec tant d'ingéniosité et souvent de si fines observations, à la ville ou à la campagne, sous la République. Si le *Houdon dans son atelier* et les *Trois enfants jouant au soldat,* de Boilly, sont intéressants par l'exactitude des personnages et des accessoires, combien l'aspect en est sec et glacial! Il faudra du temps à cet infatigable producteur, pour qu'il apprenne à réchauffer quelque peu ses bonshommes en porcelaine! C'est bien à cette peinture proprette, mince

et lisse, qu'on pourrait appliquer le mot un peu dur de Gros devant la *Didon* de Pierre Guérin : « Si j'entrais là-dedans, je casserais tout ! » Dans le *Coin du café de Foy*, en 1824, Boilly devient plus sensible à l'harmonie ; il comprend Metzu après avoir trop fréquenté Mieris. Rendons-lui cette justice que, dans le portrait, même auparavant, il avait eu des rencontres heureuses ; il lui avait suffi, comme à tant d'autres, de se mettre en contact direct avec la vie, pour être excité et animé. L'aimable *Lucile Desmoulins* avait opéré un de ces miracles ; c'est une image plaisante, fine, expressive, malgré des restes de froideur dans la facture. Cette froideur, à ce moment, se retrouve chez presque tous les portraitistes en vogue. M^{me} Vigée-Lebrun n'y échappe pas lorsqu'elle nous présente son groupe, assez brillant d'apparence, mais au fond peu solide, d'une touche sèche et dure, la *Jeune mère et son enfant*. Combien

plus d'agrément et de vivacité dans la tête souriante et vive, quelque peu évaporée, de *Carle Vernet* ! Le seul peintre de ce temps qui, à vrai dire, se révèle au Champ-de-Mars comme supérieur à sa réputation, c'est l'honnête Martin Drolling (1752-1827), l'auteur de la *Cuisine*, du Louvre, si bien rangée et si reluisante. Ses trois portraits, ceux de *M*^{me} *Vincent*, de *M. Belot*, de *Baptiste aîné*, sont à la fois les œuvres d'un physionomiste hors ligne et d'un praticien consommé; celui de Baptiste, surtout, qui appartient à la Comédie-Française, pour la justesse, la sûreté, la délicatesse, est un chef-d'œuvre d'observation loyale.

Il est deux artistes supérieurs qu'on regrette de ne pas rencontrer au Champ-de-Mars : Vien, mort en 1809, à l'âge de quatre-vingt-treize ans, et Joseph Vernet, mort le 3 décembre 1789, à l'âge de soixante-quinze. La justice eût voulu qu'on nous les montrât en

tête de l'école moderne, car ce sont eux qui, l'un dans l'histoire, l'autre dans le paysage, comprirent les premiers la nécessité d'un retour décidé au respect de la nature. Les deux peintures du Louvre, l'*Ermite endormi*, cette étude vigoureuse, d'un réalisme presque moderne, le *Saint Germain* et le *Saint Vincent*, cette composition si claire et si colorée, datent, l'une de 1750, l'autre de 1755. Pendant son premier séjour en Italie, Vien, au grand désespoir de son directeur Natoire, avait osé regarder d'un œil timide les maîtres qu'on ne regardait plus, le brutal Caravage et les primitifs Vénitiens. Il était aussi descendu dans les ruines d'Herculanum, où il s'était épris de la véritable antiquité. Dans son atelier se forma le groupe des novateurs qui voulurent fonder la réforme de l'art sur une intelligence plus exacte de l'art antique, et sur une étude plus attentive de la nature. La plupart devaient, il est vrai, se laisser

assez vite absorber par la personnalité énergique de leur condisciple Louis David. Toutefois, à leurs débuts, Ménageot, Vincent, Taillasson, ne mirent pas moins d'ardeur à s'élancer dans la route frayée par Joseph-Marie Vien. L'un des plus jeunes, Regnault (1754-1820), parut même, durant quelque temps, le seul rival qu'il fût possible d'opposer à ce terrible David. Il se laissait, en effet, beaucoup moins que lui entraîner vers l'imitation sculpturale, et s'efforçait en général de concilier le dessin et la couleur, le style et la vie ; son tableau des *Trois Grâces*, de la collection Lacaze, parut en son temps une œuvre d'un naturalisme outré. Plus tard, Regnault s'assagit, il devint le modèle des professeurs académiques, « le Père La Rotule », mais il avait quelque droit à figurer aussi parmi les précurseurs de l'art moderne. Quant à Joseph Vernet, il suffit de regarder au Louvre ses études si lumineuses et si ar-

gentines, le *Pont et le Château Saint-Ange*, et le *Ponte-Rotto*, études peintes à Rome vers 1740, il suffit de les comparer avec les études faites par Corot, vers 1860, dans les mêmes lieux, pour saisir le lien d'étroite parenté qui rattache les deux maîtres du paysage français à cent ans de distance.

Au Champ-de-Mars, comme dans l'histoire, la place d'honneur est pour David ; ce n'est que justice. Une dictature comme celle que cet artiste énergique exerça sur la France et sur l'Europe durant plus de trente ans, n'est si universellement acceptée que parce qu'elle s'accorde avec les tendances contemporaines. Ce n'est pas David, assurément, qui ressuscita en France le goût des études antiques, déjà mis à la mode par Caylus et Barthélemy, ce n'est pas lui non plus qui détermina, par dégoût des folàtreries et des polissonneries, dans toutes les intelligences droites, des aspirations nouvelles vers un idéal d'art plus sérieux

et plus noble. La même passion pour Rome et pour la Grèce, les mêmes ambitions d'héroïsme et de grandeur n'animent-elles pas tous les hommes de la Révolution et de l'Empire ? Lorsque parut, au Salon de 1784, le *Serment des Horace*, personne ne songea donc à y critiquer la raideur des attitudes, l'emphase des gestes, la dureté des contours : on ne vit sincèrement dans cette raideur que sa fermeté, dans cette emphase que sa grandeur, dans cette dureté que sa précision. David n'avait fait que formuler seulement dans cette scène héroïque ce que tous depuis longtemps appelaient de leurs désirs : l'art viril, digne et puissant. Du premier coup, il est vrai, le réformateur dépassait le but, ne pensant plus qu'à l'attitude sculpturale des figures et à leur netteté linéaire, sacrifiant tout à cette netteté, aussi bien l'attitude colorée que l'exactitude lumineuse et que l'expression physionomique. Mais c'est parce qu'il était

excessif et passionné qu'il fut compris, qu'il fit disparaître tous ses rivaux, s'imposa !

Il semble qu'on ait eu peur, au Champ-de-Mars, de nous montrer David sous cet aspect démodé de styliste systématique et rigide, régentant l'école avec cette volonté de fer dont les effets se prolongèrent longtemps après sa mort. On n'y voit de lui que des portraits, le *Sacre de l'empereur Napoléon* et le *Couronnement de l'impératrice Joséphine*, c'est-à-dire ses œuvres les moins contestables, mais non pas celles peut-être qui agirent le plus sur ses contemporains. Le choix d'ailleurs est excellent, et bien fait pour apprendre à ceux qui ne le sauraient pas, combien l'auteur des *Sabines* et du *Léonidas*, placé directement en face de la vie, savait l'exprimer avec simplicité et précision ; combien aussi ce maître sincère, beaucoup moins exclusif dans sa pratique que dans sa théorie, était plus ouvert qu'on ne le croit

d'habitude, aux honnêtes séductions de l'exécution pittoresque. Il y a déjà, à défaut de chaleur, dans ses deux toiles datées de 1788 et 1790, *M. et M*^me *Lavoisier*, *Michel Gérard, membre de l'Assemblée nationale, et sa famille*, un tel air de loyauté, une telle simplicité d'attitudes, une telle exactitude des visages, qu'on ne pense plus à regretter la grâce et l'éclat de tous ces beaux portraitistes d'autrefois, si brillants mais si suspects, les Nattier, les Largillière, les Rigaud. Voici donc, cette fois, de nouveau, un homme qui regarde son semblable les yeux dans les yeux, et qui, loyalement, tranquillement, sans souci de plaire à tel ou tel amateur par l'originalité ou par la convenance de certains procédés, s'efforce de le représenter tel qu'il le voit. A cet égard, la *Famille de Michel Gérard* est un morceau plus intéressant encore que le *Lavoisier*, assis à son bureau, avec sa femme auprès de lui. Dans cette dernière

toile, le peintre a cédé aux habitudes courantes, il a cherché un arrangement agréable du groupe ; il se sent encore gêné. Avec le député de province, il en a pris à l'aise ; Michel Gérard, en bras de chemise, les poings sur ses genoux, est assis dans sa chambre ; près de lui, ses quatre enfants ; sur le devant, debout entre ses jambes, un petit garçon, son livre à la main, une fillette assise devant son clavecin ; derrière, deux jeunes gens debout ; tous les cinq sérieux à plaisir, avec de bonnes physionomies qui réjouissent, posant avec une naïve satisfaction. Dans cette peinture, un peu mince, mais serrée, on devine le maître d'Ingres, avec un certain charme de gaucherie loyale qu'Ingres conserva longtemps. Entre le *Michel Gérard* et le portrait de Mme *Récamier*, il y a quinze ans d'activité, quinze ans de réflexion. Ne nous étonnons point que ce dernier, à l'état d'ébauche, marque un immense progrès, pour la sou-

plesse et pour l'ampleur. Tout le monde connaît ce chef-d'œuvre de grâce et de simplicité. Son transport du Louvre au Champ-de-Mars n'a rien pu lui faire perdre, malgré la crudité d'une lumière violente et les surprises d'un entourage mêlé. Que n'a-t-on pu joindre au *Michel Gérard* et à *M^{me} Récamier*, quelques-uns des derniers portraits faits par David, en Belgique, durant son exil, de 1815 à 1825, par exemple les trois *Dames de Gand* de la collection Van Praet! On aurait vu le vieux maître prendre, avant d'expirer, sa dernière leçon de ces Flamands chauds et colorés qu'il regrettait d'avoir méconnus. Preuve bien frappante et bien touchante de la sincérité intelligente qu'apportait dans toutes les choses de l'art cet homme supérieur dont on s'est plu à exagérer le rigorisme et l'inflexibilité !

La vaste et majestueuse composition du *Couronnement de l'impératrice Joséphine*

est très curieuse sous ce rapport. Lorsque le nouvel empereur donna à l'ancien ami de Robespierre et de Marat, en 1805, le titre de son premier peintre, il lui commanda en même temps quatre toiles : le *Couronnement*, la *Distribution des aigles*, l'*Entrée à l'Hôtel de Ville*, l'*Intronisation à Notre-Dame*. Les deux premières seules furent exécutées. Dans la *Distribution des aigles*, qui est restée à Versailles, David se dégage mal de ses habitudes scolaires ; le groupe des officiers porteurs de drapeaux, qui escaladent, en se bousculant, l'estrade impériale, les bras violemment allongés, rappelle singulièrement le trio des Horaces, par la raideur tendue des attitudes et par l'emphase théâtrale des gesticulations ; on dirait que ces rigides guerriers se sont multipliés pour pouvoir mieux s'enchevêtrer, dissimulant mal sous les culottes de peau et les habits brodés leurs carapaces de fer. Le peintre avait l'intention de donner plus

de grandeur classique à la scène en faisant planer, au-dessus des bonnets à poil, des allégories volantes, mais l'idée fut mal accueillie : il y renonça. L'imagination de David avait toujours été plus laborieuse qu'abondante ; la volonté et l'érudition dans ses compositions jouent en réalité le premier rôle ; c'est seulement devant la nature qu'il est en pleine possession de ses moyens, bien que lui-même et ses amis pensent le contraire. Dans le *Couronnement,* il eut le bon sens de mettre de côté, sans doute à regret, ses doctrines rigoureuses qui ne lui permettaient pas de voir le sujet « d'un tableau d'histoire » dans la représentation d'une scène contemporaine : il se contenta de reproduire, avec toute l'exactitude dont il était capable, le spectacle imposant qu'il avait eu sous les yeux. C'est ainsi que nous possédons, avec un document historique de la plus haute valeur, une des œuvres qui marquent le mieux une

rupture complète avec les habitudes antérieures en fait de peintures officielles, une de celles qui inaugurent l'avènement d'un esprit absolu de vérité, de simplicité, de sincérité, dans la peinture historique. Supposez le même sujet traité au xvii° ou au xviii° siècle, suivant les formules décoratives en usage; vous y verriez sans doute plus d'éclat, plus de pompe, plus de mouvement, mais au prix de quels sacrifices d'exactitude! David transporta, dans la grande peinture, la sincérité qu'avaient déjà apportée nos spirituels dessinateurs de la cour, Cochin, Moreau, Saint-Aubin, en des occasions pareilles, sur leurs feuilles de papier; il le fit avec son intégrité ordinaire. Ce qui lui manque, c'est facile à voir. Il avait trop méprisé jusqu'alors l'effet pittoresque, il avait trop dédaigné la couleur, les belles pâtes, la touche savoureuse et large, pour pouvoir d'un coup, même en regardant Rubens et Véronèse, leur emprun-

ter beaucoup de leur vivacité éclatante. Mais
comme il indique nettement, même quand
il ne l'obtient pas, l'effet qu'il faudrait pro-
duire ! Avec quelle sûreté, avec quelle autorité
ferme et tranquille sont distribués ces grou-
pes, plus ou moins en vue suivant leur im-
portance, dans la grande basilique, tous tenus
en leur place par une lumière, froide sans
doute, mais admirablement juste et bien ré-
partie ! La Joséphine agenouillée, le Napo-
léon debout, le pape Pie VII, le cardinal
Caprara assis derrière, sont depuis longtemps
des figures célèbres ! Combien d'autres por-
traits, nets, frappants, indiscutables, dans
cette vaste assemblée ! Ce qui est presque
touchant, dans l'effort calme et patient fait
par l'artiste pour rendre tout ce qu'il a vu,
même ce qui convient le moins à ses goûts
austères, le brillant des dorures, la splendeur
des velours, le chatoiement des soies, c'est
la conscience avec laquelle il évite de se jeter

à côté de son sujet. Il n'y a peut-être pas d'autre grande page historique où l'on puisse louer une telle absence de hors-d'œuvre, de superfétations, de caprices personnels. Si David n'est pas un virtuose de couleur, c'est un virtuose de style ; comme il doit se tenir à quatre pour ne pas donner à quelques-uns de ces courtisans empanachés des allures plus romaines ! Mais, en définitive, le respect de la vérité l'emporte. On a bien fait de donner au *Couronnement* la place d'honneur : nos réalistes bruyants y peuvent voir qu'on aimait la réalité avant eux, ils y peuvent apprendre que la science n'est pas inutile pour en tirer parti. Si David avait moins étudié les torses nus et les marbres antiques pour fabriquer des héros grecs et romains, il est probable qu'il n'eût point exécuté d'une main si virile, ni le *Couronnement*, ni M*^{me} Récamier*.

A n'examiner que le *Couronnement*, on ne s'expliquerait pas la nécessité d'une

révolution contre l'autorité de David, ni la
la violence avec laquelle cette révolution devait être conduite. Pour en comprendre la
légitimité, il faut se reporter aux doctrines
mêmes de David, et surtout aux effets désastreux produits par ces doctrines chez ses élèves et chez ses imitateurs. On a jugé inutile
de nous montrer ce qu'était devenu le style
héroïque entre les mains de ces froids praticiens. On a supposé que les immenses machines tragiques de Guillon-Lethière, les académies contournées et gonflées de Girodet-Trioson, les nudités froides et lisses de
Gérard, pour instructives qu'elles pussent
être, offriraient trop peu d'agrément au public. Peut-être a-t-on bien fait, peu-têtre non,
car la foule, moins sensible que les spécialistes,
artistes ou amateurs, aux modifications incessantes des théories et des procédés, ne
rechigne jamais à son plaisir, elle le prend sans
scrupule partout où elle le trouve, et garde tou-

jours une naïve et juste indulgence pour les sujets bien présentés et pour les figures nettement expressives. De Girodet, deux portraits, sérieux et exacts, comme tout ce qui sort de l'école, le *Comte de Rumford* et *M. Bourgeon*. De Gérard, « le peintre des rois, le roi des peintres », aucune composition mythologique ni historique; un beau portrait seulement, celui de *M*me *Récamier*, assise après le bain, épaules nues, pieds nus, enveloppée dans une tunique blanche, collante et presque transparente, un châle jaune sur ses genoux, portrait fort intéressant à comparer avec celui de David. La « professionnal beauty », chez Gérard, est présentée avec plus de grâce, de ménagements, d'élégance. David, lui, moins assoupli aux concessions mondaines, est plus bourru dans sa franchise. Mais quelle puissance supérieure chez le maître, et comme la femme à la mode, costumée à l'antique, s'y transforme

sans efforts en une figure typique ! Que l'on compare aussi l'exécution des pieds et des mains, si vive et si nette chez David, si lisse et si affectée chez Gérard, on verra où est la vérité. Tout cela soit dit sans diminuer la valeur de Gérard, peintre officiel et peintre mondain, et qui apporta dans cette carrière une souplesse et une habileté qu'atteste brillamment une dizaine d'esquisses empruntées à la collection si curieuse de Versailles. Parmi ces esquisses se trouve celle du *Portrait d'Isabey et de sa fille,* du musée du Louvre, peinture chaleureuse et vivante, inspirée par la reconnaissance, et qui est restée son chef-d'œuvre.

En fait, il n'y eut de ce temps et autour de David que deux peintres vraiment indépendants, deux peintres dans le vrai sens du mot, complets dans leur métier, naturels dans leur inspiration : Prud'hon et Gros. Ceux-ci sont vraiment les pères de l'art mo-

derne, ceux qui lui ont transmis à la fois les procédés et la poésie, le sens de la beauté et le goût de la vérité. Par suite des hasards, fâcheux en apparence, de leurs jeunesses difficiles, tous deux eurent la bonne fortune d'échapper à l'oppression irrésistible de David.

L'Italie les sauva tous deux, par des voies très diverses. Prud'hon, pauvre provincial, pensionnaire des Etats de Bourgogne, se trouva à Rome moins en vue, mais plus libre que les pensionnaires du Roi. Lié comme les autres avec Winckelmann, Mengs, Canova, tous les archéologues et artistes que les découvertes d'Herculanum ramenaient vers l'idéal antique, il vécut plus qu'eux, seul et à loisir, devant les œuvres elles-mêmes, romaines et grecques, avec les Maîtres du XVI° siècle qui les avaient le mieux comprises dans leur esprit et dans leur charme, Corrège et Léonard de Vinci. Lorsqu'il revint à Paris,

tendre, mélancolique, modeste, déjà victime des entraînements de son cœur, déjà malheureux en ménage et surchargé de famille, n'ayant pour soutien que son rêve, il n'y trouva que la misère. Courage et volonté, rien ne lui manquait, pourtant ; c'est alors qu'il fit, pour des en-têtes de lettres, pour des estampes, pour son plaisir aussi, bon nombre de ces dessins au crayon noir, rehaussés de blanc, dans lesquels éclate, avec une intelligence si vive de la beauté antique et une science de rendu si ferme et si libre, un accent de poésie délicate, profonde, chaleureuse, tout à fait personnelle. Quelques-uns de ces papiers précieux, *Minerve unissant la Loi avec la Liberté et la Nature*, le *Joseph et la femme de Putiphar*, et bien d'autres, tout imprégnés encore d'un enthousiasme ardent pour Corrège et Raphaël, se trouvent au Champ-de-Mars; on ne saurait trop les y étudier. Mais, en 1793, le temps n'était guère

à ces douces idylles. De 1794 à 1796, Prud'hon dut se réfugier en province, à Rigny, d'où il envoyait aux Didot des dessins pour *Daphnis et Chloé* et pour les œuvres de Gentil-Bernard. C'est là probablement qu'il peignit ce mâle *Portrait de G. Antony*, qui appartient au Musée de Dijon. Coiffé d'un tricorne, en habit bleu, culottes blanches, gilet rouge, le jeune officier tient de la main droite par la bride son cheval brun. L'attitude est ferme, l'expression grave, le visage pâle. L'exécution, d'un bout à l'autre, est menée avec force et simplicité, dans une pâte calme et solide, qu'échauffe un mouvement discret, bien dirigé et bien enveloppant, de la lumière. Le pinceau de Prud'hon deviendra, par la suite, plus libre, plus souple, plus large ; c'est déjà le pinceau d'un peintre, très supérieur à ceux que tiennent Mme Vigée-Lebrun, Boilly, Drolling, David. Le *Portrait de Mme Copia*, cette jeune femme brune, très brune, au teint coloré, laide, mais

vivante, intelligente, appétissante, qui sourit si franchement, ébouriffée et chiffonnée sous sa capote à grosses coques violettes, montre Prud'hon en pleine possession de son talent. On peut admirer, en quelques esquisses peintes (*Minerve conduisant le Génie de la Peinture au séjour de l'Immortalité*, l'*Amour refusant les richesses*, le *Triomphe de Bonaparte*, l'*Andromaque*), avec quelle force il animait l'allégorie la plus froide de cette chaleur naturelle, communicative douloureuse, qu'il ressentait devant les choses de la vie. Dans le seul embrassement d'Andromaque captive et de son enfant, deux figurines lilliputiennes, il y a plus de tendresse contenue, de douleur digne et noble, qu'il n'en faudrait pour vivifier toutes les solennelles tragédies de Pierre Guérin.

La destinée de Gros est plus singulière encore. Celui-ci était un élève de David, élève soumis, respectueux, convaincu, telle-

ment soumis et tellement convaincu, que
toute sa vie il éprouva devant son maitre
comme honte et peur de son génie, et que si,
après une glorieuse carrière, il s'alla noyer
dans trois pieds d'eau pour échapper aux
insultes des romantiques, c'est en grande
partie parce que, abjurant sa personnalité, il
était revenu se traîner sur les traces de ce
maître systématique et inflexible. Cependant
nul plus que Gros n'a démontré par ses
peintures vivantes et colorées l'insuffisance
du système pseudo-classique ; à l'heure même
de son triomphe, nul n'a plus contribué à le
renverser. Révolutionnaire inconscient, no-
vateur à regret, audacieux et timoré, Gros
restera un des exemples les plus singuliers
des contradictions théoriques et pratiques
auxquelles peut être en proie l'intelligence
la plus ouverte, lorsqu'elle n'est pas soutenue
par la fermeté de caractère ! Si Gros avait
eu quelque aisance, s'il avait pu servir

humblement David, il était perdu. La ruine de sa famille en 1792 l'obligea, par bonheur, à faire des portraits. C'est en travaillant sur les routes qu'il parvint l'année suivante à gagner l'Italie, sans pouvoir dépasser Florence et Gênes, où il végéta, mais où il admira, surtout à Gênes, moins les Italiens que les Flamands, Rubens et Van Dyck. En 1796, il connaît à Gênes Mme Bonaparte, qui le présente à son mari dont il fait le portrait après Arcole ; le général en chef s'intéresse au jeune homme et l'attache à l'armée, d'abord comme inspecteur des revues, puis comme membre de la commission chargée de choisir les œuvres d'art à expédier en France. Existence nomade, mouvementée, dans laquelle il y a peu de place pour les études méthodiques et patientes, beaucoup pour l'observation, la réflexion, l'émotion, la vie. En 1801, à son retour à Paris, Gros obtient au concours un prix pour son exquisse du *Combat*

de Nazareth ; en 1804 il expose les *Pestiférés de Jaffa*. Les pontifes du contour n'attachent pas grande importance à cette œuvre étonnante : ce n'est qu'une peinture de genre, quelque chose comme du Taunay, du Swebach, du Carle Vernet agrandi ! Cependant d'autres œuvres suivent, inégales et improvisées, non moins novatrices, non moins ardentes, non moins puissantes : la *Bataille d'Aboukir* en 1806, le *Champ de Bataille d'Eylau* en 1808, la *Bataille des Pyramides* en 1810, *François I*ᵉʳ *et Charles-Quint visitant les tombeaux de Saint-Denis* en 1812. Et personne, parmi les contemporains, ne se doute de la révolution que ces peintures portent dans leurs flancs ! Et David continue à témoigner pour son élève une sorte d'indulgence et de compassion humiliantes ! Il espère toujours, il espère quand même, comme il le lui écrira encore dix ans plus tard, que, lorsqu'il le pourra, il

abandonnera « les sujets futiles et les tableaux de circonstance », pour faire enfin « de beaux tableaux d'histoire », c'est-à-dire des Grecs et des Romains! Le *Portrait de Gros à vingt ans* et le *Général Bonaparte à cheval* ont un bel air de jeunesse et d'entrain qui ravit. Le *Louis XVIII quittant le palais des Tuileries dans la nuit du 20 mars 1815*, sent déjà un homme un peu fatigué, mais qui comprend admirablement tout ce que cherchera la peinture moderne dans la représentation des scènes historiques : vraisemblance et simplicité de la mise en scène, exactitude expressive des attitudes, des gestes, des physionomies, animation générale de l'ensemble par un mouvement de lumière souple et pénétrant. C'est dans le superbe *Portrait du général comte Fournier-Sarlovèze* qu'éclatent le mieux la liberté et la puissance de ce grand artiste. Rien ne donne mieux l'idée des héros vail-

lants et fanfarons de l'ère impériale, que
cette peinture pompeuse et triomphale. Le
visage échauffé, les yeux hors de tête, magni-
fique, provoquant, insolent dans son uni-
forme de hussard chamarré d'or sur toutes
les coutures, son colback à terre, le poing
droit sur la garde de son grand sabre, le dé-
fenseur de Lugo vient de déchirer l'offre de
capitulation qu'on lui adressait, et dont les
lambeaux gisent à ses pieds. Dans le fond,
s'éloigne d'un côté le parlementaire entre
des soldats ; de l'autre, une batterie est mise
en place sur le rempart. Le morceau est
vivant, éclatant, bruyant ; c'était tout le
contraire de ce qui se faisait chez David. Ce
qu'il y eut d'admirable, lorsque le *Fournier-
Sarlovèze* parut au Salon de 1812, c'est
qu'il se trouva qu'un jeune inconnu, un
amateur de chevaux, Théodore Géricault, ex-
posait en même temps un *Portrait équestre
d'officier de chasseurs*, exécuté avec la

même fougue, qui excita à la fois la surprise et l'indignation. Gros, décidément n'était pas le seul renégat de la ligne et de l'antique ; d'autres, à son exemple, se permettaient d'admirer les coloristes !

§ 2. — « D'où cela sort-il ? » s'écria David lorsqu'il aperçut, au Salon de 1812, l'*Officier de chasseurs chargeant*. Cela sortait de chez Gros et de chez Rubens, cela sortait de l'amour de la vie, du besoin impérieux qu'éprouvaient tous ces enfants du siècle, nés dans le tumulte de la Révolution et de l'Empire, d'exprimer le mouvement qui s'agitait autour d'eux, les passions dont ils étaient remplis. On sait comment vint à Géricault cette puissante inspiration. Le jeune homme aimait passionnément les chevaux. Un jour de septembre, en allant à la fête de Saint-Cloud, il vit un robuste cheval gris-pommelé, attelé par de bons bourgeois à une tapissière, se révolter contre ses

conducteurs. Hennissant et écumant, cabré, sous le soleil, dans la poussière, le bel animal semblait aspirer à un plus noble emploi de ses forces. L'imagination du peintre l'aperçut dans la fumée de la poudre, sur un champ de bataille, monté par un de ces brillants officiers qu'il connaissait. Aussitôt rentré dans sa chambre, Géricault fit coup sur coup plusieurs esquisses rapides, loua, quelques jours après, une arrière-boutique sur le boulevard Montmartre pour y installer sa toile, demanda à l'un de ses amis, M. Dieudonné, de poser pour la tête de l'officier, à un autre, M. Daubigny, de lui donner le mouvement. Au mois de décembre tout était terminé.

L'*Officier de chasseurs*, médaillé au Salon de 1812, reparut à celui de 1814, en compagnie du *Cuirassier blessé*. Ces deux belles peintures ne trouvèrent pas d'acquéreurs, elles durent rester dans l'atelier du peintre jusqu'à sa mort. Dès lors, toutefois, la répu-

tation de Géricault était faite parmi ses condisciples de l'atelier Guérin, et il allait prendre sur eux un ascendant décisif par la noblesse de son caractère autant que par la hauteur de son intelligence. Parmi eux se trouvaient les deux frères Scheffer, Léon Cogniet, Champmartin, auxquels allait se joindre en 1817 le jeune Eugène Delacroix. La plupart des élèves de Gros, cela va sans dire, se jetaient avec ardeur dans la voie ouverte : c'étaient Charlet, Paul Delaroche, Bonington, Camille Roqueplan, Bellangé, Eugène Lami. D'ailleurs la révolution était dans l'air, et c'est de tous côtés qu'on voit à ce signal sortir et se former en quelques années le bataillon des premiers romantiques, dont l'aîné, Géricault, n'aura, en 1820, que vingt-neuf ans, tandis que les plus jeunes, Bellangé et Lami, entreront à peine dans leur vingtième année. Il en vint de partout, des ateliers les plus classiques, même de la

province ! Pagnest s'échappe de chez David, Robert-Fleury s'inspire chez Horace Vernet, Decamps s'insurge chez Abel de Pujol, Eugène Devéria chez Girodet. De 1815 à 1830, toute cette jeunesse, ardente et inquiète, s'agite, s'encourage, se pousse avec une passion communicative. A chaque Salon, on en voit quelques-uns apparaître, et leurs débuts sont parfois des coups de maître.

La génération contemporaine a peut-être oublié plus que de raison ces vaillants champions de la première heure ; il n'était pas inutile de les lui rappeler. Sans doute, dans l'œuvre de Géricault si vite interrompue par la mort, le *Naufrage de la Méduse* (1819) reste une page unique ; aucune des peintures qu'on peut exposer ne donnerait une idée complète de sa puissance à ceux qui ne connaîtraient pas le tableau du Louvre, car c'est la seule œuvre, exécutée à son retour d'Italie, où il ait eu le temps de réaliser la conception

qu'il s'était faite d'une peinture nouvelle. Tout le reste n'est guère qu'ébauches, esquisses, études préparatoires, passe-temps ; cependant il est facile de lire dans ces fragments ce qu'il voulait et ce qu'il cherchait. Qu'on regarde dans les peintures, la *Charge d'artillerie*, les *Croupes*, le *Trompette,* ou, dans les dessins, le *Nègre à cheval*, la *Marche de Silène*, la *Course de chevaux libres*, les *Taureaux en fureur*, l'*Hercule étouffant Antée*, le *Combat* ; ce qui frappe partout, c'est la virilité chaude de l'intelligence saisissant toujours la vie dans ses manifestations les plus libres, la forme dans ses développements les plus amples, le mouvement dans ses expressions les plus pathétiques ; c'est en même temps la volonté, énergiquement accentuée, de s'appuyer sur l'expérience du passé pour préparer l'art de l'avenir, de chercher à la fois l'effet et la pensée, la vérité et la grandeur, le dessin et la couleur.

Qu'on ne s'y trompe pas ! Géricault ne répudiait pas David, ni même Pierre Guérin, pour lesquels il professa toujours une touchante admiration ; il voulait acquérir leur science, mais il voulait s'en servir plus simplement et plus humainement, il voulait surtout y ajouter les qualités de rendu, la chaleur d'expression, la nouveauté de sentiment, qu'ils avaient systématiquement dédaignées. Depuis les beaux temps de la Renaissance, personne n'a embrassé d'un œil plus mâle et plus ferme le champ entier de la peinture, que cet ardent, fier et mélancolique jeune homme, enragé de mouvement, de travail, de plaisir, si modeste vis-à-vis de lui-même, si respectueux pour ses maîtres, si bienveillant pour ses camarades, qui meurt à trente-trois ans, au milieu de ses chefs-d'œuvre dédaignés.

Ses amis ne se trompaient pas en considérant sa disparition comme une calamité

irréparable ; quel qu'ait été, en effet, le talent de ceux qui continuèrent son œuvre, aucun ne la reprit au point où il l'avait laissée. Après sa mort, presque tous les romantiques, enivrés de littérature, épris de curiosités, visant la passion, le drame, l'effet à tout prix, négligèrent tous, plus ou moins, le côté solide et indispensable de l'art, l'étude de la nature et l'étude du dessin, pour ne songer qu'à l'éclat des tons, à la vivacité des allures, à la bizarrerie des accessoires. La recherche attentive et scrupuleuse de la vérité dans la figure humaine et même dans les objets matériels, telle que nous la comprenons aujourd'hui, tient d'abord peu de place dans leurs préoccupations. L'étude du nu est fort négligée. La plupart sont incapables de faire de bons portraits. Les jeunes paysagistes, il est vrai, qui entrent en scène à la même époque, avec Xavier Le Prince, Bonington et Paul Huet, ne s'égarent pas

longtemps dans ces exagérations ; mais il faudra bien du temps avant qu'ils exercent leur action salutaire sur les peintres d'histoire et les peintres de genre.

Ce qui fera plus vite comprendre à quelques-uns leur erreur, c'est la résistance obstinée de l'école classique qui, heureusement, refusait de se rendre et qui, à chaque Salon, opposait combattant à combattant, et souvent victoire à victoire. Parmi ces obstinés, il en était un surtout, qu'on connaissait à peine parce qu'il vivait au loin, en Italie, pauvre et solitaire, mais dont le nom reparaissait à chaque Salon sous des peintures d'un aspect archaïque, singulier, inoubliable, qui semblaient un véritable défi jeté aux novateurs, Jean-Auguste-Dominique Ingres (1780-1807). Cet élève indépendant de David avait été l'un des premiers à traiter, avec un sentiment naïf et profond de ce que les romantiques appelaient « couleur locale », ces

sujets anecdotiques qui allaient fournir un si vaste champ à leur activité. C'est au Salon de 1814 qu'on avait vu son *Raphaël et la Fornarina* avec son *Intérieur de la chapelle Sixtine*. D'autres, plus jeunes, semblaient disposés à chercher, dans le même esprit, le renouvellement de l'art. De là ces heureuses et fécondes rivalités qui permirent alors de voir face à face au Salon, en 1819, le *Radeau de la Méduse* et l'*Odalisque* ; en 1822, le *Dante aux Enfers* et le *Vœu de Louis XIII* ; en 1824, le *Massacre de Scio* et le *Massacre des Juifs* ; en 1827, l'*Apothéose d'Homère*, par Ingres, la *Mort de Sardanapale*, par Delacroix, la *Distribution des récompenses*, par Heim, la *Mort d'Athalie*, par Sigalon, la *Naissance de Henri IV*, par Devéria, *Saint Étienne secourant une pauvre famille*, par L. Cogniet, la *Mort de César*, par Court, sans parler des tableaux de genre de Bonington,

Decamp, Poterlet, L. Boulanger, des paysages
de Bonington, Paul Huet, Corot, etc. Un
grand nombre de ces œuvres hostiles se
sont aujourd'hui retrouvées au Louvre; elles
y vivent, sans se nuire, dans le pacifique
apaisement d'une gloire partagée.

Presque tous les combattants de ces
grandes heures sont représentés au Champ-
de-Mars soit par des peintures, soit par
quelque dessin ; il s'en faut qu'ils le soient
toujours, romantiques ou classiques, au
mieux de leurs intérêts. C'est ainsi que Louis
Boulanger n'y peut être connu par son seul
délicat *Portrait de Balzac,* à la sépia, ni
Xavier Leprince par son seul *Portrait d'ac-
teur* qui ne donne point l'idée de sa sincérité
comme paysagiste. On n'y voit rien de Bo-
nington, sans doute parce qu'il est anglais
de naissance ; mais cet Anglais, qui s'est
instruit au Louvre, a pris une telle part à la
formation de notre école, soit par tout ce

qu'il apportait de son pays, soit par tout ce qu'il savait nous montrer du nôtre, qu'on aurait dû, par mille bonnes raisons, exercer envers lui une hospitalité rétrospective. En revanche, nous avons de Pagnest (1790-1819), ce maître si rare, deux portraits de femmes, dont l'un surtout, celui d'une *Dame âgée*, en capote à plumes blanches, ridée, souriante, avec des yeux larmoyants, fait déplorer la mort prématurée de ce peintre sincère, et l'obscurité qui plane sur sa vie. L'admiration que Géricault professait pour son camarade Charlet (1792-1845), qu'on s'est trop accoutumé à cantonner dans sa renommée de caricaturiste, nous est expliquée par ces deux tableaux vraiment épiques dans leurs dimensions modestes, le *Waterloo, marche de l'armée française après l'affaire des Quatre-Bras*, et surtout l'*Épisode de la retraite de Russie* ; Charlet y remue les masses dans le paysage, tout en conservant

à chaque troupier son individualité, avec cette aisance spirituelle et chaleureuse que Raffet seul, son imitateur comme presque tous nos peintres militaires, saura complètement retrouver. Qu'on lui compare son aîné Taunay ou son cadet Bellangé, on reconnaîtra sa supériorité : plus naturel, plus coloré, plus vif que le premier, il reste plus précis, plus expressif, plus puissant que le second. Champmartin (1797-1833) et Léon Cogniet (1794-1880), trop oubliés depuis, jouent à cette époque un rôle sérieux dans le mouvement ; ils sont de ceux qui, à l'exemple de Géricault, tiennent à garder la belle tenue du dessin sous l'enveloppe d'une couleur plus chaude. Une seule toile de Champmartin, le *Portrait en pied de M*me* de Mirbel*, en robe d'été, coiffée d'une capote rose, tenant des fleurs, dans un jardin, rappelle, par la fraîcheur et la souplesse, certaines peintures anglaises, et donne envie de mieux connaître l'auteur, un jour

célèbre, de la *Révolte des janissaires*. Léon Cogniet, dans l'atelier duquel se sont formés plus tard bon nombre de nos meilleurs contemporains, fit preuve, dans sa jeunesse, d'une ardeur grave et d'une vivacité brillante. Son *Saint Étienne portant des secours à une famille pauvre*, de 1827, et sa *Garde nationale de Paris partant pour l'armée en 1792*, de 1836, nous montrent son talent sous un meilleur jour que son tableau célèbre *Le Tintoret peignant sa fille morte*, peinture sérieuse et émue, mais sourde et fatiguée, conçue avec moins de simplicité, exécutée avec moins de liberté que les précédentes. L'esquisse de Devéria, pour la *Naissance de Henri IV*, est, comme la plupart des esquisses romantiques, plus vive, plus brillante, plus séduisante que la peinture elle-même, dans laquelle s'exagère l'incorrection d'un dessin superficiel. En ce qui concerne Heim (1787-1865), le plus vaillant

défenseur à ce moment de la conciliation entre les traditions académiques et les aspirations nouvelles, grand peintre d'histoire, admirable portraitiste, son exposition, composée de trois pièces curieuses comme réunions de personnages, mais d'une exécution rapide ou fatiguée, ne met pas à sa vraie place l'auteur du *Massacre des Juifs* (1824), du *Martyre de saint Hippolyte*, et surtout de la *Distribution des récompenses au Salon de 1824*. Par cette dernière œuvre, si vivante, si franche et naturelle, Heim est un des pères de l'école contemporaine.

Ingres et Delacroix se retrouvent là, vis-à-vis l'un de l'autre, comme on les a toujours vus, aux deux pôles extrêmes de leur art, chacun représentant, avec une conviction égale et une égale autorité, le maximum de ce que peut donner la peinture limitée à l'expression plastique par le dessin, ou limitée à l'expression dramatique par la cou-

leur. L'absolutisme et l'opiniâtreté de ces deux maîtres en ont fait les agents les plus actifs de l'évolution moderne. On ne se prend pas, sans terreur, à penser combien rapide eût été la chute de l'école, si elle avait été entraînée, sans contrepoids, par l'ascendant unique de l'un d'eux, et surtout par celui de Delacroix, trop personnel et trop original pour devenir facilement instructif. Il suffit de voir ce que sont devenus les rares élèves ou imitateurs de ces deux grands artistes, qui se sont traînés trop humblement à leur suite, et qui n'ont point remonté, comme l'a fait Flandrin, aux sources mêmes de leurs génies. En revanche, on comprend toute la portée de leurs deux génies, lorsqu'on voit qu'il n'est, depuis leur apparition, presque aucun peintre français qui se soit entièrement soustrait à leur double influence.

En regardant les œuvres de la jeunesse d'Ingres, on s'explique l'attrait qu'elles

durent exercer sur un petit cercle d'esprits cultivés, en même temps que la répulsion produite sur le plus grand nombre. Le mérite d'Ingres, c'est d'avoir, au sortir de l'atelier de David, compris, avec une naïveté heureuse, que l'antiquité qu'on y donnait en exemple était une fausse antiquité, qu'il fallait remonter, pour trouver les modèles originaux, purs et suggestifs, des Romains aux Grecs, des Bolonais aux Florentins. Il y avait déjà eu, sous la Révolution, une tentative de ce genre dans l'atelier de David, où s'était formé, sous l'influence d'un tout jeune homme, Maurice Quay, un groupe qui s'intitulait *les Primitifs*. Maurice Quay passa pour fou ; il mourut jeune. C'était, on le voit, un précurseur des préraphaélites anglais, et d'une bonne partie de nos peintres et sculpteurs contemporains ; mais l'heure d'un pareil retour vers le xv° siècle n'était pas encore venue. Seul, Ingres eut le cou-

rage de son opinion. Son envoi de Rome, *Jupiter et Thétis* (1814), respire une intelligence profonde et une étude attentive des vases et des marbres grecs, qu'on chercherait vainement dans toutes les figures mythologiques, sèchement emphatiques ou fadement élégantes, de l'école davidienne. L'attitude tranquille et puissante du Jupiter, le mouvement souple, insinuant, plein d'angoisse de la suppliante, qui tend vers lui son cou gonflé et ses yeux humides, la fierté douce des visages, la légèreté des draperies, la beauté des proportions et la délicatesse des modelés, donnent à cette œuvre singulière une saveur étrange et noble. C'est avec la même candeur, candeur touchante et de tout temps fort rare, qu'Ingres, deux ans après, peint un *Napoléon Ier sur le trône,* en s'inspirant, cette fois, des camées impériaux. Il étudie ensuite le visage placide et insignifiant de la *Belle Zélie* avec la béatitude

enfantine d'un élève de Pier della Francesca ou de Gozzoli. Nous eussions aimé à voir, à côté de ces études d'archaïsme antique, ces études d'archaïsme du moyen âge dont nous avons parlé. On y eût constaté que, sous la froideur voulue du coloris, se montre, pour un œil impartial, une connaissance bien plus vraie et bien plus sérieuse du moyen âge étudié dans ses œuvres d'art, que dans la plupart des tableaux de genre romantiques, où le jeu des couleurs et le jeu des touches dissimulent l'invraisemblance des personnages. Un dessin de *Charles V, régent du royaume, rentrant à Paris,* montre la conscience qu'apportait Ingres dans ces travaux en dehors du courant ordinaire de son esprit. C'est aussi à la section des dessins qu'on trouvera réunis bon nombre de ces portraits exquis à la mine de plomb et de ces études de nus ou de draperies qui font d'Ingres, comme dessinateur, l'égal

des plus grands maîtres de la Renaissance.

La peinture d'Ingres, toutefois, qui attire avec raison la plus vive curiosité, est le fameux *Saint Symphorien* de la cathédrale d'Autun. Cet ouvrage capital, qui a suscité tant de querelles en son temps, est placé tout près de la *Bataille de Taillebourg*, par Eugène Delacroix, afin qu'on puisse comparer les deux maîtres, en deux morceaux typiques. La *Bataille de Taillebourg* n'est pas, sans doute, dans l'œuvre de Delacroix, la toile où sa puissance dramatique et symphonique se soit le plus nettement et le plus splendidement affirmée. Les *Massacres de Scio*, l'*Entrée des Croisés*, la *Clémence de Trajan*, sont, dans son genre épique, des œuvres moins discutées, peut-être parce qu'elles joignent à leurs qualités romantiques celles d'une ordonnance pondérée et claire, d'une ordonnance classique. Dans la *Bataille de Taillebourg*, comme dans la

Mort de Sardanapale, Delacroix, au contraire, a poussé à ses conséquences extrêmes le système romantique. Absence de symétrie, violence de mouvements, enchevêtrement des corps, confusion des plans, mutilation des figures, tout ce qu'on enseignait à maudire dans l'école, Delacroix l'accumule avec une sorte de rage et de défi dans ces deux compositions. C'est pourquoi nous les regardons comme très caractéristiques. La *Bataille de Taillebourg*, commandée pour Versailles, était une éloquente protestation contre la banalité avec laquelle la plupart des peintres disposaient alors leurs batailles, où l'on ne se battait que dans le lointain, la première place étant réservée au roi ou au général, toujours calme et en tenue irréprochable sur son coursier officiel. La mêlée de Delacroix, au contraire, est une véritable mêlée, grouillante, sanglante, hurlante ; le jeune roi Louis n'est pas, de tous, celui qui tape

le moins dur. Comme agitation, comme bousculade, comme sonorité retentissante et vibrant accord de couleurs, comme virilité et liberté d'exécution, c'est vraiment une merveille; on ne saurait trouver, si ce n'est chez Rubens et Rembrandt, une peinture mieux d'ensemble, plus accordée, et plus une. C'est tout le contraire du système de Guérin et de Girodet, qui consistait à juxtaposer des figures isolées, sans les lier autrement que par le geste expressif.

Il semble que dans le *Saint Symphorien*, Ingres, en déployant toute sa science, ait voulu, au contraire, accumuler les preuves de l'excellence du système classique. Comme la *Bataille de Taillebourg*, c'est une œuvre de combat. Dans les deux peintures, on fait montre évidente de virtuosité: là, en fait de mouvement et de couleur ; ici, en fait d'expression et de dessin. Il est bien clair qu'Ingres a eu l'intention de provoquer les

romantiques sur leur propre terrain, de leur enseigner ce qu'un dessinateur correct et ferme pourrait garder de clarté et de beauté, d'expression intellectuelle et de hauteur morale, même en entassant une multitude de figures dans un cadre restreint, même en agitant toutes ses figures d'une émotion violente et tragique. On s'étouffe sous les murs d'Autun comme sur le pont de Taillebourg. On s'y étouffe même, reconnaissons-le, avec moins de naturel; il y a, sur les premiers plans, trop de morceaux de bravoure, de raccourcis à effets, de musculatures ronflantes, le tout exécuté avec une science admirable, mais une science qui se connaît trop et qui se montre trop. Pourquoi la virtuosité des grands dessinateurs paraît-elle souvent plus insupportable que la virtuosité des grands coloristes? Peut-être parce qu'elle implique plus d'opiniâtreté dans le pédantisme, et qu'elle s'impose plus profondément.

Mais, cette première surprise passée, que d'admirables choses rassemblées, pressées, condensées dans cet étroit espace ! Comme nous sommes loin, à la fois, et du vide glacé des bas-reliefs peints du commencement du siècle, et du délayage impalpable des molles décorations d'aujourd'hui ! Comme tout est voulu, réfléchi, poussé à fond, d'un bout à l'autre, depuis cette mère penchée sur la muraille, qui encourage et bénit son enfant par un geste héroïque d'une exagération passionnée et irrésistible, jusqu'à ce jeune saint à la fois si énergique et si délicat, qui réalise le type idéal du martyr enthousiaste et conscient, et qui restera l'une des plus nobles créations de l'art français ! Quel que soit l'éclat de la *Bataille de Taillebourg*, n'est-il pas clair que cette figure si précise, si étudiée, si puissamment synthétisée en toutes ses parties, se fixe dans l'imagination avec plus de persistance que le Saint Louis,

au geste rapide, au visage indécis, entrevu dans la poussière de la bataille, confondu avec son entourage? Une peinture comme celle de Delacroix reste la preuve d'un génie exceptionnel, qui, tenant peu compte du passé, ne réserve rien pour l'avenir. Une peinture comme celle d'Ingres, plus froide en apparence, parce qu'elle est plus concentrée, ne laissant rien perdre de ce qui est acquis, devient une leçon durable, et reste un exemple toujours utile.

La plupart des autres peintures de Delacroix, la *Liberté guidant le peuple,* les esquisses du *Mirabeau et Dreux-Brézé,* du *Boissy d'Anglas à la Convention,* du *Meurtre de l'évêque de Liège,* appartiennent à la maturité de sa vie, à la période la plus brillante de son activité, sous le gouvernement de Louis-Philippe, qui lui confia plusieurs commandes importantes. Ce n'est pas que la lutte entre les révolutionnaires et

les réactionnaires, entre les romantiques et les académiciens, se fût apaisée après les journées de Juillet par l'avènement au pouvoir des libéraux en politique, qui étaient aussi des libéraux en littérature et en art. Malgré la protection marquée de plusieurs membres de la famille royale et de plusieurs ministres, notamment d'Adolphe Thiers, Delacroix et ceux qui le suivaient eurent à subir plus d'une fois les rigueurs de l'Institut, alors maître des Salons. Ni lui, ni son rival Ingres, en dehors d'un petit groupe d'artistes et d'amateurs, ne parvinrent à gagner les faveurs soit du monde officiel, soit du monde bourgeois, auxquels leurs personnalités, trop tranchantes, semblaient toujours excessives. En ce temps de juste milieu, toute la popularité alla vers les modérés et les politiques, vers ceux qui, par tempérament ou réflexion, sagesse ou calcul, semblaient vouloir tenir la balance égale entre les austérités rigou-

reuses du dessin classique et les explosions capricieuses de la couleur romantique. Le Musée historique de Versailles fut la carrière ouverte où s'exercèrent, avec trop de hâte, parfois avec grand talent, tous ces éclectiques. On a bien fait d'y aller chercher le *Dix-huit brumaire* de François Bouchot, mort à quarante-deux ans : c'est une œuvre bien pensée et bien peinte, d'une composition exacte et vivante, d'une exécution assez bien soutenue. On pourrait trouver d'autres peintures supérieures dans cette collection trop dédaignée, où travaillèrent les trois artistes distingués qui accaparaient alors la faveur du grand public : Horace Vernet, Ary Scheffer, Paul Delaroche.

Il suffit d'évoquer le souvenir des œuvres spirituelles, délicates, émouvantes, auxquelles se rattachent ces trois noms, pour sentir combien l'exaltation imaginative des périodes antérieures était déjà tombée, et combien,

en descendant de plus en plus vers la peinture anecdotique, littéraire, archéologique, on s'éloignait à la fois de l'idéal héroïque de David, de l'idéal humain de Géricault, de l'idéal passionné de Delacroix, de l'idéal plastique d'Ingres. Il serait injuste, cependant, de méconnaître, comme on est trop porté à le faire, la valeur réelle d'Horace Vernet, d'Ary Scheffer, de Paul Delaroche, en regardant uniquement l'inégalité, l'incertitude ou la faiblesse de leurs moyens d'exécution. S'il est à craindre qu'un très petit nombre de leurs ouvrages, même parmi les plus fameux, puisse faire convenable figure, dans les musées, à côté des maîtres anciens, il n'en est pas moins vrai que ces hommes éminents ont exercé, soit par leurs qualités intellectuelles, soit par leurs tendances et leurs inclinations, une influence considérable non seulement sur l'évolution française, mais sur l'évolution européenne. Leur part de gloire

reste donc assez belle, et nous devions nous attendre à la voir défendue au Champ-de-Mars par quelques chefs-d'œuvre choisis.

Horace Vernet (1789-1863), à vrai dire, est le seul des trois qui s'y montre avec avantage. Le *Siège de Constantine*, du Salon de 1837, reste toujours une œuvre vivante, naturelle, aisée, pleine de cet entrain joyeux que nos troupiers mettent à escalader une brèche, et que Vernet apportait à brosser ses toiles. D'Ary Scheffer (1795-1858) nous n'avons qu'un petit portrait, vif et fin, celui de *Lafayette* en 1819 ; c'est trop peu pour nous expliquer l'action du noble poète de la *Marguerite* et du *Saint Augustin* sur les âmes élevées et tendres, trop peu même pour nous enseigner ce qu'il fut comme portraitiste, car c'est surtout dans l'analyse émue des physionomies souffrantes ou pensives, qu'il se montra réellement supérieur. Quant au peintre de la *Mort du duc*

de Guise et des *Girondins*, il ne nous apparaît qu'avec son *Cromwell* de 1831, que Gustave Planche regardait comme « la pire et la plus pauvre de ses œuvres ». Sans souscrire à ce jugement, qui nous semble dur et injuste, il faut bien reconnaître que l'exécution de cette scène mélodramatique est pénible, sèche et lourde, sans air, sans lumière, sans effet. Reste le soin apporté à l'étude du personnage, des costumes, des accessoires, qui fut une des causes légitimes du succès de Paul Delaroche. Mais ce n'est point là qu'on peut comprendre son mérite exceptionnel comme metteur en scène de tragédies historiques, dût-on seulement le juger sous ce rapport, et dût-on oublier qu'il est l'auteur des peintures de l'*Hémicyle de l'École des Beaux-Arts,* c'est-à-dire l'un des restaurateurs de la peinture monumentale dans notre pays.

On doit tenir compte, lorsqu'on parle

d'Horace Vernet et de Paul Delaroche, de l'influence qu'ils exercèrent par leurs compositions claires et animées non seulement sur les peintres, mais surtout sur les dessinateurs d'illustrations, influence qui n'est pas épuisée. Sous ce rapport, ils furent non seulement secondés, mais complétés et dépassés, d'abord par Decamps (1803-1860), et ensuite par M. Meissonier. La supériorité de ces deux maîtres, c'est d'avoir, dès le premier jour, compris que la valeur de l'œuvre résidait moins encore dans le bon choix et l'intelligence du sujet, que dans la précision, la fermeté, l'exactitude de l'exécution.

Au milieu du désordre romantique, Decamps, extraordinairement préoccupé de la technique, s'efforçait surtout de réappliquer les procédés empruntés aux Hollandais et aux Anglais, à l'étude du paysage et des scènes familières. Dès 1827, il exposait sa *Chasse au vanneau*. De 1827 à 1830, il

ouvrait à nos peintres le chemin de l'Orient, où l'allait suivre Marilhat. Quant à M. Meissonier, plus jeune de dix ans lorsqu'il débuta, d'abord comme illustrateur, ensuite comme peintre, c'est avec raison que les connaisseurs pressentirent en cet observateur précis, opiniâtre, implacable, le dessinateur qui allait désormais servir d'exemple à tous ceux qui voudraient placer des figures historiques ou réelles dans un milieu bien déterminé. Nous avons plusieurs spécimens du talent inégal, ingénieux, accidenté, de Decamps, dans la *Cour de ferme*, le *Garde-chasse*, la *Sortie de l'école turque*. L'ambition de ce peintre de genre fut toujours d'être un peintre d'histoire, et, lorsqu'il veut bien enfermer ses mêlées furieuses dans de petits cadres, comme le *Samson combattant les Philistins*, il y apporte une passion, à la Salvator Rosa, qui n'est pas sans grandeur. Des aspirations du même genre devaient

aussi plus tard agrandir singulièrement le talent de M. Meissonier. Par quelle suite obstinée d'études et d'efforts l'auteur ingénieux du *Lazarille de Tormes* et des premiers *Liseurs* est-il devenu le peintre énergique, pathétique, profond, de cette poignante épopée, de ce chef-d'œuvre de *1814*, plus grand et plus puissant dans son petit cadre, que toutes les vastes toiles environnantes? C'est à quoi le Champ-de-Mars peut répondre en nous montrant, soit dans la section ancienne, soit dans la section moderne, une série d'études qui nous permet de suivre cette activité infatigable depuis 1839 jusqu'en 1889. Un des patriarches du romantisme, que l'Exposition universelle aura remis le mieux en lumière, est aussi M. Jean Gigoux. Son *Portrait du lieutenant général Dwernicki* (1833), peinture libre, chaude, vivante, comparable aux belles brossées de Gros, et ses *Derniers moments*

de Léonard de Vinci (1837), d'une exécution non moins savoureuse en certaines parties, établissent son rôle actif dans l'évolution qui ramenait l'école vers un naturalisme intelligent.

On sait comment, à la fin du règne de Louis-Philippe, apparut une école nouvelle, composée en général d'élèves de Paul Delaroche, mais principalement influencée par Ingres et par Gleyre, les auteurs récents et applaudis de la *Stratonice* et des *Illusions perdues*.

Le salon de 1847 révéla à la fois Couture et M. Gérôme, qu'entouraient Hamon, Picou, Gendron, etc. M. Gérôme n'a rien exposé au palais des Beaux-Arts, mais l'*Orgie romaine* de Couture occupe une place d'honneur en face du *Couronnement* et du *Sacre*. Si le style de cette vaste composition reste assez mou et flottant, si l'ordonnance en est plus théâtrale que significative, si la facture

en est plus décorative que monumentale;
c'est, néanmoins, par un ensemble d'habiletés
peu communes, une œuvre importante dans
l'histoire de notre école, et l'on comprend
les espérances qu'elle put faire naître. Le
système nouveau n'était d'ailleurs qu'une
métamorphose, à la mode antique, du dilet-
tantisme romantique déjà fatigué de moyen
âge et de Renaissance. La simplicité, l'obser-
vation, le naturel, y tenaient encore trop peu
de place pour qu'il en sortît une forme d'art
franche et vivante, correspondant au goût de
force et de vérité qui commençait à se réveil-
ler. La plupart des artistes *néo-grecs* s'en-
fermèrent et se perdirent, plus ou moins vite,
dans la bimbeloterie, l'érudition, la grâce
molle et banale. On ne sait ce que serait de-
venu le plus ambitieux et le plus vaillant de
ces nouveaux venus, Théodore Chassériau
(1819-1856), esprit très ardent et très ouvert,
comprenant à la fois Ingres et Delacroix, vou-

lant continuer Géricault, qui débuta brillamment par des études antiques pour aborder ensuite les conceptions héroïques. Il mourut à trente-sept ans, en 1856. Sa *Défense des Gaules par Vercingétorix*, de 1855, dénote un tempérament passionné, des aspirations multiples, une science compliquée, mais une volonté hésitante et qui n'a pas su se fixer encore.

§ 3. — La République de 1848, dans sa courte durée, exerça sur les beaux-arts une action assez vive dont les effets devaient être ressentis plus tard. La liberté absolue des expositions, accordée aux artistes, la commande faite à M. Paul Chenavard de la décoration historique et philosophique du Panthéon, ouvrirent aux artistes des perspectives nouvelles. Le Salon fut, il est vrai, rendu bientôt à la gestion officielle, mais l'organisation en resta extrêmement libérale, et, si les travaux du Panthéon furent inter-

rompus à la suite du Coup d'État, l'idée n'en resta pas moins en l'air, pour être reprise, sous une autre forme, vingt-cinq ans après. Dès ce moment, l'ambition, ouverte ou cachée, de presque tous les artistes supérieurs se tourna, comme dans l'ancienne école, vers l'activité publique et décorative. D'autre part, l'agitation des idées démocratiques, qui survécut à la République, excita, dans des couches plus nombreuses, le désir d'un art plus simple et plus naturel que la fantaisie romantique. C'est alors qu'entre en scène l'école réaliste qui, avec l'appui des paysagistes, durant tout le second empire, poursuivit, tantôt sourdement, tantôt bruyamment, son œuvre de siège et d'attaque contre le dilettantisme officiel et mondain.

L'exposition de 1885, à l'avenue Montaigne, en groupant les chefs-d'œuvre de la France et de l'étranger depuis le commencement du siècle, permit de constater, pour la première

fois, la supériorité de l'école française ; elle donna en même temps, aux peintres des divers pays, le désir et l'habitude de contacts publics et réguliers qui devaient désormais modifier singulièrement l'orientation des différentes écoles. En même temps, un certain nombre d'éléments nouveaux, dus au progrès des sciences, pénétrant peu à peu dans les habitudes de la vie générale, commençaient d'exercer leur action sur le travail des artistes. Dans l'étude de leurs œuvres, il faudra, à partir de ce moment, tenir grand compte de l'influence croissante que vont exercer sur leurs esprits et leurs mœurs la facilité dans les déplacements apportée par la locomotion à vapeur, l'abondance des renseignements, sur la nature et sur l'art, fournis par la photographie, la variété des études, la multiplicité des sensations, l'instabilité d'attention résultant de tous ces moyens d'information inattendus. Tout concourt,

dès lors, à rendre plus difficile pour eux l'isolement matériel et la concentration intellectuelle nécessaires au développement de la volonté et à la maturation des œuvres ; tout concourt en même temps à développer simultanément, chez les amateurs comme chez les artistes, avec une vivacité extrême, d'une part la connaissance du passé et le goût des curiosités, d'autre part la jouissance du présent, et le sentiment de la réalité.

Dans ces circonstances, de 1855 à 1870, voici, à peu près, comment on voit se grouper les nouveaux venus. Au premier rang, les plus en vue, les mieux encouragés, la plupart des prix de Rome, Cabanel, Baudry, M. Bouguereau. Tous trois débutent entre 1848 et 1855, et se signalent par un éclectisme habile et souple qui s'allie d'abord à des aspirations classiques d'un ordre élevé, puis, peu à peu, tourne, plus ou moins, à la recherche des grâces mondaines et d'une

certaine distinction, facilement languissante. Non loin d'eux, mais moins adulés, un peu dans l'ombre, volontiers solitaires, un cercle de rêveurs, de curieux, de liseurs, de causeurs, tous esprits cultivés et praticiens raffinés, qui analysent avec passion les vieux maîtres, gardent leur indépendance à l'égard des classiques, des romantiques, des réalistes, tout en sachant les goûter en ce qu'ils valent. Le dilettantisme, dans ce groupe, atteint son plus haut degré de finesse et d'élévation. La plupart de ceux qui en sortent ne sont pas, tout d'abord au moins, des producteurs abondants, ce sont toujours des artistes consciencieux et chercheurs, des poètes délicats ou fiers : Gustave Ricard, Eugène Fromentin, MM. Gustave Moreau, Hébert, Puvis de Chavannes, Delaunay. La troisième troupe vit plus à l'écart, dans la banlieue de Paris, dans de modestes ateliers : ce sont les paysagistes, ceux de la première heure, Huet,

Dupré, Rousseau; ceux de la seconde, Troyon, Diaz, Daubigny, et les peintres de paysans, Millet, Courbet, M. Jules Breton. Çà et là, entre ces trois groupes, se rattachant au dilettantisme par leur passion marquée pour quelque maître ancien, se rapprochant des réalistes par leur amour net et vif pour la nature, quelques praticiens indépendants, d'une personnalité précoce et décidée, marchent avec assurance dans la voie qu'ils ont choisie, et contribuent à maintenir dans l'école les traditions d'une technique sérieuse et convaincue : Bonvin, Manet, MM. Ribot, Bonnat, Carolus Duran, Henner, Fantin-Latour, Vollon, etc.

La plupart de ces maîtres vivent encore, et l'on trouve des collections de leurs œuvres récentes dans les galeries décennales; leurs œuvres anciennes n'en restent pas moins intéressantes à consulter, comme point de départ. On n'aurait, sans doute, qu'une idée

incomplète de Baudry ou de Cabanel si on les jugeait d'après les quelques peintures, signées d'eux, qu'on voit au Champ-de-Mars. Tous deux, Baudry surtout, furent d'habiles décorateurs ; on aurait revu avec plaisir et profit des séries bien présentées de cartons et d'études pour le foyer de l'Opéra ou le plafond de Flore. Les deux tableaux de Baudry, le petit *Saint Jean* de 1861 et la *Vague et la Perle* de 1863, sont d'ailleurs très caractéristiques. C'est l'élément parisien, la grâce, un peu maniérée, de l'enfant gâté et de la fille coquette s'introduisant dans l'idéal classique pour le raviver, l'agrémenter, l'amollir. On se souvient des discussions auxquelles donna lieu la jolie fille de la *Vague et la Perle*, se roulant parmi les coquillages, en face de la *Vénus* de Cabanel, étendue, vis-à-vis de sa rivale, sur les flots. La *Vénus*, toute voluptueuse qu'elle fût, retenait un peu plus de son origine antique ; la *Perle*, dans

sa pose provocante, l'emporta pour le piquant,
l'inattendu, la fraîcheur et la séduction du
coloris. C'est en effet un agréable morceau
donnant l'idée de la façon dont on compre-
nait la beauté à cette époque dans la nouvelle
école, presque au moment où Ingres venait
d'achever sa *Source*, dont le type reste plus
simple et plus élevé. Quelques portraits bien
choisis, celui du *Baron Jard-Pauvillier*
(1855), si vif et si précis, celui du *Général
Cousin-Montauban*, en pied, tenant son
cheval (1877), et plusieurs autres des der-
nières années de l'artiste, nous font assister
à quelques-unes des métamorphoses de ce
talent consciencieux et inquiet, dont la ma-
nière, surtout dans le portrait, ne cessa de se
modifier au gré de ses admirations chan-
geantes. Une intelligence trop accessible et
trop vive n'est pas, dans notre temps de
communications faciles et de sensations mul-
tipliées, une supériorité qu'il soit facile

d'allier à un travail régulier de production. La médiocrité des facultés, jointe à un tempérament de bon ouvrier, préserve au contraire de bien des écarts. Nul n'a plus souffert que Paul Baudry de cette supériorité compréhensive. On ne constate pas les mêmes inquiétudes chez Cabanel, qui, de bonne heure, marcha droit devant lui, ajoutant chaque jour avec conscience quelque habileté à son habileté scolaire, et qui, par instants, à force de simplicité confiante, apparut comme un portraitiste supérieur. Le délicieux *Portrait de M*me *la duchesse de Vallombrosa*, le beau *Portrait de M. Armand*, méritent certainement leur célébrité ; toutefois, il est regrettable, pour la gloire de ce maître distingué, qu'on n'en ait pu réunir un plus grand nombre. Les Parisiens les connaissent, nous le savons, mais il y aurait eu profit pour les étrangers à comparer les façons discrètes et délicates qu'apportait Cabanel dans ses ana-

lyses de la beauté ou de la distinction féminines, avec les manières brutales et impertinentes qui deviennent à la mode.

Les expositions posthumes de Ricard (1823-1872) et de Fromentin (1820-1876) ont assuré leur rang à ces artistes délicats et chercheurs, victimes, eux aussi, dans une certaine mesure, de leur subtile culture d'esprit et de leur dilettantisme anxieux, mais qui compteront pourtant, dans l'évolution moderne, autant par l'influence de leur goût que par la qualité de leurs ouvrages. De Ricard, voici quatre morceaux d'une virtuosité exquise, dans lesquels tour à tour passe le souffle de Van Dyck, de Titien, de Corrège, de Rembrandt, qui exhalent tous le charme d'une individualité extraordinairement discrète et délicate, les *Portraits de M. Chaplain, Mme Sabattier, Mme de Calonne, Mlle Baignières*. De Fromentin voici un des plus beaux ouvrages de sa première manière,

nette et ferme, moins personnelle, où il recherche à la fois la tenue de Marilhat et l'éclat de Delacroix, l'*Audience chez le Calife*, puis quelques-unes des peintures finement et délicatement chiffonnées des périodes postérieures, notamment la délicieuse *Fantasia* de 1869. De M. Gustave Moreau, toujours trop craintif de la lumière, toujours enfermé dans sa tour d'ivoire, deux pièces seulement, le *Jeune homme et la Mort*, peint par l'artiste en souvenir de son maître Théodore Chassériau (1865), et la *Galatée*, au milieu des richesses éblouissantes de la flore aquatique. C'est trop peu pour faire comprendre à des passants d'une heure les fascinations imaginatives d'un poète raffiné et fécond dont les rêves s'expliquent les uns par les autres, et qu'on aurait eu plaisir à comparer avec les derniers des préraphaélites anglais, ses seuls parents parmi les contemporains. La rareté des œuvres de M. Gustave Moreau

est plus fâcheuse, au Champ-de-Mars, que
la rareté de celles de M. Puvis de Chavannes,
dont les facultés supérieures ne peuvent être
réellement comprises que dans ses peintures
monumentales, lorsqu'elles sont placées, en
leur jour, au milieu d'une décoration bien
appropriée. Nous avons eu bien des fois l'oc-
casion de répéter ce que nous pensions des
hautes qualités poétiques et décoratives de
M. Puvis de Chavannes, et combien son
exemple avait été utile pour rendre aux jeunes
peintres le sentiment des ensembles harmo-
nieux et de la simplicité expressive. On n'a
qu'à entrer dans le Panthéon et dans la Sor-
bonne, pour lui rendre justice. Le juger, au
Champ-de-Mars, sur des fragments dans
lesquels s'exagèrent son maniérisme archaï-
que et ses simplifications de rendu, serait
profondément injuste. Ce qu'il y faut admi-
rer, ce sont ses beaux dessins préparatoires,
d'une allure si mâle, d'une largeur si noble,

qui font regretter de ne pas voir toujours le peintre transporter sur ses toiles la précision du dessinateur. Deux beaux tableaux de M. Ernest Hébert, sans développer son talent poétique et mélancolique sous toutes ses faces, le montrent pourtant sous son aspect le plus noble et le plus personnel ; le *Matin et le soir de la vie* et la *Vierge de la délivrance*, œuvres relativement récentes, offrent le résumé des qualités que M. Hébert manifestait dès sa jeunesse. M. Delaunay est le mieux servi, au moins comme portraitiste. Cinq portraits dans la section rétrospective, dix dans la section contemporaine, placent au plus haut rang cet artiste savant. Comme Ricard et comme Baudry, M. Delaunay a demandé conseil aux maîtres les plus variés, mais sans jamais rien abandonner de sa fermeté soutenue et pénétrante, gardant toujours, sous l'enveloppe grave ou brillante dont il les revêt, la solidité vivante de ses

corps. Dessin fin, exact, incisif, modelé profond et souple, couleur vive ou grave, éclatante ou éteinte, suivant le caractère des personnages, simplicité et puissance de l'analyse physionomique, M. Delaunay, dans quelques-uns de ces chefs-d'œuvre, réunit les mérites les plus différents avec une autorité dans laquelle on ne peut s'étonner ni se plaindre de sentir parfois quelque effort de volonté. C'est une qualité si rare, par le temps qui court! Trois morceaux d'étude, l'*Ixion*, le *David vainqueur*, le *Centaure Nessus*, attestent ce que M. Delaunay eût pu être comme peintre d'histoire, s'il avait eu, de ce côté, des ambitions égales à son talent.

MM. Ribot, Bonnat, Carolus Duran, Henner, Fantin-Latour, ont moins dispersé leur curiosité et leurs études, que les précédents. Indépendants de bonne heure, secouant toute attache soit avec la tradition davidienne, soit avec la tradition romantique, épris des

belles exécutions, simples, fermes, résolues, ne prenant conseil que d'un ou deux maîtres, s'abandonnant pour le reste à leur observation personnelle, ils ont tiré, des domaines où ils se sont établis, des fruits d'autant plus savoureux, que ces domaines, en général assez étroits, étaient plus opiniâtrement cultivés. A défaut d'imagination inventive, ils possèdent, à un haut degré, le souci de la réalisation, le sens de la force et de la simplicité dans la mise en œuvre des moyens d'expression. Leur exemple sert à mettre en garde contre les dangers, auxquels se trouvent toujours exposés les peintres modernes, soit de tomber dans l'exécution banale et fade, soit de rechercher les effets littéraires. Ils soutiennent la tradition et l'honneur du métier. Il y a vraiment plaisir à voir M. Ribot lutter contre Ribera, dans son *Huître et les Plaideurs*; M. Bonnat dans son *Saint Vincent de Paul prenant la place d'un galé-*

rien, réunir les meilleures qualités des anciens maîtres français et italiens au commencement du xvii° siècle, puis appliquant cette science à l'observation des figures contemporaines et des mœurs populaires, nous donner dans ses *Pèlerins aux pieds de la statue de saint Pierre* et ses *Paysans napolitains devant le palais Farnèse*, des modèles d'études sincères et sérieuses qui, pour la simplicité de la mise en scène, le naturel des arrangements, la solidité et l'exactitude du rendu, ne peuvent guère être dépassés. Une des premières études de M. Henner, la *Biblis changée en source*, est d'une délicatesse consciencieuse que le travail du temps met en pleine valeur. Le temps est aussi un collaborateur favorable à un autre débutant de la fin de l'empire, M. Jules Lefebvre, plus fidèle que les précédents à l'enseignement académique, dont les premières études, la *Jeune fille couchée* et la *Femme endormie*,

n'ont rien perdu de leur fermeté simple et saine.

Le *Juan Prim*, par Henri Regnault, (1843-1871) a conservé de même cet éclat passionné qui fit alors aussi saluer, avec tant d'espérances, les débuts de ce noble jeune homme, si admirablement doué, mais dont une mort héroïque devait terminer prématurément la carrière avant qu'il eût le temps, non plus que Géricault et Chassériau, de donner toute la mesure de sa force et de réaliser ses hautes ambitions.

C'est durant le second empire, nous l'avons dit, que les paysagistes, longtemps obscurs, arrivent successivement à la popularité, et imposent peu à peu, par une action lente et insensible, leurs façons de voir et de comprendre les objets extérieurs, à une grande partie de l'école. Ils n'avaient pas été naguère les derniers à s'insurger contre le système pédantesque de David, formulé à leur usage

par le grave et ennuyeux Valenciennes. Au plus beau temps du paysage historique, il y eut toujours quelques réfractaires. C'était naturellement de braves garçons, simples et même naïfs, coureurs de forêts, flâneurs de plaine, hantant les auberges plus que les salons, un peu bohèmes, mais aimant de cœur ce que la belle société commençait d'aimer littérairement : les verdures, le ciel ouvert, le grand soleil. Timides — ils l'étaient, — jetant un coup d'œil furtif, quand ils en avaient l'occasion, sur les petits maîtres hollandais, qui n'étaient plus en vogue, et ne se hasardant qu'avec toutes sortes de craintes à imiter leur sincérité. C'eût été de l'ingratitude de ne pas ouvrir les portes à Lazare Bruandet (1755-1805), le nomade de la forêt de Fontainebleau, à George Michel (1753-1843), l'infatigable explorateur des merveilles de la butte Montmartre et de la plaine Saint-Denis, qui vécut près d'un

siècle, sans gloire comme sans ambition, tendant d'un côté la main à Lantara et de l'autre à Théodore Rousseau. On voit par leurs études que le sentiment de la nature, pour s'exprimer chez eux soit bien mesquinement, soit bien sommairement, n'en était pas moins déjà très juste et très profond. Il faut rendre aussi justice au bonhomme Demarne. Son *Goûter de faneurs dans une prairie* (1814) est une pièce agréable ; les fonds de verdure, baignés par la lumière, sont traités déjà avec une vérité frappante. Mais le morceau qui prouve le mieux que, dès la fin du xviii° siècle, on comprenait la nécessité de marcher avec décision dans la voie indiquée par Joseph Vernet, détournée et barrée par Hubert Robert et Fragonard, c'est une *Vue de Meudon*, par Louis Moreau l'aîné (mort en 1806). Pour la franchise de la vision, pour la liberté de l'exécution, c'est presque une œuvre moderne, avec ces qualités de tenue

familière actuellement passées dans l'école
de M. Français. Si l'on avait ajouté à ces morceaux quelques spécimens des paysages de
style, produits, suivant les principes officiels,
par l'école académique, Valenciennes, Bidauld, Victor Bertin, on aurait eu sous les
yeux tous les éléments d'où est sortie l'école
contemporaine. Ce serait, en effet, une erreur
de croire que ces derniers artistes, aujourd'hui démodés, mais dessinateurs exacts,
compositeurs réfléchis, possédant un sentiment élevé des beautés typiques et générales
de la nature, n'aient pas, soit directement,
soit indirectement, exercé une action durable sur leurs successeurs. Leurs élèves,
Rémond, Édouard Bertin, Aligny, Michallon,
furent les maîtres ou les conseillers de presque tous les paysagistes de 1830, et ceux-ci,
comme leurs camarades, les romantiques de
l'histoire et du genre, durent à la force
même de cet enseignement classique, contre

lequel ils se révoltaient, les habitudes sérieuses d'étude et de réflexion qui manquent souvent à nos jeunes contemporains, soumis à une discipline moins rigoureuse, mais moins fortifiante.

Si l'on ne se souvenait pas de ces stylistes méprisés, on comprendrait mal, par exemple, le plus populaire, à l'heure présente, des paysagistes de 1830, celui dont la gloire éclate, au Champ-de-Mars, comme la plus pure et la plus incontestée, Camille Corot. Né en 1796, élève de Rémond, camarade de Michallon, admirateur d'Aligny, imitateur de Joseph Vernet et de Claude Lorrain, passionné d'Italie et de poésie grecque, Corot n'éprouve, en vérité, devant la nature, rien des inquiétudes passionnées qui agitent les romantiques, La Berge, Jules Dupré, Huet, presque rien du besoin d'observation précise qui tourmente les naturalistes, Théodore Rousseau, Millet. Ce doux poète, aux ten-

dresses virgiliennes, restera toute sa vie un pur classique, dans ses compositions idylliques, par le rythme bien équilibré de ses masses, par la sobriété de ses indications adoucies, par la douceur de ses enveloppes harmoniques, autant et plus que par la grâce antique des nymphes et des dryades qu'il se plaît à y évoquer. N'est-ce point même par ces qualités scolaires, correspondant si bien à notre culture latine, par l'aisance aussi et par la souplesse aimable avec laquelle il enveloppe des généralités connues dans une exquise lumière, qu'il se fait si aisément et si universellement comprendre? Il est certain que ses beaux morceaux, le *Bain de Diane*, la *Ronde de Nymphes*, les *Baigneurs*, la *Biblis*, où il reste fidèle aux rêveries mythologiques jusqu'à la mort, possèdent, malgré la banalité des arrangements, un charme incomparable par la sincérité délicate de l'émotion poétique. Corot

reste encore bien classique par la tranquillité heureuse avec laquelle il impose son interprétation personnelle aux objets qu'il étudie. Qu'il rêve à Ville-d'Avray, qu'il rêve dans la campagne romaine, c'est toujours le même rêve qui se prolonge, un rêve délicieux, léger, insinuant, qui, en flottant autour des choses, leur enlève leurs aspérités et leurs particularités, pour les concilier et les confondre dans l'unité idéale d'une sérénité harmonieuse.

Les vrais romantiques et les vrais naturalistes eurent d'autres façons d'agir. C'est avec passion et avec scrupules, avec une inquiétude qui, chez quelques-uns, comme chez La Berge, tourne à l'angoisse, avec une soumission qui, chez les plus grands, comme chez Th. Rousseau, devient de l'humilité, qu'ils se mirent à étudier la terre, les eaux et le ciel. Les paysagistes anglais, qui exposèrent en 1822 à Paris, leur avaient révélé,

par leur manière brillante, libre, chaleureuse, l'insuffisance des procédés en usage et tourné leurs yeux vers les vieux Hollandais et Flamands, dont ils procédaient eux-mêmes. Paul Huet, C. Flers, MM. Jules Dupré, Cabat, les premiers entrèrent en lice. Paul Huet (1804-1868) expose dès 1827 ; il est salué en 1830 par Sainte-Beuve comme un rénovateur ; c'est entre 1830 et 1840 que s'établit sa réputation. Voici la *Vue générale de Rouen*, du Salon de 1833, où Gustave Planche admirait « l'habile combinaison des lignes, l'immensité de la perspective, la forme heureuse et vraie des dunes, la solidité des premiers plans, la pâte légère et floconneuse du ciel ne laissant rien à désirer ». Cette belle peinture a gardé sa force, sa majesté et sa chaleur. Les *Bords de l'Allier*, par C. Flers (1802-1868), dénotent une personnalité moins puissante ; Flers fut pourtant, à ce moment, un de ceux qui indiquèrent le plus simple-

ment la bonne route à prendre. Les deux petites toiles de M. Cabat, le *Jardin Beaujon* (1834), le *Buisson* (1835), d'une exécution si consciencieuse et si fouillée, nous ravissent encore aujourd'hui par l'intensité et la sincérité d'observation qu'elles supposent ; on ne peut être surpris du succès qu'elles obtinrent parmi les esprits indépendants. M. Jules Dupré a une exposition considérable, comprenant douze toiles anciennes et quatre toiles récentes. Pour lui, comme pour Corot, cette exposition est un triomphe, mais de tout autre genre. Ce qu'il faut admirer en lui, depuis 1830 jusqu'en 1889, pendant soixante années de production, c'est l'énergie opiniâtre avec laquelle cet observateur passionné s'est efforcé de nous révéler la grandeur intime et profonde qui éclate, pour le grand artiste, dans les spectacles les plus communs d'une nature peu accidentée, les plaines de Normandie ou les plaines d'Angleterre.

Autant Corot met de discrétion à nous communiquer rapidement ses impressions douces et vagues, autant M. Jules Dupré met d'insistance, une insistance parfois pénible, mais toujours grave et pénétrante, à nous préciser les siennes, qui sont toujours fortes et nettes. Dans les *Environs de Southampton* et les *Pacages du Limousin*, de 1835, deux toiles d'une couleur énergique et d'une ordonnance grandiose, la structure des arbres, des terrains, des nuages, est accentuée avec une résolution hautaine qui ne nous paraît dure, peut-être, que parce que, depuis un certain temps, nos yeux se sont amollis au contact des délayages impressionnistes. Mais qui retiendrait un cri d'admiration devant la *Mare dans la forêt de Compiègne, au soleil couchant*? Quelle fermeté dans ces branchages! quelle souplesse en même temps dans ces feuillées! Comme tout cela miroite, frémit, s'apaise sous la dernière caresse,

chaude, lente, passionnée, des rayons mourants! Et l'*Orage en mer*! Trouverait-on dans Delacroix même une orchestration si hardie des verts : le vert des eaux, le vert du ciel? Encore chez Delacroix soupçonnerait-on, peut-être avec raison, cette harmonie d'être une conception cérébrale plutôt qu'une observation visuelle, une invention séduisante du coloriste plutôt qu'une constatation rigoureuse du paysagiste! Chez Jules Dupré on sent, au contraire, sous le labeur audacieux du rendu, une intensité d'exactitude et un acharnement de conscience vraiment merveilleux et touchants. Dans cet *Orage en mer*, la force lente, sûre, irrésistible de tous les éléments déchaînés est exprimée, sans fracas de brosse, sans tumulte de couleurs, avec une puissance extraordinaire. Jules Dupré, de tous nos paysagistes est celui qui, par instants, fait le mieux sentir l'éternité calme, durable, mais non pas

insensible, des choses. On peut pardonner à un pareil artiste, si profond et si varié, de n'avoir pas le style coulant d'un improvisateur.

Il y a moins de chaleur, d'intensité passionnée, d'interprétation personnelle chez Théodore Rousseau; mais par combien de nouveaux et rares mérites se trouve compensé ce manque d'imagination! Personne, depuis Hobbema, n'avait analysé le paysage avec une acuité si obstinée et si pénétrante. La conscience, chez Rousseau, arriva même sur la fin de sa vie à de tels excès de scrupules, qu'il perdit le sens des ensembles à force de minuter le détail. Son travail de rendu, dans la *Maison de garde* et l'*Allée de village*, par exemple, devient une sorte de tapisserie au petit point, un tatillonnage puéril et agaçant. Mais ce sont les œuvres de sa maturité qu'il faut regarder, et celles-là sont, de tout point, admirables, tant pour

la netteté de l'expression que pour la justesse de l'impression. Seize toiles portent son nom, et l'on en voudrait trouver davantage. Avec lui on est sûr de la variété autant que de la sincérité. Les effets de printemps, par exemple, ces verdures fines, légères et fraîches, qui frissonnent dans la lumière entre des eaux transparentes et un ciel limpide, comme dans les *Bords de l'Ain* et le *Matin*, sont d'une exactitude et d'un charme prodigieux. Lorsqu'il entre en pleine forêt, il n'a pas non plus son pareil pour donner aux troncs des chênes leur solidité, aux feuillages des hêtres leur majesté, aux branchages des bouleaux leur légèreté, pour rendre, avec une précision incomparable, les traînées de soleil sur les clairières, et les profondeurs de l'ombre sous les futaies. La sincérité patiente, chez Rousseau, devient presque du génie.

Avec Diaz (1809-1876), Troyon (1810-1865),

Daubigny (1817-1878), on n'a pas affaire à des artistes d'une si haute trempe que Dupré et Rousseau. Il y a chez eux moins d'autorité, moins de hardiesse, plus de bonhomie familière, mais quels beaux peintres encore, francs et chaleureux ! Est-ce Diaz qui imite Rousseau ? Est-ce Rousseau qui imite Diaz ? Toujours est-il que le *Matin sous bois*, signé Diaz, est un chef-d'œuvre, pour lequel nous donnerions volontiers toutes les fantaisies érotiques, toutes les nymphes laiteuses et les amours mollasses, qui ont fait de Diaz le Corrège des grisettes. Les paysans de Troyon peuvent être des lourdauds, mais toutes ses bêtes, vaches, bœufs, moutons, sont des personnages extraordinairement intéressants. On ne saurait les faire vivre, simplement, puissamment, en pleine herbe et en pleine lumière, avec plus de vérité et plus de charme. La *Vallée de la Touque* est l'exemple le plus complet de cette représen-

tation loyale, saine et robuste, de la campagne française. Presque toutes les études de Troyon, solides et chaudes, *Bœuf dans une prairie*, la *Vache blanche*, etc., enchantent par cette même franchise large et heureuse.

Les deux maîtres de cette période, auxquels on a fait la plus large part, sont Millet (1814-1875) et Courbet (1819-1877). Tous deux se rattachent à l'école paysagiste. L'importance qu'ils ont prise dans le mouvement général est précisément due à l'idée qu'ils ont poursuivie, eux, peintres de figures, d'associer les figures au paysage, et d'appliquer à l'étude des figures les principes simples et clairs de la méthode paysagiste. Il n'est pas d'ailleurs deux natures d'esprit plus opposées. Millet, comme Corot, est un classique. Dans sa jeunesse, il ne rêvait que mythologie, belles musculatures, scènes plastiques et héroïques. *Sa Nymphe et Satyre*, son *Œdipe détaché de l'arbre*,

de 1847, le montrent sous cet aspect. Il conserva, de ses débuts studieux, un goût profond pour les maîtres simples et graves. On a depuis longtemps remarqué les affinités de ses procédés, dispositions par larges masses, simplifications des modelés, tonalité grise et sourde, avec ceux des fresquistes italiens, ou plutôt de Le Sueur. L'étude des graveurs puissants d'Italie et de Hollande, de Marc-Antoine, des traducteurs de Michel-Ange, de Van Ostade, est visible dans tous ses dessins. La *Tondeuse de mouton* du Salon de 1853, par la majesté large et sévère de l'exécution, semble un morceau détaché d'une muraille; personne n'est plus près, pour la haute simplicité de la vision, de la grande Renaissance et de la grande antiquité, que ce solitaire de Barbizon, vivant au milieu d'une plaine dénudée et de paysans misérables. Les *Glaneuses*, qui resteront son chef-d'œuvre, réunissent l'ensemble des beautés classiques

la clarté rythmique de l'ordonnance, la puissance sculpturale des attitudes, la simplicité noble des expressions, la tranquillité chaude de l'enveloppe lumineuse. C'est dans l'*Homme à la houe* qu'il a peut-être atteint son maximum d'intensité chaleureuse. La transformation de la laideur abêtie, par la force de la sensation ressentie et par le rayonnement du paysage, y est opérée avec une sincérité et une simplicité magistrales. Il faut reconnaître d'ailleurs que Millet est fort inégal, comme peintre et même comme dessinateur. L'exposition générale de ses œuvres l'avait déjà montré. La simplification massive du dessin enlève parfois à ses figures engoncées toute apparence de musculature, de mouvement, de vie. Sa peinture est souvent pénible, tâtonnée, plâtreuse, sans accent et sans air. Dans les dessins et les pastels, ce faire laborieux est moins sensible et moins choquant ; on en ressent, de plus près et plus à l'aise, l'extrême

conscience et la grande sincérité. Presque tous les dessins exposés, représentant des scènes de la vie champêtre, étaient déjà connus; mais on éprouve grand plaisir à les revoir, car, en aucun temps, les scènes les plus banales de la vie rustique ne furent comprises avec une intelligence si fraternelle et si cordiale, avec un sentiment plus profond de la saine et grande poésie qui émane de la simplicité des âmes et de la simplicité des choses. C'est avec un respect attendri qu'on salue la mémoire de ce noble artiste qui n'a dû sa gloire qu'à son honnêteté, et qui nous a laissé, avec les germes d'un art nouveau, l'exemple d'une vie grave, digne et silencieuse.

Rien n'est absolument nouveau sous le soleil, même sous le soleil de la peinture. On peut voir au Champ-de-Mars une *Veillée* d'un peintre inconnu, Cals, exposée en 1844, que Millet a pu connaître et qui le prépare

singulièrement. Un collectionneur y a aussi envoyé une *Foire de Saint-Germain* par le sieur Garbet, non moins obscur, exposée en 1837, où l'on est surpris de trouver d'avance un diapason d'accords solides et durs, un sens fort et brutal de l'observation triviale, qui se retrouveront plus tard chez Courbet. La valeur de Courbet, qui, au point de vue technique, est réelle et durable, et qui eut sur les pratiques amollies de l'école une influence utile, n'est cependant point telle qu'il se plaisait lui-même à le dire et à le faire dire. La réclame, naïve ou intéressée, a joué un trop grand rôle dans l'établissement de sa renommée, pour qu'il n'en faille pas rabattre. Bien qu'il se proclamât l'élève de la nature, il ne l'a vue, en réalité, ni très vite, ni très naïvement. La facture l'a surtout préoccupé, et ce n'est pas dans les maîtres simples qu'il l'a d'abord apprise. Quoiqu'il ait passé sa vie à médire des Italiens, c'est chez les moins

candides d'entre eux, chez les Bolonais, qu'il s'est formé. Son beau *Portrait* du Louvre, qu'il exposa comme une « étude d'après les Vénitiens », est une étude d'après Caravage et le Guide, qu'il prenait peut-être pour des Vénitiens. Les *Demoiselles des bords de la Seine*, de 1848, ses nudités, la *Femme au perroquet*, le *Réveil*, ont perdu aujourd'hui l'éclat et la fraîcheur dans les parties claires, qui trompèrent sur leur compte, lors de leur apparition. Le noir des ombres s'y étant exaspéré, l'on y sent surtout la dureté des formes, l'insuffisance des modelés, l'inexactitude des proportions, le manque d'air, la grossièreté des intentions. Dans les figures masculines et habillées, comme les *Casseurs de pierres*, ces défauts sont moins blessants, et l'on peut y admirer la virtuosité robuste d'une brosse sans hésitation comme sans émotion; mais c'est le paysage seul qui nettoie bien les yeux de ce praticien acharné.

La *Biche forcée sur la neige*, les *Braconniers*, les *Bords de la Loire*, à défaut de ces puissantes études de verdures humides, où il excelle vraiment, témoignent, dans ce cas, de la netteté énergique et même délicate de sa vision. Encore ne faut-il pas chicaner beaucoup sur la justesse des perspectives, linéaire ou atmosphérique.

Comme celle de Courbet, la réputation de Manet (1833-1883) est due en partie à la réclame directe ou indirecte. Il a eu sans doute, comme Courbet, l'intelligence de comprendre à temps la nécessité, pour l'école, d'en revenir à des procédés plus clairs, plus variés, plus souples, à des moyens d'exécution plus vraiment pittoresques, et, comme il était plus cultivé, il alla droit à des professeurs moins lourds et moins durs, aux vrais maîtres de la brosse, Hals, Velasquez, Goya. Ce serait rechigner à son plaisir que de nier l'agrément avec lequel s'accordent les taches

vives et joyeuses dans toutes ces ébauches, hardies et provocantes, de l'*Espagnol jouant de la guitare*, du *Toréador tué*, du *Bon Bock*. Toutefois il n'est guère possible de trouver, dans ces morceaux de bravoure, œuvres d'un dilettantisme habile, aucune explosion de génie personnel. L'individualité de Manet se marque mieux, à la fin de sa vie, dans ses études parisiennes. Le *Portrait de Jeanne au printemps* et le canotier et la canotière *En bateau* sont, sous ce rapport, très caractéristiques. Les visages n'y comptent pas, le dessin en est plus que sommaire ; mais il y a dans le choix des tons frais, délicats, vifs, subtils, savamment mariés, dans l'enveloppement des formes par une atmosphère vibrante et lumineuse, toutes sortes de finesses justes et charmantes qui n'ont rien à dire à l'esprit, mais qui sont ravissantes pour les yeux. L'une des évolutions les plus marquées de la peinture contemporaine, nous l'avons

maintes fois constaté au Salon, est celle qui la pousse à l'analyse de plus en plus délicate des phénomènes lumineux, et notamment du mouvement de la figure humaine en plein air. Manet est peut-être, de tous, celui qui a le mieux agi dans ce sens. C'est un titre de gloire suffisant, sans qu'il soit nécessaire de lui en chercher d'autres.

Entre Millet, ce silencieux, et Courbet, ce tapageur, apparaissait et grandissait, à la même époque, un troisième campagnard, M. Jules Breton, qui allait bientôt se faire une place considérable. Moins austère et plus souple que le premier, moins systématique et plus délicat que le second, plus habile que tous les deux à disposer, varier et poétiser ses compositions rustiques, il a contribué, autant et plus qu'eux, à faire pénétrer dans le public le goût des paysanneries. La *Plantation d'un calvaire*, de 1859, les *Sarcleuses*, de 1851 (on aurait pu montrer des œuvres

antérieures), prouvent qu'il fut, lui aussi, un précurseur, joignant très vite, à une connaissance intime de la vie rustique, un sentiment délicat de la beauté plastique ou expressive dans les races saines et pures, une science supérieure de l'association harmonieuse entre les figures et le paysage, qui devaient lui assurer une rapide et durable popularité. A l'heure actuelle, l'action de M. Jules Breton est aussi visible dans les sections étrangères, que dans la section française.

II

EXPOSITION DÉCENNALE

(1879-1889.)

On voit par quelles suites d'actions et de réactions, de poussées alternatives dans le sens de la tradition ou de l'observation, de luttes entre les principes qui se partageront

éternellement l'esprit des artistes, le principe imaginatif et le principe descriptif, l'école contemporaine de peinture est entrée en possession d'une liberté sans limites et sans contrôle qui donne à sa production incessante une singulière variété. Les événements de 1870-1871, en reportant, d'une part, beaucoup d'artistes vers des pensées plus viriles et plus graves, en constituant, d'autre part, une société résolument démocratique, ne pouvaient qu'activer la double tendance déjà marquée de la peinture à prendre un rôle plus important dans la vie publique et à raconter avec plus de sympathie les joies et les douleurs du peuple. Déjà, à l'Exposition universelle de 1878, on avait pu remarquer combien les nouveaux venus inclinaient soit du côté décoratif, soit du côté naturaliste, tantôt s'abandonnant à une liberté extrême de brosse, tantôt s'emprisonnant dans d'étroites études. On pouvait déjà alors constater aussi com-

bien, en revanche, devenaient de plus en plus rares les compositions historiques ou poétiques, à la fois senties et méditées, où l'imagination ne marche qu'en s'appuyant sur la science, où la science ne se montre qu'exaltée par l'imagination, les peintures, sérieuses ou passionnées, dans le genre de celles qui fixent longtemps l'attention dans les galeries de l'exposition rétrospective.

La situation, depuis dix ans, ne s'est pas sensiblement modifiée. Lorsqu'on visite les galeries contemporaines, on y constate d'abord plusieurs faits : en premier lieu, un goût général pour la grande dimension des figures, même en des cadres restreints, et pour la pâleur fondante des colorations, ce qui donne à la plupart des toiles l'apparence de peintures murales plus que de tableaux ; en second lieu, la prédominance des études de mœurs contemporaines sur les sujets historiques, allégoriques ou plastiques. D'une

part, l'imagination des peintres est donc moins excitée, leurs aspirations sont moins lointaines, moins intellectuelles, moins complexes que dans les périodes que nous avons parcourues. Il n'y a plus rien chez eux qui ressemble aux exaltations scolaires de l'école académique, ni aux élans fiévreux de l'école romantique. Leur technique est moins régulière et moins monotone ; elle est, en revanche, plus superficielle, moins approfondie, moins sûre. La vieille querelle entre les théoriciens de la ligne et les théoriciens de la couleur, très démodée, passe à l'état de souvenir légendaire, mais l'émulation féconde qui en résultait ne fait trop souvent place qu'à une indifférence visible et toute disposée à se se contenter d'à-peu-près dans les formes, comme d'à-peu-près dans la peinture. On a certainement perdu en chemin quelques-unes des qualités traditionnelles qui avaient fait tour à tour la force de l'école classique et de

l'école romantique : l'approfondissement des sujets, l'ordonnance longuement combinée, la plénitude dans le groupement, l'intensité dans l'expression. On en a aussi gagné quelques autres: la liberté absolue de l'imagination et de l'observation, une intelligence plus rapide et plus vive des réalités immédiates, un respect grave et sympathique pour toutes les manifestations, physiques et morales, de l'être humain à tous ses degrés de conscience et de culture. Et c'est, en définitive, cet amour puissant, général, indestructible de la sincérité chez nos peintres, cette honnêteté consciencieuse de l'étude et du travail, transmise, comme un héritage inaliénable, par David, Prud'hon, Gros, Géricault, Ingres, Th. Rousseau et leurs successeurs, qui, joints à la persistance d'un enseignement scolaire solidement organisé, frappent et surprennent avec raison les étrangers. Et ce sont ces qualités sérieuses qui les obligent à reconnaître

encore, malgré notre affaiblissement sur certains points, la supériorité, dans son ensemble, de la section française.

La plupart des ouvrages exposés sont connus, car ils ont déjà figuré avec honneur dans les Salons annuels ; la gravure et la photographie les ont à l'envi popularisés ; il serait oiseux de les énumérer et de les décrire. Cependant il est facile de constater que leur nombre et leur groupement permettent d'établir, au Champ-de-Mars, beaucoup mieux qu'aux Champs-Élysées, la valeur absolue et relative de leurs auteurs, et de reconnaître les chefs de file, vieux ou jeunes, qui se partagent aujourd'hui la direction de l'art national. Il est tel qui gagne singulièrement à présenter ses œuvres en masse ; il est tel autre, au contraire, dont la personnalité s'atténue et s'efface par la monotonie ou la médiocrité multipliée de ses productions.

Parmi les survivants de la période roman-

tique, MM. Jules Dupré, Français, Meissonier, tiennent encore la tête avec une autorité qui ne se ressent point du nombre des années. M. Meissonier, en particulier, résiste à la fois au double courant d'alanguissement décoratif ou de niaiserie réaliste qui menace d'emporter les habitudes de travail et de réflexion, avec une énergie obstinée. La précision physiologique et psychologique avec laquelle il construit et fait mouvoir ses figures ou figurines, les plaçant toujours avec une incomparable justesse, dans la vérité de leur milieu, avec leur vérité d'attitude, de geste, de physionomie, assure à toutes ses œuvres actuelles, comme à toutes ses œuvres passées, une valeur solide et durable. Il est possible, sans doute, d'avoir plus de brillant dans le coloris, plus de fusion dans les teintes, plus de souplesse dans le modelé; mais n'est-ce pas justement parce qu'il est facile d'abuser de ce brillant et de cette souplesse, et parce qu'il est

de mode aujourd'hui d'en abuser, que la protestation un peu sèche d'un dessinateur si attentif et si rigoureux est un contrepoids salutaire et indispensable à des entraînements périlleux? En examinant les écoles étrangères, on remarque que les maîtres qui y font actuellement autorité, les Menzel, les Liebermann, les Leibl, les Alma Tadema, procèdent presque tous de M. Meissonier. Il serait facile de constater en France que, parmi les jeunes hommes de la génération dernière, son influence chez les peintres d'histoire, de mœurs et même de paysages, tend plutôt à s'étendre qu'à s'affaiblir. MM. Detaille (la *Revue*, les *Cosaques de l'ataman*, le *Rêve*, etc…), Morot (*Reischoffen*), Le Blant (le *Bataillon carré*, l'*Exécution de Charette*), François Flameng (les *Joueurs de boules*), tous les peintres militaires, grands ou petits, même dans leurs plus vastes toiles, se rattachent visiblement à lui. M. J.-P. Laurens, l'auteur

de l'*Agitateur du Languedoc,* du *Pape et Inquisition*, MM. Merson, Maignan, Pille et la plupart des historiens archéologues ont puisé chez lui la passion de l'exactitude. Toute l'école des anecdotiers et des costumiers, en commençant par M. Heilbuth, en finissant par MM. Vibert et Worms, marche depuis trente ans à sa suite, et, parmi les peintres de mœurs contemporaines, soit à la la ville, soit à la campagne, c'est à qui lui demandera conseil. Ce n'est pas beaucoup s'avancer que de regarder MM. Dagnan-Bouveret, Lhermitte, Friant, Dawant, Dantan, Adan et bien d'autres, sans parler de MM. Béraud, Raffaelli, Gœneutte, comme les admirateurs sagaces de son talent d'analyste et de metteur en scène. Il a suffi qu'il s'arrêtât, il y a quelques années, en Provence, et qu'il en fixât les roches ensoleillées de son regard hardi et pénétrant, pour qu'il en sortît à sa suite tout un groupe de paysagistes, de Nittis,

MM. Moutte, Montenard, etc. L'artiste, savant et réfléchi, qui expose aujourd'hui l'aquarelle épique de *1807*, le *Guide de l'armée du Rhin et Moselle*, le *Voyageur*, et les études d'intérieurs et de paysages qu'on voit au Champ-de-Mars, n'est pas près, pour notre bien, de perdre ni sa surprenante fécondité ni son autorité nécessaire.

Les maîtres de la génération suivante gardent presque tous leurs positions acquises. Quelques-uns s'élèvent à un degré supérieur. On regrette, parmi eux, l'absence de MM. Gustave Moreau et Gérôme, qui, tous deux, tiennent une place considérable dans les arts, l'un par l'originalité poétique de son imagination, l'autre par la sévérité salutaire de son enseignement. Les peintres historiques sont peu nombreux, nous en connaissons la raison. C'est dans les monuments publics que, depuis quinze ans, s'est exercée l'activité de la plupart d'entre eux, notamment celle de

M. Puvis de Chavannes qui se contente de rappeler, dans le Catalogue, ses grands travaux de Lyon, Amiens et Paris, celle de MM. François Flameng et Benjamin Constant dont les meilleurs titres se trouvent dans le nouvel édifice de la Sorbonne, celle de MM. Cormon (*Les vainqueurs de Salamine* et *Caïn* au Musée du Luxembourg), Ehrmann (les *Lettres et les sciences*, carton de tapisserie pour la Bibliothèque nationale), J.-P. Laurens (*Plafond du théâtre de l'Odéon*), Besnard (*Panneaux décoratifs à l'École de Pharmacie*, le *Soir de la vie*, à la mairie du Ier arrondissement), Humbert (*Fin de la journée*, *La Guerre*, à la mairie du XIe arrondissement, *Pro Patria* au Panthéon), Edouard Dubufe (*Plafond du foyer*, au Théâtre-Français), Joseph Blanc (le *Vœu*, le *Baptême* et le *Triomphe de Clovis*, au Panthéon), Clairin (*Théâtres de Monte-Carlo* et de *Cherbourg*, *Eden-Théâtre*), Comerre (les *Quatre Saisons*

à la mairie du IV⁰ arrondissement), Chartran (*Fastes de la science* à la nouvelle Sorbonne), etc., etc. Quatre seulement, MM. Bouguereau, Henner, Carolus Duran, Jules Lefebvre, se livrent à l'étude du nu et conservent encore, pour la beauté des formes, quelque reste de l'ardeur qui était la passion dominante des écoles classiques. L'*Andromède* et l'*Éveil*, de M. Carolus Duran, l'*Andromède*, la *Femme qui lit*, le *Saint Sébastien*, par M. Henner, ne sont que des figures isolées, des prétextes pour le premier à faire vibrer le jeu de ses tons éclatants, pour le second à enchanter le regard par l'harmonie subtile et douce de ses pâleurs mystérieuses. La *Jeunesse de Bacchus*, par M. Bouguereau, et la *Diane surprise*, de M. Lefebvre, sont des compositions, dans le vrai sens du mot, supposant une somme d'études, d'expérience, de talent très supérieure à celle qu'on a l'habitude de dépenser aujourd'hui pour couvrir

des toiles de cette taille. Qu'on puisse imaginer des bacchantes plus sanguines, mieux musclées, moins doucereuses que celles de M. Bouguereau, des nymphes plus ardentes et plus nerveuses que celles de M. Jules Lefevbre, cela va sans dire ; mais nous voudrions aussi bien savoir où l'on trouverait, à l'heure présente, en France ou à l'étranger, des dessinateurs aussi habiles et aussi consciencieux de la forme humaine. M. Jules Lefebvre étudie la beauté féminine avec un respect, une délicatesse qui deviennent de plus en plus rare. Sa *Psyché* est un morceau d'une grâce et d'une candeur extrêmes. Il apporte, dans ses portraits, à défaut de la touche brutale ou sommaire à la mode d'aujourd'hui, un scrupule d'exactitude, une obstination d'analyse, une finesse d'exécution, qui en assureront la durée. Nous savons, par l'Exposition rétrospective, combien les modes changeantes de l'exécution importent peu à la

postérité, et que toutes les peintures sont bonnes qui disent bien ce qu'elles veulent dire en un bon langage de dessin ou de couleur. Le *Portrait de miss Lawrence* et celui du *Centenaire Pelpel*, l'un par son exquise et printanière harmonie de dessin, de couleur, d'expression, l'autre par la fermeté de l'accent, resteront des œuvres hors ligne. C'est, du reste, dans le portrait qu'excelle tout ce groupe. Nous avons déjà dit quel rang y tient M. Delaunay. MM. Bonnat, Carolus Duran, Henner, Paul Dubois, Fantin-Latour, ne méritent pas une moindre estime. On ne saurait imaginer plus de façons différentes de comprendre et d'exprimer la physionomie de ses contemporains, mais toutes assurément sont bonnes, lorsqu'elles arrivent à produire des résultats tels que le *Portrait de mes enfants*, par M. Paul Dubois, un chef-d'œuvre incomparable de simplicité savante, les vigoureuses et définitives effigies de *Victor Hugo*, de

MM. Puvis de Chavannes, Alexandre Dumas, Jules Ferry, par M. Bonnat ; les triomphantes et vives images de *M*᷊ᵉ *la comtesse de V...*, de *M*ˡˡᵉ *Carolus Duran*, de *M. Français*, par M. Carolus Duran ; les graves et expressifs visages de *M*ᵐᵉ *Karakehia* et du *Portrait de mon frère*, par M. Henner, les physionomies honnêtes et intelligentes de *M. et M*ᵐᵉ *Edwin Edwards*, par M. Fantin-Latour.

Dans la génération contemporaine, celle dont les plus âgés ont commencé de se montrer entre 1870 et 1878 et dont les plus jeunes se sont révélés depuis dix ans, les bons portraitistes sont nombreux aussi ; mais ils ne prennent plus, en général, leur point de départ, comme les précédents, dans quelque maître de la pleine Renaissance ou du xvıı° siècle. L'exemple de Bastien-Lepage (1848-1884), qui, avec son instinct juste et net de campagnard indépendant, s'inspira résolu-

ment de la candeur hardie et avisée des primitifs flamands et français pour retouver les complications minutieuses du visage humain dans son milieu habituel, n'a pas été perdu pour ses camarades. La valeur absolue et suggestive de ses portraits, si subtilement analysés, est confirmée par l'exposition actuelle. On n'a guère fait mieux, dans ce genre, depuis Clouet et Holbein, que les portraits de *M. Emile Bastien-Lepage*, de *M. André Theuriet*, de M*me* *Sarah Bernardt*, de M*me* *Juliette Drouet*. Il y aurait plus de restrictions à faire sur la façon dont il comprenait les figures rustiques en plein air, bien qu'il ait apporté, là aussi, une acuité énergique de vision et un sentiment hardi de la vérité dont plus d'un a profité. Il n'avait pas encore trouvé, comme on peut s'en assurer par les *Foins*, les *Ramasseuses de pommes de terre*, la *Jeanne d'Arc écoutant des voix*, le point juste ou commence la nécessité de

simplifier le détail et de désencombrer les
entours des personnages, non plus que la juste
proportion à établir entre l'ampleur du faire
et l'ampleur des dimensions. Il n'est pas
douteux que, s'il eût vécu, ce travailleur
sagace et obstiné, enlevé à l'âge où beaucoup
des meilleurs tâtonnent encore, n'eût transporté dans ses études rustiques la sûreté avec
laquelle il conduisait ses portraits. Son influence, jointe à celle de Manet, qu'elle complète et corrige, par un soin rigoureux de
la précision linéaire et plastique, et par une
sincérité d'observation constamment grave et
délicate, exerce incontestablement à l'heure
actuelle l'action la plus sérieuse sur les jeunes naturalistes. Pour ne citer que les deux
triomphateurs du Salon dernier, MM. Dagnan-Bouveret, l'auteur de l'*Accident*, du *Pardon*,
du *Pain bénit*, des *Bretonnes au pardon* et
M. Friant, l'auteur du *Coin favori* et de la
Toussaint, ne sont-ils pas tous deux des

émules, plus ou moins directs, de Bastien-Lepage ? M. Dagnan, sans doute, a des origines assez compliquées ; c'est un esprit studieux qui s'est formé par des études multiples et des tentatives variées. Plus préoccupé que Bastien de la composition ingénieuse et équilibrée, de la variété piquante ou intéressante des expressions, de l'agrément coloré de la peinture, il s'est rencontré, à un moment donné, avec lui, dans la recherche commune de la simplicité expressive et de l'exécution juste, sobre et précise. M. Friant tient de plus près à Bastien, cela saute aux yeux dans sa collection de portraits, petits ou grands, dont l'ensemble accuse nettement une personnalité déjà marquée et très pénétrante. On trouverait aussi quelques tendances identiques chez M. Raphaël Collin, dont la réputation, un peu plus ancienne, ne peut qu'être confirmée par le charme fin et distingué de la plupart de ses peintures. Tout un autre

groupe de portraitistes, au contraire, se préoccupe avant tout de la facture grasse, éclatante et libre, en pensant, qui aux Flamands et Hollandais, qui aux Espagnols du xvII° siècle. Ceux-ci ne sont pas moins fidèles à l'une de nos traditions nationales, puisqu'ils peuvent compter, parmi leurs ancêtres, Largillière, Rigaud, Chardin, Prud'hon et Gros ; tels sont, sans reparler de M. Carolus Duran, MM. Duez (portrait d'*Ulysse Butin*), Gervex (portraits de *M*me *Valtesse*, de *M. Alfred Stevens*, de *M*me *Blerzy*, du *docteur Péan*, des *Membres du jury de peinture*). D'autres enfin s'en tiennent, avec conscience et réflexion, aux procédés attentifs et sérieux de notre école académique, en cherchant une juste combinaison de la forme et de la couleur, et sans viser à l'étonnement, exécutent, en grand nombre, des œuvres toujours estimables et quelquefois très remarquables : tels sont MM. Emile Lévy, Wencker, L. Doucet,

Tony Robert-Fleury, G. Ferrier, Comerre, Léon Glaize, Chartran, Thirion, Mathey, Machard, Paul Leroy, etc.

C'est du côté de la représentation des mœurs contemporaines, mœurs de campagne et mœurs de ville, que se tourne, nous le savons, la principale activité de l'école nouvelle. Pour un certain nombre de théoriciens, il semblerait même que le .naturalisme direct, ce qu'ils appellent « la modernité », soit la condition exclusive du développement de la peinture. Il y a beaucoup d'aveuglement ou d'ignorance dans cette affirmation. S'il est constant qu'aucune école ne peut vivre longtemps sur des formules scolaires et ne peut se développer que par un commerce régulier avec la nature, il n'est pas moins constant que l'art n'apparaît qu'au moment où l'artiste impose, volontairement ou à son insu, son interprétation personnelle à la réalité, et qu'il n'est aucune époque produc-

tive où l'on ne constate un mouvement d'imagination dans un sens déterminé, un soulèvement de l'enthousiasme artistique dû à quelque haute aspiration vers un idéal religieux, héroïque, intellectuel ou moral. L'Exposition de 1889 prouve que la vitalité actuelle de l'école ne se produit pas en dehors des lois constatées par l'expérience, et que la prétention vaniteuse où se complaisent certains naturalistes d'échapper à la tyrannie démodée d'un idéal n'est qu'une prétention enfantine et erronée.

Il suffit d'une promenade attentive dans les galeries pour s'en convaincre. Sans doute l'idéal poursuivi avec une conscience plus ou moins nette par nos jeunes peintres n'est plus l'idéal religieux, ni l'idéal antique, ni l'idéal romantique, ni l'idéal académique; toutefois, la présence d'un idéal général n'en est pas moins visible dans les aspirations, intentions et recherches de la plupart d'entre

eux. La glorification de l'humanité, de l'humanité présente et passée, dans ses joies et dans ses souffrances, dans ses labeurs et dans son génie, dans ses devoirs les plus humbles comme dans ses actes les plus héroïques, n'est-ce pas l'œuvre qu'ont pressentie et préparée Géricault, Delacroix, Millet, tous les génies du xix° siècle? N'est-ce pas celle que poursuivent aujourd'hui, avec plus ou moins d'élévation ou de force, mais avec la même volonté, dans la peinture rustique et populaire, MM. Jules Breton, Lhermitte, Roll, Dagnan ; dans la peinture historique, MM. Puvis de Chavanes, J.-P. Laurens, Morot, Cormon, François Flameng? Nous ne citons là que les chefs de colonnes. Autour d'eux s'agite une multitude, active et toujours grossissante, de talents qui, sans subir une discipline rigoureuse, marchent sincèrement dans la même voie.

Ces aspirations vers un idéal de vérité, de

simplicité, d'humanité, c'est en grande partie, nous l'avons vu, aux paysagistes que nous les devons. Corot, Rousseau, Millet, Courbet, M. Jules Breton, les premiers, les ont clairement formulées. Aussi n'est-il pas surprenant que leur influence s'étende de plus en plus et que, dans les genres les plus différents, dans ceux où la nature extérieure ne pénétrait guère autrefois, dans les scènes historiques, dans les compositions allégoriques, dans le portrait même, ce soit le paysage qui joue fréquemment le rôle principal, et surtout l'habitude que donne l'exercice du paysage d'attribuer une importance extrême à la justesse de l'action atmosphérique, à l'exactitude du mouvement lumineux, à la fusion harmonieuse de l'ensemble. Les remarquables expositions de MM. Jules Breton, Roll, Lhermitte, Dagnan, Renouf, Tattegrain, de Mme Demont-Breton, de MM. Dantan, René Gilbert, Marec, Gui-

8.

gnard, Vayson, Barillot, Julien Dupré, Gueldry, Buland, La Touche, Picard, etc., sans parler de celle des paysagistes purs, MM. Français, Harpignies, Bernier, Busson, Lansyer, Pelouze, Rapin, Vollon, Zuber, Barrau, Demont, Boudin, Émile Breton, Pointelin, Henri Saintin, Damoye, Yon, Victor Binet, Luigi Loir, Lépine, Auguste Flameng, Maurice Courant, Guétal, Olive, Jean Monchablon, Lapostolet, Japy, Yarz, Billotte, Thiollet, Gustave Colin, Desbrosses, Adolphe Binet, Beauverie, Berthelon, Hareux, etc., sont bien faites pour leur assurer toujours cette prépondérance. Si, en regard de la façon large, élevée, sympathique, presque grandiose, avec laquelle nos peintres contemporains étudient les paysans et les ouvriers, on se rappelle la façon vulgaire dont les traitaient, en général, au xvii^e siècle, les artistes flamands et hollandais, les seuls dans le passé qui ressemblent

à nos Français par leur goût de vérité et leur amour du présent, on saisit vite la différence, toute en notre faveur, qui distingue les deux écoles. Sauf en quelques tableaux de corporations patriotiques, hospitalières, savantes, où Frans Hals, Van der Helst, Rembrandt, etc. ont réuni des personnages intéressants, avec quelle étroitesse bourgeoise, parfois avec quel mépris aristocratique, y sont traités les gens du peuple! Hors du tran tran coutumier du ménage et de l'intérieur, que Pieter de Hoogh, Metzu, Ter Borch racontent avec une bonhomie incomparable, ce ne sont que tabagies, cabarets, mauvais lieux, où l'ouvrier et le paysan ne paraissent le plus souvent qu'en des attitudes crapuleuses ou grotesques. Avec quel sentiment supérieur de l'élévation morale et de l'intelligence grave qui peuvent habiter des âmes simples, de la grandeur salubre, du travail et des noblesses douces de la vie domestique, tous les artistes dont nous

venons de parler abordent les sujets familiers ! Quand MM. Roll et Lhermitte, s'efforçant de reprendre l'œuvre de Géricault, avec une franchise et une virilité auxquelles s'ajoute peu à peu la science nécessaire, donnent à leurs travailleurs des proportions épiques, ne justifient-ils pas souvent leurs ambitions par l'ampleur sérieuse et forte avec laquelle ils ont su les voir ?

La peinture historique est en train de se modifier par l'introduction des mêmes éléments. La vérité ethnographique, le caractère individuel, le paysage, tendent à y jouer un rôle de plus en plus important. Il n'y a donc pas, à l'heure actuelle, entre les peintres de la vie contemporaine et réelle, et les peintres de la vie antérieure ou idéale de l'humanité, cette scission que des esprits superficiels y voudraient constater, mais, au contraire, une tendance très marquée à un rapprochement fécond, par la mise en com-

mun des études positivites et des saines observations. Qu'on étudie toutes les œuvres de M. J.-P. Laurens, qu'on regarde attentivement les peintures sérieuses et savantes de MM. Olivier Merson, Wencker, Morot, qu'on se rappelle les travaux de MM. François Flameng, Lerolle, Benjamin Constant pour la Sorbonne, ceux de M. Cormon au musée du Luxembourg, on constatera que partout l'étude scrupuleuse de la réalité vivante, appliquée à l'intelligence des documents historiques, est l'élément qui domine, anime, vivifie. Prétendre que, sous prétexte de vérité, l'artiste doit se confiner dans la copie indifférente du milieu contemporain, prétendre qu'il n'en peut sortir sans cesser d'être artiste, n'est donc qu'un paradoxe, à peine séduisant par sa simplicité pour des esprits étroits ou blasés, mais qu'il est impossible de soutenir dans une société depuis longtemps cultivée comme la nôtre.

Ce n'est pas dans un temps où le développement de la culture littéraire, l'échange rapide des communications entre les différentes races, la facilité inconcevable des voyages, excitent, remplissent, affinent, inquiètent de toutes façons l'imagination, qu'il serait possible de l'arrêter net et de lui dire : « Tu es inutile ! »

En fait, la meilleure preuve de l'inanité de ces théories, c'est que, dans la plus récente période, chez les artistes qu'on nous présente comme leurs défenseurs, chez les rêveurs un peu languissants aux surnoms barbares, les *pleinairistes*, les *impressionnistes*, les *luministes*, qu'on peut comparer, par certains côtés, aux *décadents* de la littérature, les qualités réelles qu'on y peut admirer sont des qualités d'indépendance personnelle et poétique vis-à-vis de la nature, qui ne ressemblent en rien à du réalisme. La plupart, de près ou de loin, procèdent de Corot et de Puvis

de Chavannes, et ne se gênent pas plus qu'eux avec la réalité. Prétendre nous faire admirer des travaux réalistes, par exemple, dans les fantaisies délicates, d'un charme souvent exquis, délicieusement maniérées, de M. Cazin (*Judith, Ismaël, Tobie, Agar, Théocrite*), ou dans les excentricités lumineuses de M. Besnard (*Portrait de M*me *G. D..., Femme nue qui se chauffe*) fréquemment justifiées par un fonds résistant de science et par une originalité intéressante de composition, ou dans les tendres rêveries en clair-obscur de M. Carrière (*L'Enfant malade, Premier voile*), c'est, à proprement parler, vouloir nous faire prendre des vessies pour des lanternes.

Il n'y aurait donc pas, en vérité, à s'effrayer beaucoup de tout ce tapage et de tout ce verbiage à propos de *modernité,* si ces paradoxes, encourageants pour l'ignorance, n'avaient pour effet d'arracher trop vite les

jeunes peintres à des études indispensables, et, sous prétexte de les rendre plus libres devant la vie, de leur enlever les moyens nécessaires pour la comprendre et pour l'exprimer. Malgré la supériorité relative de notre exposition, il ne faudrait pas s'abuser sur les causes qui l'établissent, et qui sont surtout d'ordre technique et matériel, d'ordre scolaire. L'enseignement, chez nous, a été depuis un siècle, soit dans les ateliers, soit dans les écoles publiques, donné avec conscience et reçu avec respect. C'est par le fonds de savoir et par les qualités de faire, plus que par l'intelligence et par l'imagination, que nous l'emportons sur les étrangers. Dessinateurs ou coloristes, MM. Meissonier, Bonnat, Delaunay, Jules Breton, Henner, Carolus Duran, Jules Lefebvre, Jean-Paul Laurens, Morot, Merson, Roll, Gervex, et, derrière eux, une multitude d'artistes laborieux et consciencieux, dont le jury a signalé

les travaux, sont avant tout de bons ouvriers, sachant bien leur métier et s'y perfectionnant chaque jour. Si l'indifférence pour la précision du dessin et pour la force de la couleur, si le goût malsain pour l'indécision des formes maniérées et pour l'alanguissement du rendu incorrect, que nous voyons se répandre dans certains groupes, devaient se généraliser et gagner toute l'école, nous toucherions promptement à une de ces crises de fatigue assez fréquentes dans l'histoire de la Peinture, à la suite des périodes productives et viriles. C'est le phénomène qu'on a vu se produire en Italie à la fin du XVIᵉ siècle, en France à la fin du XVIIIᵉ, état singulier et morbide d'anarchie, d'anxiété, d'affectation, qui mène vite à une décadence définitive, à moins qu'il ne surgisse à temps, pour rétablir l'ordre et diriger l'activité, quelque praticien un peu rude et étroit, quelque magister énergique et convaincu, un Carrache, un Caravage ou un David !

PAUL BAUDRY

ET SON EXPOSITION POSTHUME

(1828-1886.)

Les expositions posthumes des grands artistes et les publications posthumes des grands écrivains, lorsqu'elles se font vite et de toutes pièces, offrent le même attrait pour nos curiosités et le même danger pour leur gloire. Si les sérieux admirateurs de leur génie, connaissant à fond leurs œuvres maîtresses, trouvent un plaisir raffiné et un inappréciable profit à suivre dans leurs esquisses, projets, brouillons, les fluctuations de leur intelligence et la variété de leurs efforts, la grande masse du public, qui

n'entend pas à demi-mot et qui oublie ce qui
est loin, se montre en général surprise et
comme désillusionnée devant cette énorme
quantité de recherches, d'hésitations, de
repentirs, d'inquiétudes, de désespoirs, qui
composent l'activité du créateur le plus triomphant. Le danger est surtout grave lorsqu'il s'agit d'un artiste comme Paul Baudry,
dont les hautes facultés n'ont pris tout leur
développement que dans la peinture murale,
et dont la production secondaire, la seule
qu'on puisse montrer réunie, a subi toujours,
d'une façon remarquable, le contre-coup de
ses préoccupations supérieures. Si l'exposition de ses peintures, cartons et dessins à
l'École des Beaux-Arts est le commentaire,
souvent admirable et toujours instructif,
du vaste poème déroulé par sa belle imagination dans les voûtes du nouvel Opéra, de
l'hôtel Païva, du château de Chantilly, ce
n'en est pourtant que le commentaire. Le

juger sur ces pièces détachées, sans avoir toujours présent à l'esprit son grand poème, ce serait juger Victor Hugo sans se rappeler *Notre-Dame* et la *Légende des Siècles*, Ingres sans connaître l'*Age d'Or* et l'*Apothéose d'Homère*, Eugène Delacroix, sans penser au *Plafond d'Apollon* et à la *Bibliothèque de la Chambre des Députés*; ce serait même pis encore, car la décoration, dans l'œuvre de Paul Baudry, tient une place bien plus considérable que dans celle de ses illustres prédécesseurs. Au contraire, si l'on reste pénétré, durant sa visite, du souvenir de ses créations principales, on trouvera dans l'examen de ces portraits, tableaux, copies, études, croquis de toute espèce réunis par une pieuse amitié, un enseignement de l'attrait le plus vif et de la plus haute moralité ; car c'est là qu'éclate toute la noblesse de sa vie exemplaire, d'une vie d'artiste laborieux et convaincu qu'aucun succès n'enivra,

qu'aucune tentation n'abaissa, qui resta, jusqu'au bout de sa trop courte carrière, attentif à tous les scrupules de sa conscience comme à tous les mouvements de sa sensibilité.

Cette sensibilité d'œil, de nerfs, d'esprit et de cœur, sans laquelle il n'est point de grand artiste, Paul Baudry la possédait à un degré rare. Il en souffrait autant qu'il en jouissait, il la sentait, en vieillissant, non pas s'émousser comme chez le commun des hommes, mais s'affiner et s'aiguiser de plus en plus. Ce fut sa force, ce fut sa faiblesse. On peut compter dans l'histoire les génies exceptionnels, comme Titien, Rubens, Rembrandt, qui, doués à la fois de la faculté de comprendre et de la faculté de créer, les surent exercer presque constamment dans un juste équilibre. Les complications morales et les séductions matérielles de la vie moderne, qui développent à l'excès toutes les

curiosités et tous les dilettantismes, ne nous laissent guère l'espérance de revoir souvent des organisations si bien pondérées. D'ordinaire, aujourd'hui, c'est chez les esprits les plus distingués que l'équilibre se rompt le plus aisément ; les médiocres, au contraire, marchent plus droit, parce qu'ils regardent moins loin. Parmi les premiers, Ricard et Fromentin, sans parler de quelques vivants, nous en furent de récents exemples. Avec une organisation plus complète, un tempérament plus vigoureux, des ambitions plus hautes, et des succès plus glorieux, Paul Baudry appartient, lui aussi à la même famille d'élite, à la famille, héroïque et triste, des rêveurs insatiables et des chercheurs de perfection. Il en connut parfois les extases triomphantes ; il en éprouva souvent toutes les inquiétudes et tous les découragements. Chez lui, cette excessive sensibilité est même d'autant plus

curieuse à observer qu'elle s'y montre sans cesse en lutte avec un volonté très opiniâtre et une puissance de labeur extraordinairement soutenue.

Dans la belle étude qui précède le catalogue de l'exposittion, M. Eugène Guillaume a raconté en termes émus l'enfance obscure de Paul Baudry, dans le plus modeste milieu, à Bourbon-Vendée : « L'aïeul maternel avait, pendant la Révolution, fait le coup de fusil contre les Bleus. Le père était sabotier en forêt. Il avait passé sa vie dans les bois ; levé avant le soleil, subissant l'influence mystérieuse du temps et des heures, mêlé, pour ainsi dire, à la nature, et n'ayant pour distraction qu'un violon dont il jouait le soir aux étoiles ». Les portraits du père et de la mère de Baudry sont à l'École (n[os] 61-62). Ces deux têtes campagnardes, braves et honnêtes, au regard droit, aux lèvres serrées, auxquelles une longue vie conjugale a donné

une sorte d'identité physique et morale, frappent d'abord, sous le hâle de leur visage, par cette fine régularité des traits et cette distinction native de l'expression qu'on remarque fréquemment chez les Bretons de race pure, soit dans les landes du Finistère, soit dans les bocages de la Vendée. Chez ces braves gens, de mœurs rudes, marins, pâtres, artisans, accoutumés à la peine et au silence, la faculté du rêve n'a pas encore été atteinte par les banalités brutales de l'éducation commune et de la concurrence industrielle. Le besoin de l'au-delà, suivant le degré de culture, éclate à tout instant chez eux, soit par des superstitions d'une tendresse touchante, soit par des emportements de passions sauvages, soit par des extases d'amours chevaleresques, soit par des rêveries profondes d'une tendance héroïque ou mystique. Tout Breton, de façon ou d'autre, joue le soir du violon aux étoiles. Le fond

de son caractère, qu'il agisse ou qu'il rêve, c'est d'être sérieux en tout ce qu'il fait. Sous ces deux rapports, presque enfant encore, Baudry fut bien de sa race ; dès qu'il arriva à Paris, hanté par son rêve, insensible au ridicule, il fut sérieux.

Ses morceaux de concours à l'École, la *Mort de Vitellius* (1847), qui obtint le second grand prix, la *Zénobie trouvée sur les bords de l'Araxe* (1850), qui remporta le prix de Rome, témoignent de la conscience avec laquelle le jeune Vendéen, respectueux et discipliné, se soumettait au régime de l'enseignement public. La *Zénobie* est composée avec force et réflexion. Par certains traits échappés à la modestie du studieux élève, une lointaine ouverture sur la campagne aérée et lumineuse, un accord délicat et doux, dans la note fraîche, entre les blancheurs de la chair et les blancheurs des draperies, un sentiment attendri et distingué

de la beauté féminine, il semble même que
sa personnalité s'y annonce déjà, bien timi-
dement, mais presque tout entière.

A son arrivée à Rome, comme tant d'au-
tres, Baudry fut dérouté ; sa bonne foi, sur-
prise par l'impudente audace des praticiens
de décadence criant plus fort que les vrais
maîtres, mit quelque temps à se reconnaître.
Son deuxième envoi, la *Lutte de Jacob avec
l'Ange*, peinture laborieuse, gonflée, molle,
marque cette première méprise dans un trop
brusque contact avec les manieurs de grandes
formes. Toutefois, son erreur ne fut pas de
longue durée. Les sourires de Titien et de
Raphaël enchantèrent bien vite sa jeunesse
et lui dessillèrent les yeux. Le tableau de la
Fortune et l'Enfant, le projet de peinture
murale, *Primavera*, la copie de la *Jurispru-
dence* lui révélèrent à lui-même, comme aux
autres, ses sympathies véritables et ses ten-
dances naturelles. La *Fortune et l'Enfan*

ne dissimulent point leurs origines. Nue et blanche, avec ses torsades de cheveux roux emperlés et sa rouge draperie flottante, la Déesse, assise sur la margelle du puits, est bien la sœur jumelle de la belle Vénitienne, assise sur le bord d'une cuve de marbre, dans cette mystérieuse allégorie de Titien au Palais Borghèse, qu'on nommait de son temps les *Femmes à la fontaine*, qu'on appelle aujourd'hui l'*Amour sacré et l'amour profane*. Même attitude, même grâce, même sourire ; seulement, la beauté s'est affinée, l'expression s'est attendrie, le charme s'est spiritualisé ; de même, le bambino qui s'élance vers elle et qui sort de chez Raphaël s'est modernisé dans le même sens. Dans la souplesse discrètement voluptueuse des contours, dans la souriante inquiétude des visages, dans la moelleuse blancheur des incarnations, dans l'exquise combinaison des colorations apaisées, se révèle déjà cette

sensualité délicate et pénétrante, jointe à une tendresse songeuse, qui sera l'un des traits persistants de son talent.

La rêverie du Celte, engourdie dans le bruit de Paris, s'était réveillée devant les paysages azurés de l'Italie. Des galeries antiques du Vatican, des murailles coloriées de Pompéi, des palais de Venise, de Rome, de Florence, surgissaient de tous côtés, devant ses yeux, d'immortelles créatures plus séduisantes encore que les fées d'autrefois dansant, au clair de lune, sur les grèves de Vendée. Il y avait alors quelque vertu de la part d'un pensionnaire de Rome à remonter le courant traditionnel pour placer son admiration, loin de Bologne, à l'âge d'or de la Renaissance, non loin de ces délicieux primitifs qu'on traitait encore souvent de barbares. L'esquisse de la *Primavera*, où les réminiscences de l'*Age d'or* de Dampierre et celles du *Parnasse* du Vatican, se fondent dans

une composition savante d'une poésie fraîche et douce, révèlent avec plus de hardiesse les aspirations du jeune homme et sa vocation véritable. Dès lors, cela est clair, la peinture monumentale lui apparaît comme le seul but digne de son ambition ; dès lors, tous les autres travaux dont il pourra se charger, soit pour établir sa réputation, soit pour assurer son existence, soit pour assouplir sa main, lui sembleront des besognes inférieures auxquelles il ne donnera volontairement que la moindre part de sa vie, toujours prêt à remonter dans son ciel étoilé, toujours ambitieux d'y prendre sa place à côté des grands maîtres de la Renaissance.

Peut-être, à cet instant, le jeune pensionnaire, si respectueux de ses maîtres, si pénétré de ses devoirs, ne s'avouait-il pas bien à lui-même ce singulier état d'esprit. Les tendances qu'il avait montrées dans la *Fortune et l'Enfant*, sa sympathie pour les

Vénitiens, son goût pour les lignes assouplies, pour les colorations fondues, pour les expressions tendres, lui avaient valu quelques jugements sévères de la part des rigoristes. Peut-être se demanda-t-il, dans sa conscience scrupuleuse, s'il ne trahissait pas, lui aussi, les saines doctrines. Avant de quitter Rome il voulut montrer aux plus difficiles qu'il n'y avait pas perdu son temps. Le *Supplice de la Vestale* fut son certificat d'études, certificat éclatant et victorieux, dont la Villa Médicis ne nous a pas depuis envoyé l'équivalent. Ce qui nous touche, quant à nous, dans cette composition condensée et mouvementée, où une volonté laborieuse a, comme à plaisir, accumulé les morceaux de bravoure, c'est moins l'excellence de quelques-uns de ces morceaux que les affirmations réitérées qu'y fait le peintre de sa personnalité grandissante. La figure de la Vestale, si épuisée, si abandonnée, si attendris-

sante, entre les bras violents de ses bourreaux, y forme, avec le groupe qui l'entoure, par la combinaison expressive des lignes et le jeu savant des couleurs, au milieu d'un paysage tragiquement tranquille, un ensemble d'une puissance incontestable où Baudry donne le maximum de sa force dans le style historique et dans le rendu des réalités.

L'apparition de la *Fortune et l'Enfant*, et du *Supplice de la Vestale*, entourés de quelques beaux portraits, au Salon de 1857, produisit dans le monde des arts une légitime émotion. A ces grands envois, Baudry avait joint deux petits morceaux charmants, d'une exécution parfaite, un *Saint Jean-Baptiste* souriant, très moderne, un peu câlin (Musée du Luxembourg), une *Léda* pensive, d'une mélancolie attirante, qui décidèrent le succès public. Le monde officiel et le monde des salons accueillirent avec une faveur marquée

ce rajeunissement séduisant des figures
chrétiennes ou païennes. Pendant plusieurs
années, à chaque Salon, Baudry soutint
cette vogue en envoyant des fantaisies du
même genre : la *Madeleine pénitente*
(Musée de Nantes) ; la *Toilette de Vénus*
(Musée de Bordeaux) ; un autre petit
Saint Jean (coll. G. de Rothschild) ; La
Perle et la Vague (Coll. Stewart). Tous ces
tableaux sont exposés à l'École, et nous pou-
vons constater que, grâce aux soins que l'ar-
tiste apporta à leur exécution, ils n'ont rien
perdu de leurs grâces raffinées ni de leurs
délicates séductions. La série se termine par
une *Diane chassant l'Amour*, sujet qu'il
reprit plusieurs fois, et par *La Vérité*, une
de ses inspirations les plus charmantes.

C'était plus haut pourtant, que s'élançait la
pensée du jeune maître. Toujours tourmenté
par l'idée d'une grande œuvre monumentale,
il acceptait avec empressement tous les tra-

vaux décoratifs qui pouvaient l'y préparer. Si l'on examine sur les esquisses ou dessins, à défaut des toiles originales, ces ouvrages dans l'ordre chronologique, on y suit un progrès rapide et continu. Entre les honnêtes enfants, lourds et presque communs, qui s'entremêlent, suivant les formules traditionnelles, dans les *Quatre Saisons* de l'hôtel Guillemin (1856), et les gamins vifs et roses qui cabriolent joyeusement, en portant les *Attributs des dieux*, dans les coins de ciel de l'hôtel Fould (1858), quelles différences de souplesse et de mouvement ! La *Cybèle* et l'*Amphitrite* de l'hôtel Nadaillac, où reparaissent des enfants groupés, cette fois, avec des femmes couchées, sont des morceaux plus réussis encore. Pour le rythme harmonieux des lignes, pour la grâce expressive des attitudes, pour l'heureux accord des tons de chair et du ciel, c'est déjà excellent. Cependant, lorsqu'il revint de nouveau

à ces sujets de prédilection un peu plus tard, dans de tout petits cadres, il y ajouta encore plus de charme subtil et d'élégance idéale. Les figures symboliques de l'hôtel Galliera, qui suivent immédiatement, *Rome, Florence, Naples, Venise, Gênes*, prennent en même temps une allure plus magistrale et plus libre, dans un style plus grandiose et plus viril.

Vers cette époque, Paul Baudry concevait déjà l'espérance de se voir ouvrir le vaste champ rêvé dans le nouvel Opéra construit par son camarade de Rome, Charles Garnier. Il se préparait à cette éventualité avec énergie. Le fait est rare dans l'histoire de l'art contemporain, et vaut qu'on s'y arrête. Voici un peintre de trente-six ans, en pleine activité, en plein succès, salué par ses confrères, admiré par le public, choyé par le monde, ayant toutes portes ouvertes, accablé de commandes faciles, pouvant aisément ou-

blier, dans les enivrements de la vie et dans les satisfactions de la fortune, toutes les duretés de ses commencements, qui, tout d'un coup, garde le silence, ne se montre plus au Salon que par échappées, s'enferme, s'échappe, disparaît, fait de longs séjours en Italie, en Espagne, en Angleterre ! Un paresseux ! disent les gens pratiques ; un impuissant ! disent les jaloux ; un homme perdu ! disent les indifférents. Ni paresseux, ni impuissant, ni perdu ! Bien au contraire. Quand il s'était vu en présence de l'œuvre à réaliser, le Breton, énergique et consciencieux, s'était, suivant son habitude, examiné et interrogé. Il avait cru se sentir amolli par les concessions involontaires faites, durant quelques années, aux séductions parisiennes. Avant d'entreprendre un travail énorme, tel qu'on n'en avait pas tenté dans notre pays depuis longtemps, il voulut avoir, sur la montagne, un entretien long et solitaire avec les dieux

d'autrefois qu'il craignait de n'avoir pas compris! Naïvement, honnêtement, modestement, résolument, comme le dit M. Guillaume, « il se remit à l'école ». Il passa sur un échafaud, dans la Sixtine, de longues journées avec le formidable Michel-Ange, comme autrefois, avant d'entreprendre la Sixtine, presque au même âge, dans des conditions semblables, Michel-Ange avait été consulter, dans la chapelle d'Orvieto, les fresques de Luca Signorelli. Plus tard, il alla à Londres pour interroger avec la même opiniâtreté les cartons de Raphaël. La belle série de copies qu'il a rapportées de ces contemplations (nos 360-378) est un témoignage touchant de l'enthousiasme réfléchi qu'il ne cessa jamais d'éprouver devant les nobles génies dont il voulait rester digne.

De pareilles luttes, il est vrai, ne s'engagent pas sans danger. Si les forts s'y endurcissent, les faibles s'y brisent les reins. Paul

Baudry n'était pas homme à perdre la tête. Il se tâta plusieurs fois durant le combat. Une commande de peintures, dans l'hôtel de Païva (aujourd'hui du comte Henckel de Donnersmarck), aux Champs-Élysées, lui fut une occasion de s'assurer que, malgré l'étreinte des géants, il était en bon état. Un grand plafond ovale, les *Quatre Heures du jour*, et des voussures avec des sujets correspondants, le *Réveil au camp*, la *Sieste*, les *Amoureux*, les *Baigneurs*, l'*Enlèvement des chevaux de Rhésus*, *Psyché et l'Amour*, formèrent un ensemble où les lois naturelles de la décoration étaient de nouveau appliquées avec toutes leurs conséquences. Dans quelques colorations verdâtres, dans quelques exagérations de formes, soit en long, soit en large, on sent bien que le peintre vient de quitter Rome. Çà et là courent des reflets de Corrège, de Michel-Ange, de Parmigianino, de Périno del Vaga.

C'est encore une adaptation du style italien, mais faite avec une liberté, une mesure, une grandeur que les œuvres antérieures ne pouvaient faire prévoir. La figure de l'*Aurore*, dont on trouve une étude à l'École, celle de l'*Hécate*, celle de *Phébus* montrent une ampleur et une majesté tout à fait inattendues, tant pour la touche que pour l'allure, chez le peintre un instant alangui des *Madeleine* et des petits *Saint Jean*. C'est d'ailleurs la même souplesse de pinceau, et, quand il faut, la même délicatesse de tons. Le Baudry déjà connu, mais plus hardi, plus libre, plus décidé à parler, reparaît tout entier dans l'allure charmante et l'expression noble et naïve, toujours distinguée, qu'il donne à ses figures de femmes, dans les mouvements joyeux et nouveaux dont s'animent ses enfants, de plus en plus robustes, de plus en plus mutins, souples et vivants. Le balancement harmonique des

lignes, l'intelligence avenante des physionomies, la délicatesse des combinaisons lumineuses dans la gamme claire y sont, dans le plafond surtout, d'une qualité bien personnelle, toute française, rien que française. Cette épreuve faite, Baudry pouvait tout oser.

Il osa ; mais, fidèle à son caractère, il osa sans précipitation et sans imprudence, avec une patience virile. Les travaux de l'Opéra, modestement rétribués comme le sont tous les travaux de l'Etat, lui prirent huit ans entiers, ou plutôt ce fut lui qui les leur donna, sacrifiant tout pour avoir l'honneur. Dans l'intervalle étaient survenues les calamités de 1870. Paul Baudry, au bruit de nos défaites, quittant Venise, où il s'entretenait avec Véronèse, était accouru prendre le fusil dans un bataillon de marche. Son devoir de soldat accompli, il se remit à son devoir d'artiste avec la gravité triste du vaincu.

L'Exposition de trente-trois peintures des-

tinées à l'Opéra, couvrant 450 mètres carrés, en 1874, à l'École des Beaux-Arts, fut, au sortir de nos malheurs, l'une des manifestations intellectuelles de la vitalité nationale qui eurent le plus grand retentissement à l'étranger. Ce prodigieux travail sembla non moins surprenant par la perfection soutenue de la facture, que par la variété savante des conceptions. C'est la plus glorieuse victoire, dans l'art, de la génération actuelle. On peut voir, dans les cartons, dessins, croquis préparatoires, ce que cette victoire a coûté à l'artiste d'efforts, de recherches, d'inquiétudes; on peut y voir aussi ce qu'elle lui donna de nobles émotions, de sensations vives, de joies raffinées. On avait déjà publié un beau choix des dessins les plus importants, mais il s'en trouve une quantité d'autres, à l'École, moins achevés, plus intimes, où la pensée de l'artiste s'exprime, dans un langage entrecoupé, d'une façon

plus discrète et plus significative encore. Là, par des indications tour à tour très sommaires ou très précises, données soit en hâte, soit avec soin, tantôt par un coup sec de crayon noir, tantôt par une traînée fondante d'estompe, sans nul souci d'effet, l'insatiable chercheur de formes choisies se note à lui-même ses sensations devant la réalité et ses aspirations vers l'idéal avec la naïveté passionnée d'un contemporain d'Andrea del Sarto. Tantôt c'est devant les particularités du modèle une surprise qu'il fixe d'abord, puis s'efforce de transposer dans un ton plus élevé ; tantôt c'est la recherche obstinée de la grâce parfaite sur un point de détail, dans le dessin d'une main, le mouvement d'un pied, l'accent d'une tête qu'il répète alors à l'infini. Le rythme des lignes le ravit autant que le rythme des couleurs ; il s'y laisse séduire parfois avec une grâce infinie. Mais ce qui touche, avant tout dans ces croquis, c'est la pré-

occupation de la vie, de la vie actuelle et de la
beauté contemporaine. La grande peur de
l'artiste savant, c'est de faire de l'art mort. Par
des attitudes, par des gestes, par des expressions qu'il observe et note, à chaque instant,
il rajeunit et renouvelle volontairement les
dieux et les déesses du passé. De là cette
souplesse nerveuse, de là ce charme vif et
piquant dans presque toutes ses figures,
dont la plupart n'ont d'antique que la pureté
des formes. Quelques-unes, comme les
Muses, sont de vraies Parisiennes, transfigurées, ennoblies, agrandies, mais sur les
visages desquelles, visages méditatifs ou
visages souriants, on retrouve toujours l'air
de famille et l'accent grave ou spirituel déjà
noté, au passage, devant de jeunes femmes
bien vivantes. Et c'est précisément cet air
parisien, cet air français, qui légitimement
nous attire, leur séyant aussi bien que leur
type florentin aux déesses de Botticelli, leur

mine vénitienne à celles de Véronèse, leur allure flamande à celles de Rubens. Aucune œuvre ne nous touche que si nous nous y sentons vivre, aucune figure ne nous exalte que si l'artiste y a incarné son rêve.

A peine Baudry avait-il achevé le foyer de l'Opéra, qu'il reçut la commande d'une série de peintures sur la *Vie de Jeanne d'Arc*, pour le Panthéon. Le sujet plaisait au peintre, qui avait éprouvé de bonne heure un enthousiasme profond pour notre héroïne nationale. Il se mit, non pas à l'œuvre, mais à la préparation de l'œuvre, avec la même conscience et avec la même curiosité. Après dix ans de séjour dans le monde antique, se transporter dans le moyen âge n'était pas, pour un esprit si scrupuleux, l'affaire d'un moment. Il reprit ses voyages, il reprit ses lectures, cette fois parcourant la France, étudiant nos vieilles miniatures, se pénétrant de nos anciennes mœurs, regardant avec attention les

paysans et les gens du peuple, se prenant d'une vive sympathie pour ses confrères Millet et Jules Breton, qui les ont aimés et compris. Que serait-il sorti de ce nouvel et long effort? Le peintre historique se fût-il montré l'égal du peintre décorateur, après sa transformation? Les projets crayonnés qu'on a recueillis, si vivement imprégnés de l'esprit du xve siècle, pour le *Départ de Jeanne* et son *Entrevue à Chinon*, ne sont pas assez complets pour qu'on puisse rien affirmer à ce sujet. Cependant, la chaste et puissante figure de *Jeanne écoutant les voix*, si longtemps cherchée par lui, témoigne, dans sa dernière forme, du sentiment profond de la réalité poétique que l'artiste eût apporté dans l'exécution définitive de ses conceptions.

En fait, pendant les dix dernières années de sa vie, bien que son esprit se fût tourné, dans ses recherches volontaires, vers une nouvelle forme de l'art, le peintre, sous la

force d'impulsion communiquée par les travaux de l'Opéra, resta pour le public et dans ses œuvres un peintre décorateur. C'est par les qualités mises en lumière dans le Grand Foyer, avec une tendance marquée à accentuer de plus en plus la note moderne, que se distinguent la *Glorification de la Loi* pour le plafond de la Cour de cassation (Médaille d'honneur au Salon de 1881), les *Noces de Psyché* pour un plafond de l'hôtel Van der Bilt à New-York, l'*Enlèvement de Psyché* pour un plafond du château de Chantilly. Hélas ! qui nous eût dit que cette dernière œuvre, si brillante, si lumineuse, si triomphante, était son dernier adieu à la vie? Je ne sais pourquoi, lorsque l'*Enlèvement* était exposée chez Sedelmeyer, il m'a semblé voir une allégorie involontaire faite par le peintre à sa propre vie. Ce Mercure, solide et musculeux, aux chairs hâlées, enlevant d'un bras robuste la jolie Psyché, toute mignonne,

toute parisienne, tout effarée dans son tourbillon de délicieux falbalas, n'était-ce pas Baudry lui-même, le fils de paysans, énergique et trapu, saisissant et emportant pour l'immortaliser, à force de volonté, dans le ciel de l'idéal éternel, la beauté moderne qu'il avait tant aimée? Hélas! le ciel s'est bien ouvert, mais le ravisseur n'est pas redescendu!

La carrière de Paul Baudry, peintre d'histoire, explique la carrière de Paul Baudry peintre de portraits. Sans la diversité des phases qu'a traversées son imagination, avant, pendant et après l'Opéra, on aurait peine à s'expliquer la diversité des façons qu'il apporte à traduire la figure humaine, et l'inégalité de ses succès dans ce genre ; cette diversité et cette inégalité ne se rencontrent guère chez les portraitistes de profession. L'École des Beaux-Arts a recueilli 84 portraits peints et une dizaine de portraits dessinés,

datant de toutes les époques, depuis 1840 jusqu'à 1886. Il serait difficile de les grouper systématiquement, tant l'apparence en est variée, tant la facture en est changeante ! On croirait que, plus d'une fois, surtout dans les derniers temps, le praticien chercheur et raffiné ne s'est servi de son modèle que comme d'un champ d'expérience, pour tenter des combinaisons nouvelles d'harmonies colorées sous l'influence de ses récentes admirations ou de ses dernières curiosités. Au premier abord, on croit distinguer quatre manières principales correspondant à quatre périodes de sa vie : une manière de jeunesse, très modeste, très précise, très attentive, ne se distinguant guère du bon style classique français en usage dans tout le commencement du siècle, manière sage et éclectique qu'il pratique surtout en Italie *(Portraits de M. le baron Jar-Panvilliers, de M. le comte Foucher de Careil, de M. Alexandre*

Gérard, de *Beulé,* de *M. Guizot,* de *M. Victor Tiby*, etc., etc...); une seconde manière, beaucoup plus flottante, troublée de temps à autre par des influences de peintres contemporains ou de vagues aspirations décoratives, qu'il pratique à son retour, pendant ses succès d'exposition et de monde (*Portraits de M*$^{\text{me}}$ *Madeleine Brohan,* de *M. le marquis de Caumont la Force,* de *M. Eugène Giraud*); une troisième manière, plus libre, plus large, plus généreuse, correspondant à la période de ses travaux de l'Opéra et de son commerce assidu avec les maîtres de la Renaissance (*Portraits de M. Charles Garnier,* d'*Edmond About,* de *M. Jules Badin,* de *M. Eugène Guillaume*); enfin une quatrième manière, dominée par le besoin des sensations décoratives, chatoyante, heurtée, inquiète, toute agitée de recherches singulières, s'écartant de plus en plus des traditions, visant

aux effets piquants, sommaires et vifs.

On s'aperçoit bien vite que cette classification même est insuffisante. L'instabilité du peintre est telle, lorsqu'il s'agit de portraits, qu'à chaque instant elle vous déroute. En fait, sauf dans la première période, où il s'exerce avec une habileté croissante dans le chemin battu, il n'a plus tard aucun système arrêté. Suivant le caractère de son modèle, suivant l'intérêt qu'il lui porte, suivant le courant de ses recherches ou de ses admirations, il change son point de vue et, du tout au tout, modifie son style et sa touche. A toutes les époques il a fait des chefs-d'œuvre, à toutes les époques il a fait des œuvres ordinaires. Son début, le *Portrait de M. le baron Jard-Panvilliers*, qui ne doit pas tout son succès à l'originalité typique du modèle, est un vrai coup de maître pour la souplesse de l'exécution comme pour la justesse de l'expression. Le

Portrait de Beulé montre plus de science encore. Cependant ces deux œuvres hors ligne sont, au même moment, accompagnées d'études consciencieuses, sans chaleur, sans vivacité, presque sans distinction. Comment s'expliquer ces hauts et ces bas, si ce n'est par la constante inquiétude du peintre qui, séduit tour à tour par toutes les façons de voir de ses prédécesseurs, les étudiait toutes, les comprenait toutes, les essayait toutes, croyant qu'on n'est jamais suffisamment armé pour saisir ce qu'il y a de plus insaisissable au monde, la physionomie humaine ?

A son retour à Paris, ce ne sont pas seulement les anciens qui le préoccupent, ce sont aussi les contemporains, ses confrères, même des confrères inférieurs; si dans tel ajustement passe une lueur de Velasquez, dans tel coup de brosse on sent une rivalité avec Couture, avec Ricard, Hébert, Delaunay, Manet, etc.

Ce qui, à travers ces hésitations, maintient

toujours la valeur de ses portraits, c'es d'abord l'agrément croissant des colorations, c'est ensuite l'intelligence vive et pénétrante des physionomies, qu'aucun contemporain n'a poussée plus loin que lui. C'est de tout cœur, c'est bien à fond qu'il veut entrer et qu'il entre dans l'âme de son modèle ; quelques-uns de ses croquis, à la fois très savants et très naïfs, en disent assez long à ce sujet. Tout de suite il s'est attaché, d'ailleurs, à ce qui, dans le visage, révèle cette âme le mieux et le plus vite, à ce qui seul s'y refuse à l'immobilité, à l'œil et au regard. Les yeux des portraits de Baudry, si individuels, si sensibles, si expressifs, les feraient seuls reconnaître entre mille autres, et lors même que, dans ses derniers jours, en proie aux séductions excessives du chatoiement des étoffes, de l'éclat des belles chairs, du cliquetis des couleurs, il parut se départir de son ancienne précision dans le rendu des

traits, c'est encore dans les yeux, presque dans les yeux seuls, qu'il concentra toute sa force d'analyse, y faisant hardiment passer tout ce qu'il observait dans ses modèles, au risque de leur faire dire, sur le fond même des caractères, beaucoup plus que n'en eussent avoué les personnes elles-mêmes.

Son plus heureux moment comme portraitiste, nous l'avons dit, c'est le moment où il fait moins de portraits de commande, vit avec les vrais maîtres, travaille à l'Opéra. Avant de retourner en Italie, il avait déjà eu avec les vieux portraitistes de Flandre, d'Allemagne, de France, un colloque qui avait porté son fruit. Le *Portrait d'Ambroise Baudry*, son frère, se rattache à Holbein et à Clouet plus qu'aux Italiens. C'est un chef-d'œuvre de naturel, de précision, d'expression, de couleur. On ne peut guère aller au delà. Au même instant, pourtant, dès que Baudry peint en dehors de son

entourage, il peint autrement. Le *Portrait de M. Donon* et le *Portrait du comte Henckel de Donnersmark*, sont excellents ; mais, dans l'un, il retourne à sa manière soignée, précise, classique ; dans le second, pour montrer un grand seigneur allemand, il essaye des touches grasses et des tons roussis chers aux ateliers germaniques.

Pour se sentir libre, il faut qu'il ait devant lui des amis, des camarades qu'il connaît par cœur, avec lesquels il ne se gêne pas. Son style alors prend une ampleur soudaine, sa touche des accents fermes, puissants, généreux, pareils à ceux des plus grands maîtres, soit qu'il remonte à Holbein, comme dans ce chaleureux et vif *Portrait d'Edmond About* en costume de voyage ; soit qu'il ravive la grande tradition italienne, comme dans les magnifiques *Portraits de M. Charles Garnier* et *M. Jules Badin*, d'une note bistrée si virile et si intense, qui marquent, ce

nous semble, le maximum de sa force pour l'expression et pour l'exécution. Le *Portrait de M. Eugène Guillaume* dans son atelier, est le dernier de cette admirable série. Presque immédiatement, Paul Baudry, extrêmement attentif à tous les mouvements qui se produisent autour de lui, chez ses contemporains et dans la génération nouvelle, constamment désireux de se renouveler à tous les contacts de la vie, commence une évolution marquée dans le sens des recherches les plus modernes. Il aborde hardiment le problème du plein air dans le *Portrait équestre du comte de Palikao*, il lutte victorieusement avec les maîtres anglais dans celui de *Robert Fould*, il prouve haut la main aux impressionnistes, dans ceux *de Mme Chevreux, Mme Villeroy, Mme Louis Singer*, qu'on peut unir la précision du dessin, l'élégance ou la gravité des allures, la finesse ou la profondeur de l'expression, à la vibration

mordante des touches et à la souplesse vivace du rendu, et produit de nouveau, chemin faisant, deux petits chefs-d'œuvre de finesse et de vérité, d'un style plus français, dans les *Portraits de M. Léopold Goldsmith et de M. Henri Schneider*, faisant suite à ceux de son frère et d'About. Sa dernière ébauche, interrompue par la mort, le *Portrait de M*me *Vasnier*, prouve qu'il avait retrouvé au dernier moment toute l'acuité de sa vision. Ce n'était donc pas chez lui une ambition excessive, chez lui, le maître de tradition, le maître classique, de se mettre, avec son autorité et sa science, à la tête de tout le mouvement contemporain pour le diriger, par des voies plus sûres, vers un but plus noble et un avenir plus certain.

Peintre d'histoire, peintre de décoration, peintre de portraits, Paul Baudry fut donc jusqu'au bout un artiste de bonne foi, épris de perfection, sévère pour lui-même, amou-

reux du présent autant que respectueux du passé. On ne peut savoir quelles surprises nous réservait encore sa laborieuse vaillance, s'il eût vécu autant que semblait le promettre son tempérament robuste. L'œuvre qu'il a laissée suffit amplement pour lui assurer, dans le XIX° siècle et dans l'art français, une des plus hautes places. La décoration du foyer de l'Opéra n'est pas un de ces travaux qui trouvent facilement d'heureux imitateurs. C'est désormais une des pages glorieuses de l'histoire du grand art qui, depuis la Renaissance n'en a pas fourni un grand nombre. Quant à la popularité du peintre, elle est assurée non seulement par quelques admirables portraits, mais encore par toute la série de charmantes et douces créatures qui sont descendues de ses voussures et de ses plafonds, pour sourire de plus près au bon public, dans de petits cadres, sous des prétextes religieux ou mythologiques. Les femmes

de Baudry, souples, élégantes, souriantes, qu'elles soient des *Madeleines*, des *Vénus*, des *Dianes*, des *Vérités*, sont fixées désormais dans l'imagination française, comme le furent autrefois les femmes de Lesueur, de Boucher, de Prud'hon. Aussi Françaises qu'elles, avec leurs grâces toutes modernes, elles sont venues se joindre à leurs sœurs aînées pour enchanter nos yeux et pour conquérir les âmes. Personne de nous ne les oubliera désormais, non plus que le savant rêveur qui sut fixer en elles les plus subtiles de ses sensations, et nous conserver par elles, dans un temps d'agitations banales, le sentiment élevé de la Beauté, héritage sacré de l'Antiquité et de la Renaissance, que nous n'avons pas le droit de laisser dépérir.

On ne tardera pas à s'apercevoir, dans l'Ecole française, du vide qu'y aura fait ce taciturne et ce solitaire. On le voyait rarement, on ne l'entendait jamais, on le savait

retiré là-bas, sur sa hauteur, dans une méditation courageuse ; on pouvait toujours s'attendre qu'il en descendit, tenant dans ses mains un chef-d'œuvre inattendu. Cette puissance d'isolement, cette dignité de silence, cette modestie de vie, cette vaillance de recherches, étaient autant d'exemples rares et nécessaires, qui semblaient un reproche muet à tous les charlatans, les tapageurs, les intrigants, dont il avait une si profonde horreur, mais qui restaient un utile encouragement pour tous les artistes sincères et modestement dévoués à leur œuvre.

1886.

ALEXANDRE CABANEL

(1824-1889.)

Une photographie qu'on voit, en ce moment, dans toutes les vitrines, nous montre Cabanel peu de temps avant sa mort, travaillant dans son atelier. L'intérieur est soigneusement meublé, sans apparat et sans tapage ; aucun de ces amoncellements de tapis, de bahuts, de potiches, de cuivres, si fort à la mode chez les jeunes peintres ; nulle agitation et nul désordre ; les tableaux et les études sont régulièrement accrochés aux murs ; les cartons, pleins d'esquisses, sont placés côte à côte comme des dossiers faciles à consulter. La retraite est assez confortable pour qu'une

femme élégante puisse y venir sans s'y trouver dépaysée ; ce n'est point toutefois un salon, c'est bien un laboratoire. Tout y semble préparé pour un travail régulier, paisible, agréable. Le peintre, en costume de velours noir, bien pris et bien campé dans son juste embonpoint, debout, la tête ferme, l'attitude correcte, pose, de sa main blanche, sa brosse sur la toile avec une tranquillité confiante qui s'associe parfaitement à l'ordre calme des alentours. Voilà bien le maître laborieux, tel que nous l'avons connu, homme de muscles solides et de forte encolure, épanouissant avec bonhomie son large visage rose sous l'argent clair de ses cheveux rares et séparés au milieu par une raie juvénile ; mais, sous son extérieur mondain, révélant, à chaque instant, par l'opiniâtreté de son labeur, par la sage distribution de sa vie, par la prudence de sa conduite, un fonds solide d'origine populaire et d'éducation bourgeoise.

Selon toute apparence, Alexandre Cabanel fut un homme heureux. Élève applaudi dès son enfance, maître à la mode avant d'avoir atteint l'âge mûr, professeur vénéré avant d'avoir subi l'atteinte de la vieillesse, il a parcouru, jusqu'au bout, d'un pas tranquille, sans pénibles arrêts, sans anxiétés douloureuses, la route droite qu'il avait choisie. Grand prix de Rome en 1845, médaillé de 2º classe en 1852, et de 1ʳᵉ classe en 1855 à l'Exposition universelle, il est, cette même année, nommé chevalier de la Légion d'honneur. L'Institut l'accueille en 1863, et le *Portrait de l'Empereur*, en 1865, lui vaut la médaille d'honneur du Salon. Il avait déjà la rosette d'officier depuis 1864. Les Expositions universelles lui décernent, en 1867 et 1878, les plus hautes récompenses dont elles disposent. En 1884, il reçoit la cravate de commandeur. Parmi les artistes de notre temps, aucun n'a monté, avec plus de régularité, tous les

degrés de la faveur publique et de la consécration officielle qui semblent conduire à la gloire.

Avec les succès d'honneur, il obtint encore les succès d'argent. Tous ceux qui l'ont approché savent avec quelle aisance Cabanel portait ce fardeau de prospérités. Sa bienveillance naturelle ne faisait que s'en accroître, et s'il ne dissimulait qu'à peine la satisfaction naïve dont le remplissait sa propre destinée, il éprouvait presque autant de plaisir à savoir et à rendre son entourage heureux. Malgré sa brillante fortune, il fit peu d'envieux, ne se doutant pas qu'on en pût faire et n'ayant envié lui-même ni ses amis, ni ses contemporains, ni les nouveaux venus. Sa seule jalousie était celle qu'il manifestait hautement vis-à-vis des ateliers rivaux, en faveur de tous ses élèves quelle que fût, d'ailleurs, leur attitude vis-à-vis de lui. Il suffisait qu'un peintre eût passé chez lui pour

qu'il se crût chargé de sa destinée. Son opiniâtreté à cet égard était proverbiale, et sa généreuse partialité s'exprimait parfois avec des candeurs touchantes.

La postérité gardera-t-elle à ce vaillant travailleur, à ce maître savant, à ce galant homme, la bienveillance qu'eut pour lui la bonne société de son temps? Il est toujours imprudent de parler au nom de cette mystérieuse inconnue. Ne peut-on penser, toutefois, qu'elle saura bien, dans son jugement équitable, tenir la juste mesure vis-à-vis d'un artiste dont le souci constant fut de trouver dans ses œuvres cette juste mesure? Elle ne le mettra sans doute ni aussi haut que l'ont pu rêver un instant ses admiratrices des deux mondes, ni aussi bas que le voudraient voir précipiter les sectateurs violents d'un réalisme exclusif; mais elle le maintiendra, probablement, à un rang des plus honorables, parmi cette nombreuse famille d'académi-

ciens français qui, savants sans pédantisme et laborieux avec grâce, ont autant contribué, depuis deux siècles, que nos maîtres les plus éclatants et les plus originaux, à maintenir la supériorité collective de nos peintres nationaux vis-à-vis des écoles étrangères.

C'est à Montpellier, ville de professeurs, d'amateurs, de lettrés, dans un climat tiède et doux, où l'on respire déjà, avec les vifs parfums de floraisons méditerranéennes, les langueurs sensuelles de l'Italie, que naquit, le 23 septembre 1823, Alexandre Cabanel. Dès l'âge de onze ans, il se faisait remarquer à l'école de dessin par son habileté. Feuilletait-il, dès ce moment, les dessins de Natoire, conservés à la Bibliothèque de la Faculté, dans la collection Atger? Eugène Devéria, qui passait de temps en temps à Montpellier, lui donna, dit-on, quelques conseils : c'étaient, assurément, des conseils romantiques. A seize ans, le

jeune dessinateur obtint, au concours, à l'unanimité, une bourse départementale. Au mois de décembre 1839 il entrait, à Paris, dans l'atelier de Picot, au mois d'octobre 1840 à l'École des Beaux-Arts. En 1843, on remarqua au Salon, pour certaines qualités expressives, son premier envoi, une *Agonie du Christ au jardin des Oliviers*. En 1845, il partagea avec Benouville le grand prix de Rome. Le sujet donné était le *Christ au Prétoire*. Les deux compositions, toutes deux assez mouvementées et visant à l'effet dramatique, sont conservées à l'École des Beaux-Arts; il y a, dans la peinture de Benouville, quelques morceaux d'une exécution ferme et résolue, qu'on chercherait vainement dans celle de Cabanel. Les juges du temps pensèrent ainsi. Cabanel, classé second, partit cependant, parce qu'il y avait, en ce moment, une vacance à Rome.

L'Italie semble avoir exercé sur le jeune

artiste une action assez complexe. Si, d'une part, son esprit, studieux et docile, déjà servi par une main d'une extraordinaire habileté, s'ouvrait largement aux graves enseignements des maîtres classiques, depuis Raphaël jusqu'aux Carrache, d'autre part, son imagination méridionale, plus vive que profonde, encouragée, dans ses rêveries romanesques, par le charme insinuant du climat et par l'attrait délicat des relations distinguées, se tournait rapidement vers un idéal de beauté languissante qui n'était point du tout l'idéal sain et simple de l'antiquité. La collection Bruyas, au Musée de Montpellier, contient plusieurs peintures de cette période, un *Portrait de M. Bruyas* (1846), un *Penseur* et une *Albaydé*, un *Ange du soir*, une *Chiaruccia* (1848), un *Portrait de l'artiste* (1849), une *Velléda* (1850), qui parlent clairement sur ce point. A ce moment le jeune pensionnaire, si l'on en juge par la

correspondance qui accompagnait ses envois à Alfred Bruyas, son fidèle protecteur, est assez satisfait, lui-même, de ses progrès : « Votre portrait, écrit-il de Rome, part le même jour que ma lettre. Je le crois assez réussi. Le fond de la Villa Borghèse, les habits, la main, sont au moins aussi réussis que la tête, qui a beaucoup gagné par cet entourage ». Un peu plus tard, à propos du *Penseur*, de l'*Albaydé*, de *Chiaruccia* : « Les trois sujets sont assez beaux, et je veux vous en laisser toute la surprise. Je me bornerai seulement à vous dire que l'un est ce qu'on peut imaginer de plus ardent, de plus asiatique dans sa finesse et sa pudeur, tiré d'une poésie de Victor Hugo. L'autre, un *Penseur*, jeune moine, et enfin, la *Chiaruccia*. Les trois types sont beaux et particulièrement caractéristiques, surtout par la manière dont tout cela est arrangé de charmants motifs d'exécution... » Lorsqu'il lui

envoie son portrait, le 24 mai 1849, il se montre à peine un peu plus craintif: « Voici *il ritratto del Maestro stesso*, que vous m'avez fait l'honneur de me demander. J'ai été bien sensible à cette proposition parce qu'elle me vient de vous. Ne doutez pas que je ne fasse de véritables efforts pour arriver à une œuvre digne de l'amabilité que vous me faites. Il y a ici de sublimes portraits de Raphaël, Titien, André del Sarto, que je dévore des yeux autant que je peux, et qui ne contribueront pas peu à accélérer la démangeaison que j'éprouve d'accoucher, moi aussi, de quelques chefs-d'œuvre. Ne vous alarmez pas, cher ami, de ma folle ambition, plaignez-moi plutôt, car c'est là la coupe corrosive de mon existence... [1] »

Il est probable que Cabanel a jugé plus tard ces œuvres de jeunesse avec moins d'enthou-

1. La *Galerie Bruyas*, par Alfred Bruyas. Paris, 1876, p. 142-150.

siasme. L'*Albaydé*, pâle et rêveuse, accoudée, la gorge à demi nue, sur les coussins d'un divan, tenant dans la main une branche de volubilis, affecte déjà, dans sa grâce mélancolique, un peu de ce charme amollissant qui attirera très vite au jeune maître les applaudissements des belles mondaines, mais il est bien impossible de trouver ni dans ce type adouci, ni dans cette attitude de modèle, ni dans cette coloration assourdie, ce que le jeune romantique avait cru y mettre, « ce qu'on peut imaginer de plus ardent, de plus asiatique ». La finesse y est, cela est vrai, et si l'on veut, aussi la pudeur. C'est par cette finesse, mise en tout, à tout propos, que le peintre réussira ; c'est aussi par elle qu'il compromettra certaines qualités plus sûres et plus fortes, qualités acquises peut-être autant que naturelles, dues à l'étude opiniâtre des maîtres italiens, mais qu'on fut bien obligé de reconnaître en lui à son

retour d'Italie. Les autres peintures contemporaines de Montpellier, la *Chiaruccia*, le *Penseur*, le *Portrait de Bruyas*, le *Saint-Jean-Baptiste* (1850), prouvent d'ailleurs que pour lui, comme pour beaucoup d'autres, les exemples des maîtres florentins du XVIᵉ siècle furent à la fois utiles et dangereux. Bien qu'il parle, dans sa lettre de Florence, de son admiration pour Titien, ce n'est pas à ce maître naturel et indépendant, non plus qu'aux rudes et naïfs quattrocentisti, qu'il semble, en travaillant aux Uffizi, avoir demandé le plus de conseils pratiques. Les tendresses exquises, déjà efféminées, d'Andrea del Sarto, la distinction blanche et froide du Bronzino, en le séduisant outre mesure, détournent déjà ses yeux de ce que la vie, dans son perpétuel mouvement, offre de vigoureux et d'éclatant. Le dessinateur, très vite, se montre chez lui supérieur au peintre, et bien qu'il recherche, dès lors, avec un

bonheur intermittent, dans ses colorations fines, certaines douceurs d'harmonies fondantes d'une grâce particulière, dès lors aussi on peut remarquer que son coup de brosse n'a pas la valeur de son coup de crayon, et que sa couleur, mince, légère, fuyante, ne fait pas toujours valoir, autant qu'il se pourrait, la correction délicate et la pureté soutenue de son style.

Lorsqu'il rentra à Paris, Cabanel put, il est vrai, prendre lui-même le change sur sa vocation réelle. La puissante nourriture qu'il avait docilement et passionnément absorbée à Rome avait, dans une certaine mesure, modifié et fortifié son tempérament. Son dernier envoi, la *Mort de Moïse*, tout rempli du souffle de Raphaël et de Michel-Ange, parut annoncer un champion résolu, des plus hautes doctrines classiques. Lesueur, l'architecte de l'hôtel de ville de Paris, lui fit aussitôt commander la décoration du salon

des Cariatides. C'est là qu'il peignit les *Mois*, sur douze pendentifs, en des groupes allégoriques, d'une tournure résolue, d'un style facile et ferme. L'aisance ingénieuse, parfois non dépourvue d'ampleur, avec laquelle il avait su loger toutes ces figures symboliques, dans leurs tympans chantournés, sans tourmenter leurs attitudes, révélait un décorateur habile et savant, un sage élève d'Annibal Carrache, sinon de Corrège. Les gravures de M. Achille Jacquet, d'après les cartons, nous ont heureusement conservé le souvenir de ce beau travail détruit par l'incendie de 1871 et que le maître allait refaire lorsque la mort l'a surpris. La composition la plus personnelle, dans cette série, une composition romantique, était celle de la *Chute des feuilles*, représentant le mois d'*Octobre*. On y voyait un beau poète, tendre et épuisé, se mourant, étendu à terre, aux pieds d'une belle femme qui détournait la tête, soit par pitié,

soit par indifférence. Cette élégie, dans le
goût de Musset et de Feuillet, dont la *Dalila*
venait de remettre à la mode les artistes
poitrinaires et victimes de nobles amours,
était bien l'expression des sentiments du
peintre, car il la reprit une autre fois, sous
le titre de *Un soir d'automne*, tableau qu'il
exposa en 1855. Cette fois, la Muse survivante
avait pris une expression de froideur plus
visible encore. La pensée du compositeur se
complétait par l'adjonction d'un troisième
personnage qui s'enfuyait loin de ce groupe
fatal, avec un grand geste de désespoir.

L'Exposition universelle établit tout à fait
la réputation de Cabanel. Près de la *Mort
de Moïse*, de *Un soir d'automne*, du *Martyr
chrétien* (au Musée de Carcassonne) s'y présentait la *Glorification de Saint Louis*,
commandée pour la chapelle de Vincennes.
Cette grande toile, l'une de celles qui représentent le mieux au Musée du Luxembourg

la peinture historique contemporaine, devait rester le plus héroïque et le plus heureux effort fait par l'ancien pensionnaire de Rome pour s'élever, grâce à la force de sa volonté et à l'excellence de ses études, au-dessus des habitudes ordinaires de son imagination tempérée. Les deux figures allégoriques, la *Foi* et la *Force*, qui soutiennent, au-dessus de la tête du roi, la couronne d'épines, n'y jouent, à vrai dire, qu'un rôle assez étrange, à cause de leurs allures classiques, et assez effacé, à cause de leur froideur. Le peintre n'a ni l'intensité de rêve, ni l'ardeur de foi, ni la chaleur de pinceau qui créent les apothéoses. En revanche, quand sa science de praticien peut s'appuyer sur la réalité, il exécute des morceaux d'une qualité supérieure. Parmi les personnages groupés autour du saint roi, le sire de Joinville, Philippe Beaumanoir, Pierre Fontaine, saint Thomas d'Aquin, Guillaume d'Auvergne,

Geoffroy de Beaulieu, Robert de Sorbon, Étienne Boileau, plus d'un nous apparaît encore aujourd'hui comme une excellente restitution historique, d'une haute allure et d'une facture virile. Les ouvriers, les pèlerins, les malades, les vieillards, les enfants, groupés sur le premier plan, présentent aussi toute une série de groupes ou de personnages bien définis, d'une expression nette et d'une exécution franche. Le jugement de Théophile Gautier, sur cette œuvre capitale, reste, en somme, encore juste : « L'ordonnance de ce tableau est très belle. M. Cabanel, sans tomber dans les puérilités de l'imitation gothique, a su conserver le caractère de l'époque; le mélange des costumes militaires, civils et religieux, produit des contrastes d'un effet pittoresque... Les têtes sont dessinées avec une fermeté rare, et, si elles ne sont pas des portraits, elles en ont l'air... La tonalité générale est un peu grise, et

M. Cabanel a fait à l'harmonie le sacrifice de quelques tons francs qu'il eût fallu maintenir dans leur valeur ; mais il a craint d'ôter le sérieux à sa composition par des nuances trop vives. Nous faisons cette observation au jeune artiste, parce qu'il règne aujourd'hui une tendance générale à baisser d'une octave la gamme de la palette ». Si le pauvre Gautier souffrait déjà de l'atténuation du coloris chez les peintres français en 1855, que dirait-il, hélas ! aujourd'hui, en entrant dans cette atmosphère pâle et froide, toute pleine des poussières grises de la cendre et des poussières blanches du plâtre, que dégagent souvent les tristes murailles de nos Salons actuels? La *Glorification de Saint Louis*, avec ses figures fermement campées, ses visages hardiment caractérisés, ses étoffes savamment nuancées, devient presque une œuvre de haut style et de forte couleur, à côté des banalités ternes et vapo-

reuses que nous offre tous les jours la prétentieuse insuffisance de nos improvisateurs actuels.

La saison n'était point toutefois aux tentatives épiques. Il ne semble pas que, malgré son succès, Cabanel ait été sérieusement encouragé dans cette voie, ni par le Gouvernement, ni par le public. On le voit donc vite revenir à son goût premier pour les études limitées et pour les figures aimables, en cherchant, dans les œuvres connues des anciennes littératures, des épisodes sentimentaux qui lui pussent servir de prétextes à continuer ce genre de travail. Delaroche et Ary Scheffer, à cet instant, prennent, sur sa pensée, autant d'influence qu'en perd Raphaël. Au Salon de 1857, le *Michel-Ange dans son atelier* et l'*Othello racontant ses batailles*, firent connaître le nom de Cabanel à un public bourgeois que la *Glorification de Saint Louis* n'avait sans doute pas arrêté.

Quelques amis regrettèrent qu'au contact de Buonarroti et de Shakspeare, les deux génies les plus passionnés de la Renaissance, l'imagination de l'habile compositeur fût demeurée si calme et si réservée. L'*Aglaé* eut encore plus de succès. Toute la jeunesse énervée qui faisait alors sa lecture de *Rolla* adora ce couple d'amants, fatigués et languissants, qui devant la mer bleue, rêvaient, « lassés des voluptés mondaines, aux nouvelles vérités du christianisme ». On s'aperçut à peine que cette élégante romance n'était qu'une transposition profane, dans un ton beaucoup moins élevé, du grave duo de *Sainte Monique et de saint Augustin* devant l'immensité. En substituant à l'extase austère du mysticisme philosophique la mélancolie voluptueuse d'un repentir sensuel, Cabanel avait, il est vrai, substitué, en même temps, à la peinture aride et triste d'Ary Scheffer, des harmonies tendrement délicates

dont l'agrément fut alors une légitime surprise. Par malheur, la répétition constante de ce genre de séduction dans la facture ne devait pas tarder à en révéler les mollesses et les fadeurs, de même que, dans la composition, la réapparition périodique du beau ténébreux méridional, maigre et brun, aux regards humides, et de l'amoureuse passionnée, aux chairs tendres et blanches et aux grandes prunelles noires, ne devait pas tarder à montrer ce qu'il y avait déjà de distinction factice dans ces types plus mondains que chrétiens d'*Aglaé* et de *Boniface*.

Vers la même époque, toutefois, grâce au patronage éclairé de M. Armand, le savant architecte, qui fut toujours pour lui un conseiller sincère et sûr, Cabanel faisait, dans l'Hôtel Pereire, puis dans l'Hôtel Say, des travaux décoratifs d'un caractère plus élevé. Là, il affirmait de nouveau son habileté, à la fois comme compositeur et comme des-

sinateur, en même temps que son goût décidé pour les harmonies délicates. A l'Hôtel Pereire, il représentait, en 1858, dans le plafond d'un grand salon, les *Cinq Sens,* par des groupes ingénieusement expressifs. Plus tard cette décoration fut complétée par l'adjonction de six panneaux où figurent les différentes *Heures* du jour. La critique salua avec sympathie ce retour aux véritables principes de la décoration architecturale : « Ce plafond, dit Théophile Gautier, exécuté dans une gamme claire, tendre, lumineuse, sans être blanchâtre ni fade, a la fraîcheur et l'agrément qui manquent trop souvent aux ouvrages modernes, où l'artiste se préoccupe de reproduire le coloris enfumé des vieux maîtres, sans réfléchir que plusieurs siècles ont passé sur ces chefs-d'œuvre jadis éclatants et neufs [1] ». A l'Hôtel Say, le peintre prit pour sujets, dans

1. *L'Artiste.*

le plafond, le *Rêve de la Vie*, et, dans les dessus de portes, les *Quatre Éléments*.

Chaque Salon d'ailleurs voyait régulièrement Cabanel reparaître soit avec des tableaux de genre dont la grâce sentimentale lui assurait les sympathies populaires, soit avec des portraits d'une distinction élégante qui accroissaient peu à peu sa renommée dans la société parisienne. Au Salon de 1859, la *Veuve du maître de chapelle* balança le succès de la *Rosa Nera* de M. Hébert. C'était encore une composition très romantique où se combinaient, dans une scène agréablement pathétique, des réminiscences de Lemud, de Delaroche, de Rembrandt. Cependant, c'est au Salon de 1861 que ce dilettantisme poétique donna sa note la plus juste et la plus brillante. Le *Poète florentin,* assis sur un banc de marbre, sous un ciel ardent, à l'ombre des lauriers opaques, déclamant des vers à ses amis, devait rester l'une des

plus heureuses créations de Cabanel. L'étrangeté archaïque des costumes et des accessoires qui constitue l'agrément le plus vif et le plus dangereux de cette sorte de peinture, n'y est mise en œuvre qu'avec la plus heureuse réserve. Sous leurs vêtements italiens du XV° siècle, ces jeunes gens sont vivants et réels. Dans quelles attitudes naturelles ces beaux fils de Florence jouissent du doux *far niente* sous leur ciel indulgent! Avec quelle conviction le rimeur semble scander lentement du doigt les vers qu'il déclame, avec quel ravissement l'écoute la jeune fille en extase, sa main abandonnée dans celle d'un amant qui la couve d'un œil passionné, avec quelle nonchalance aimable se délectent les deux autres compagnons, l'un accroupi à l'extrémité du banc, l'autre étendu sur le dossier de marbre! La fantaisie romantique était ravivée cette fois par une exactitude d'observation et d'impression qui lui donnait

une saveur inattendue. L'exécution, autant qu'il nous en souvient, plus nette et plus colorée, se ressentait aussi de cette franchise.

Au même Salon de 1861, on vit pour la première fois, la *Nymphe enlevée par un Satyre*, et les *Portraits de Madame Isaac Pereire*, de *Madame Ridgway*, de *M. Rouher*. Le groupes de nudités mythologiques parut un agréable morceau de virtuosité académique. Les portraits furent accueillis avec plus de faveur. A ce moment, un critique très perspicace, Lagrange, en faisant leur éloge, signalait aussi fort bien ce qui leur manquait pour être, sans contestation, des œuvres de premier ordre : « Le défaut de la peinture de M. Cabanel est d'être faite de trop près ; elle ne supporte pas la distance. Fermeté du dessin, ampleur des lignes, solidité du ton ou largeur de la touche, que M. Cabanel choisisse parmi ces qualités qui lui font défaut, une seule suffira pour achever le mérite

de ses portraits déjà charmants par le goût et l'élégance[1] ».

L'artiste ne fut pas insensible aux observations bienveillantes qui lui avaient été adressées. Dans ses peintures suivantes il accentua avec plus de résolution la correction attentive de son dessin, et s'efforça de donner à sa facture plus d'ampleur et plus de solidité. La *Naissance de Vénus*, placée au Salon de 1863 auprès de la *Perle* de Baudry, divisa en deux camps les amateurs de nudités. On applaudit, chez Baudry, au rajeunissement de la grâce féminine par un mélange souriant d'attitude coquette, d'expression moderne, de colorations piquantes. Chez Cabanel, on admira la réapparition d'un sentiment calme et élevé de la beauté plastique qui semblait prêt à disparaître. Cette Vénus est aujourd'hui placée au Musée du Luxem-

1. *Gazette des Beaux-Arts*, première période, t. X, p. 347.

bourg; elle y reste encore, malgré la superposition inutile de la guirlande d'Amours vieillots qui flotte au-dessus d'elle, une des œuvres caractéristiques et exemplaires de la peinture contemporaine. A la même exposition, le *Portrait de M*me *la comtesse de Clermont-Tonnerre* montra réunies, dans la maturité, toutes les qualités de l'artiste, en tant qu'interprète de la beauté aristocratique. Lorsqu'on relit les journaux du temps, on constate que cette simplicité d'attitude, cette gravité d'expression, ce bon goût dans les ajustements, qui caractérisent ces premiers et excellents portraits de Cabanel, semblèrent alors une innovation presque audacieuse. Notre maître en critique, M. Paul Mantz, admirant le *Portrait de M*me *Ganay,* en 1865, n'hésitait pas à y voir « un pas heureux vers cette grâce moderne qui attend encore son historien et son poète »[1].

1. *Gazette des Beaux-Arts,* première période, t. XVIII, p. 514.

Tous ces ouvrages reparurent à l'Exposition universelle de 1867. L'envoi de Cabanel s'y complétait par le *Paradis perdu*, grande toile que lui avait commandée le roi de Bavière pour le Maximilianeum de Munich. En reprenant, à son tour, ce thème traditionnel après tous les peintres de la Renaissance, le maître français, invité à présenter à l'École allemande un chef-d'œuvre académique, s'efforça moins d'en rajeunir la banalité par la nouveauté des arrangements, que d'y déployer d'un coup tout ce qu'il voulait, tout ce qu'il pensait posséder de science technique et de force dramatique. Le *Paradis perdu* est le plus grand effort fait par Cabanel pour lutter avec Raphaël et Michel-Ange sur leur propre terrain. Le groupe céleste de Jéhovah, apparaissant, comme Ézéchiel, sur une nuée, au milieu d'un cortège d'anges armés, peut être regardé comme un des plus vigoureux mor-

ceaux scolaires qu'ait produits l'école moderne; mais, en voulant s'affranchir des formules surannées pour donner une expression de douleur plus personnelle aux deux pécheurs, Cabanel ne put s'empêcher de retomber dans ses langueurs coutumières. Quelque peine qu'aient prises Adam, se cachant derrière le figuier, et Ève, roulée sur le sol, pour exprimer, par des gestes convulsifs, l'excès de leur désespoir, ces grandes figures, pâles et molles, ne sont pas sérieusement tragiques. Dans cette grande page encore, le manque de vigueur, de largeur, de chaleur dans l'exécution d'ensemble, compromet la valeur des beaux morceaux d'étude qui s'égarent, disséminés, de côté ou d'autre, sans qu'un pinceau assez puissant ait pu les discipliner, les associer et les envelopper dans un mouvement général d'harmonie expressive.

L'imagination calme de Cabanel, que le

contact direct de la nature vivante mettait seul en mouvement, répugnait, en réalité, à toutes les conceptions violentes ou passionnées, bien qu'il se fît quelques illusions à cet égard. Il ne se retrouvait vraiment lui-même, en possession de toute sa dextérité, que devant le modèle bien posé dans son atelier, soit le personnage officiel, soit l'ami, soit la grande dame en riche toilette, soit la belle fille, à demi nue, costumée avec des étoffes rares. A partir de 1868 jusqu'à sa mort, pendant vingt ans, c'est sur ces genres d'études que se porte sa principale activité. Il serait difficile d'énumérer le long cortège des femmes du monde, parfois accompagnées de leurs maris, qui se succédèrent dans son atelier, offrant à son admiration délicate et à son analyse bienveillante le spectacle de leur beauté resplendissante ou de leur distinction expressive, en même temps que celui de leurs gracieux ajustements et de leurs parures raffinées.

Dans une seule liste qui m'est communiquée par M. Henry de Chennevières, je relève d'abord les noms de la marquise de Brissac, du marquis et de la marquise d'Aligre, de M^me de Vatimesnil, du duc et de la duchesse de Vallombreuse, de M^me Hély d'Oissel, du prince Michel Gortschakoff, de M^me Aimé Seillières, de M^me Frédéric Seillières. Puis viennent les célébrités de la haute banque, de la grande industrie, de la riche bourgeoisie, de la colonie étrangère, M. et M^me Mac-Cornick, M^me Carette, M^me Ury de Gunsburg, M^me Hunewell, M^lles Barbey, M^me Dreyfus, M. et M^me Waren, M^me la comtesse Pillet-Will, M^me Cibiel, M^me Stephen Bracks, M^me Dugons. Plus tard vinrent, en 1877, le vicomte et la vicomtesse de Lérys, M^me Philippe Gille, M^lle Mac-Cornick, M^me Mir Pereire, M^me Phillipon Pereire; en 1879 et 1880, M^me Théophile Gautier, M^me Louis Adam, la comtesse Karoly, M^me Zarifi, M^me Field; en 1881 et 1882, M. et

M^me W. Mackay, M^lle Eveline Mackay, M^me Hungerford, et bien d'autres encore. Chaque exposition montrait au public une ou deux de ces effigies aimables toujours appréciées par les amateurs, bien que leur élégance discrète, faite pour ravir la vue dans un milieu bien approprié, perdît quelque peu de son charme au milieu des brutalités éclatantes du Palais de l'Industrie. Quelquefois même, au milieu de cette compagnie séduisante, apparaissait tout à coup quelque figure plus grave, où le talent toujours croissant du portraitiste éclatait, dans sa sûreté tranquille, avec une dignité et une puissance inattendues. Telles furent, au Salon de 1886, le *Portrait du fondateur de l'ordre des Petites-Sœurs des pauvres*, et surtout le *Portrait de la fondatrice de l'ordre des Petites-Sœurs des pauvres*, dont personne n'a pu oublier l'admirable et touchante simplicité. Tel fut encore, peu de temps après, le *Portrait de M. Armand*.

Les études de femmes, moins habillées, qu'il se plaisait à multiplier, sous des prétextes historiques ou littéraires, continuaient en même temps à se répandre dans les deux mondes. On peut remarquer qu'à une certaine époque, le goût de sa clientèle américaine et anglaise exerça une influence de plus en plus visible sur le choix de ses sujets autant que sur sa manière de les traiter. La Bible, la mythologie, l'histoire ancienne, Dante et Shakspeare furent tour à tour mis à contribution pour fournir aux amateurs anglo-saxons un keepsake varié de pécheresses bien élevées et de délicieuses victimes. C'est ainsi qu'on vit successivement, soit à mi-corps, soit en pied, soit seules, soit accompagnées par quelque comparse, mais toujours douces et blanches, avec de grands yeux battus, apparaître, comme une troupe de sœurs mélancoliques, *Dalilah*, la *Sulamite*, la *Fille de Jephté*, *Ruth*, *Thamar*, *Flore*, *Echo*,

Psyché, Héro, Lucrèce, Cléopâtre, Pénélope, Phèdre, Desdemona, Fiammetta, Ginevra dei Almieri, Francesca di Rimini, Pia dei Tolomei. Dans ce sérail poétique, la plupart des héroïnes, fort agréables à voir, paraissaient, il est vrai, facilement consolables. La façon dont elles se présentent est presque toujours la même. Peu vêtues, lorsque le sujet le comporte, au moins par le haut, elles s'enveloppent toujours à moitié, avec une pudeur savante, d'étoffes brillantes, transparentes et légères, qui laissent deviner, quand elles ne les découvrent pas, leurs carnations tendres et soignées. Ce qu'il y a d'extraordinaire, c'est l'égalité soutenue d'attention matérielle et de conscience technique qu'apportait le peintre dans l'exécution de ces gracieuses redites. Une réunion de toutes ces *professionnal beauties* présenterait sans doute un spectacle assez monotone ; il n'en est pourtant aucune qui, vue séparément, ne

soit séduisante encore par quelque raffinement heureux d'une virtuosité infatigable.

Durant cette dernière période de sa vie, malgré cette accumulation de productions courantes, malgré ses fonctions multiples de professeur à l'École et de juré dans tous les concours et expositions, fonctions qu'il prenait toutes au sérieux, Cabanel avait trouvé le temps d'achever deux ouvrages considérables qui compteront parmi les travaux décoratifs les plus importants de notre époque, le *Triomphe de Flore*, en 1874, dans l'escalier du nouveau Louvre, l'*Histoire de saint Louis*, au Panthéon, en 1878. On trouvera, sans doute, dans ses portefeuilles, toute la série des études multiples et consciencieuses par lesquelles il s'était préparé à ces vastes entreprises. Les dessins, déjà connus et publiés en divers recueils, peuvent donner une idée de la fermeté grave avec laquelle ce dessinateur convaincu savait analyser, traduire et

fixer la nature dans un but déterminé. Si les œuvres définitives, toujours peintes avec une tranquillité trop égale, n'apportent pas, dans le développement de l'art français, des éléments inattendus, elles ont, du moins, le mérite difficile et rare de rassembler encore, dans leur aisance soignée et dans leur dignité soutenue, la somme complète des qualités traditionnelles de l'école, et de prouver que si nos maîtres reconnus ne sont pas toujours en mesure de déployer, à tout propos, l'originalité piquante ou l'étrangeté imprévue que réclame notre lassitude, ils sont toujours en mesure d'affirmer qu'ils n'ont rien laissé perdre du patrimoine national, et qu'ils sauront le transmettre intact, pour leur plus grand bien, aux générations prochaines.

On peut dire que la mort a surpris ce grand travailleur en pleine force. Le délicieux *Portrait de M^me D... A...*, qu'il laisse inachevé, ne montre aucun affaiblissement dans

la manière volontairement tendre et douce dont il comprenait la beauté moderne dans son milieu discrètement pittoresque d'élégance et de luxe. C'est à quelques-uns de ces beaux et charmants portraits qu'il devra, le plus sûrement, dans l'avenir, la survivance de sa renommée. L'Exposition des *Portraits du siècle* a suffisamment prouvé que leur succès n'était pas dû à un engouement passager. Cabanel fut, en réalité, comme nous l'avons déjà indiqué, un des précurseurs de l'évolution qui s'accomplit aujourd'hui dans le domaine du portrait comme dans le domaine décoratif, puisqu'il fut l'un des premiers à remettre en honneur les colorations fraîches et claires, l'un des premiers à replacer simplement les figures contemporaines dans leur entourage habituel. Son influence, comme professeur, fut, à ce point de vue, excellente et considérable. Quelques-unes des personnalités marquantes de la jeune

école, Bastien-Lepage, MM. Raphaël Collin, Cormon, Gervex, Humbert, Henri Lévy, Aimé Morot, Perrandeau, entre cent autres, sont sorties de son atelier. On peut constater, en examinant attentivement les œuvres de ces nouveaux maîtres, que les plus indépendants d'entre eux, et ceux mêmes qui se considèrent peut-être comme des révoltés vis-à-vis de Cabanel, doivent encore le meilleur de leur bagage à l'enseignement de ce patron consciencieux, aussi libéral que bienveillant, qui, fournissant à chacun les moyens de marcher, ne voulait pourtant obliger personne à prendre la même route que lui.

1889.

ÉLIE DELAUNAY

(1828-1891.)

Comme Paul Baudry, son contemporain et son ami, Élie Delaunay était Breton[1]. On pourrait trouver dans leur caractère et dans leur talent plus d'une analogie qui tient à cette commune origine. Tous deux d'âme tendre et d'esprit fier, d'une sensibilité très vive et d'une grande réserve extérieure, furent épris de leur art jusqu'au bout, avec la même conscience anxieuse; tous deux, laborieux et volontaires, sous des apparences plus ou moins mondaines et dégagées, ont

1. Delaunay est né à Nantes, le 12 juin 1828; Baudry, à la Roche-sur-Yon, le 7 novembre de la même année.

su vivre silencieux dans un siècle de tapage, et demeurer indépendants au milieu des intrigues. Le premier, le Vendéen, fils de paysans, avait eu, il est vrai, des commencements plus rudes ; il en avait gardé des allures plus décidées, presque militaires, et déployait, dans la poursuite de ses nobles ambitions, une énergie plus ardente et toute plébéienne ; l'autre, le Nantais, de bonne souche bourgeoise, accoutumé de bonne heure au bien-être, d'une physionomie plus compliquée, semblait y mettre quelque nonchalance et comme une sorte de détachement. Tous deux, cependant, apportèrent, dans l'exercice de la peinture, les mêmes convictions réfléchies et désintéressées, tous deux fondèrent ces convictions sur l'admiration fervente et sur l'étude attentive des maîtres de la Renaissance vis-à-vis desquels ils conservèrent, jusqu'à leur mort, une attitude de vénération reconnaissante. La disparition

précoce de Delaunay, suivant à si peu d'intervalle celle de Baudry, sans qu'aucun d'eux ait achevé son œuvre, est une calamité pour l'Ecole française, qui, dans la période bruyante d'anarchie frivole qu'elle traverse, avait quelque chance de voir se rallier autour de ces artistes un peu hautains, mais savants, dignes et modestes, les esprits les plus sérieux de la nouvelle génération.

Le milieu patriarcal et religieux dans lequel grandit Delaunay l'avait, de bonne heure, prédisposé à toutes les piétés du cœur et de l'esprit. Sa famille habitait, depuis longtemps, à Nantes, cette paroisse Saint-Nicolas sur laquelle il naquit le 13 juin 1828 et dont l'église conserve, avec fierté, des œuvres de sa jeunesse et des œuvres de son âge mûr. Son père, qui avait été, durant les guerres du premier Empire, longtemps prisonnier sur les pontons anglais, exerçait la profession de cirier. L'enfant fit ses premières études dans

une maison ecclésiastique, l'Institut pratique. C'est là qu'il manifesta, de bonne heure, par des essais naïfs, ses dispositions pour le dessin et la peinture. Dès que ces dispositions lui furent connues, dès qu'elles lui semblèrent surtout prendre le caractère d'une vocation déterminée, M. Delaunay père les combattit résolument. La peinture était encore, en effet, à cette époque, un art méprisé et peu lucratif qui faisait rarement vivre son homme. Heureusement, le jeune garçon trouva, dans la maison même, trois alliées, patientes et fidèles, sa mère et ses deux tantes, qui comprirent mieux ses désirs et sa peine, et ne cessèrent de s'employer pour lui. Le frère de ces trois excellentes femmes, M. Leroy, se rangeait aussi, dans les conseils de famille, du côté de son neveu. On finit par obtenir, non sans peine, de M. Delaunay, qu'un artiste fort estimé à Nantes, Sotta, serait pris pour arbitre. Sotta examina avec attention les dessins en litige,

y reconnut les marques d'une vocation sérieuse, et demanda qu'on lui confiât le jeune homme, pour un temps limité, à l'essai. Au bout d'une année il fut si satisfait de ses progrès, qu'il obtint de la famille l'autorisation de l'emmener à Paris, où il le présenta à Hippolyte Flandrin. C'est dans l'atelier de Flandrin que Delaunay se prépara à l'Ecole des Beaux-Arts, où il fut inscrit le 7 avril 1848.

Durant ce premier séjour à Paris, comme durant tous ceux qui suivirent, Delaunay faisait de fréquentes absences pour revenir à Nantes. Le culte de la famille et l'amour du sol natal tinrent toujours une grande place dans sa vie. Les plus anciens essais, peintures ou dessins, qu'on ait trouvés dans son atelier, se rapportent à ces premiers retours en Bretagne. Tantôt ce sont des portraits de famille, d'une facture incertaine et lourde, mais d'un accent sincère et honnête qui en relève déjà singulièrement l'expression,

tantôt des études d'après nature, faites en plein champ, paysages ou figures, dans lesquelles on saisit déjà un besoin décidé de la précision vive et contenue, tantôt des esquisses et études pour les peintures qui lui étaient commandées. Grâce, en effet, aux relations de sa famille et au courant de sympathie que son caractère discret et aimable déterminait dans son pays, autour de lui, Delaunay y trouvait déjà d'assez nombreuses occasions d'exercer publiquement ses forces.

Son premier tableau semble avoir été un *Christ guérissant un lépreux*, peint vers 1849, pour la chapelle de l'hôpital du Croisic. L'influence de Flandrin et d'Ingres s'y marque fortement dans la clarté ferme de l'ordonnance, dans le geste net et expressif des figures, dans l'ampleur et le style des draperies. Jésus-Christ se présente, au milieu, debout, la main droite en avant, la main

gauche étendue au-dessus de la tête du lépreux agenouillé. Dans le raccourci hardi de la main droite, le jeune peintre a voulu donner la mesure de sa science, mais sa personnalité se marque déjà mieux, à son insu, dans l'attitude ressentie et dans la physionomie parlante du lépreux. Les dessins préparatoires montrent avec quelle volonté il a cherché ce personnage, s'appliquant déjà, comme il devait toujours faire, à renouveler une figure traditionnelle, mais dont le mouvement lui semblait juste et nécessaire, non par une transformation hasardeuse de ce mouvement, mais par une intensité plus vive de l'expression, une précision plus soutenue des formes, une introduction plus franche de l'observation réelle. Du même temps datent plusieurs autres compositions religieuses, un petit rétable avec une *Mise au Tombeau* et une *Résurrection* dans l'église Saint-Nicolas, un *Baptême*

du Christ, œuvre assez importante, si l'on en juge par le grand nombre d'études trouvées dans les portefeuilles, une petite peinture, *Anges en adoration*, pour l'église de Varades (Loire-Inférieure), un *Christ en croix avec sainte Madeleine* pour l'église de la Magdeleine (Loire-Inférieure).

Le jeune peintre était plein d'ardeur. Il n'avait pas, on peut le croire, de grandes exigences pour ses honoraires, le plus souvent même il n'en avait pas du tout. Il ne cherchait que des occasions de peindre, et on lui en offrait de toutes parts. Déjà, à ce moment, pour son plaisir, il pratiquait les deux genres dans lesquels il devait exceller : le portrait et la peinture décorative. La région nantaise est remplie de portraits qu'il fit alors pour ses parents, pour ses amis, pour les amis de ses amis, et qu'il serait intéressant de comparer avec les portraits savants de sa maturité. Dans la

maison même de son père il trouvait motif à développer son imagination inventive ; les ciriers fournissaient quelquefois, pour les funérailles, des tentures contenant des emblèmes et sujets religieux. Delaunay peignit trois sujets pour des toiles de ce genre, dont la partie décorative fut exécutée par son ami d'enfance, M. Louis Viau [1]. Il se chargea encore, avec l'aide du même collaborateur, d'un rideau de théâtre, pour une distribution de prix, dans un établissement ecclésiastique. Puis, lorsqu'il était à la campagne, au Croisic, au Bourg-de-Batz, à Guérande, il se laissait pénétrer par la beauté sévère ou grandiose des sites qui l'environnaient, et s'efforçait d'en fixer le souvenir

1. C'est à l'obligeance de M. Louis Viau, l'ami d'enfance et l'un des trois exécuteurs testamentaires de Delaunay (les deux autres sont MM. Gustave Moreau et Paul Bellay), que nous devons la plupart des renseignements qui précèdent et qui suivent, sur ses débuts et ses premiers travaux.

par des études, dessinées ou peintes, dont il avait gardé un grand nombre. Ce n'est point se hasarder beaucoup d'affirmer que, si les circonstances n'avaient pas excité Delaunay à développer son talent dans tous les sens, par une culture plus complexe, il eût été un paysagiste de premier ordre. Les croquis et les esquisses faits durant ses voyages, soit en Bretagne, soit en Italie, ne laissent aucun doute à cet égard ; la sincérité puissante de l'impression, l'exactitude judicieuse du rendu, la beauté et la justesse de la distribution lumineuse leur donnent presque toujours une valeur supérieure à celle de simples souvenirs. Il était aussi vivement frappé par le caractère énergique de certains types bretons. Les paysans du Bourg-de-Batz, avec leur haute taille, leurs allures graves, leurs costumes pittoresques, l'occupèrent longtemps. Plusieurs dessins, datés de 1849, nous montrent ces saulniers

ou paludiers en habits de travail ou habits de noces; l'influence de Flandrin persiste dans la facture des vêtements, et dans une certaine recherche de style traditionnel ; toutefois, le dessin tend déjà à se resserrer et à se concentrer, et les têtes sont étudiées avec un sentiment particulièrement vif et soutenu de la physionomie individuelle. Ces études lui servirent à exécuter les *Paludiers de Guérande*, tableau qu'il envoya au Salon de 1853; ce fut sa première exposition. La même année il montait en loge à l'École, et obtenait le deuxième grand prix de Rome avec sa composition de *Jésus chassant les vendeurs du Temple*. Il n'y eut pas de premier prix.

Ce fut seulement trois ans après, en 1856, à la suite d'un concours fort disputé, que Delaunay remporta le deuxième premier grand prix. Clément fut classé le premier. Le sujet donné était le *Retour du jeune*

Tobie. Ce qui frappa, dans cette œuvre scolaire, c'est la force concentrée de tendresse et de joie que le jeune peintre avait su imprimer à l'accolade du père et du fils. On reconnaissait déjà là une dignité dans l'effusion, une noblesse dans l'émotion, qui faisaient pressentir un artiste capable de traiter, d'un haut style, des conceptions poétiques et héroïques. L'année précédente, le grand prix n'avait pas été donné. Delaunay, qui avait déjà vingt-huit ans, dut à cette circonstance de pouvoir partir pour la Villa Médicis. Son intelligence grave et délicate, son éducation sévère et morale, sa modestie personnelle et ses curiosités étendues, en faisaient l'un des pensionnaires les plus capables de jouir avec fruit du séjour en Italie.

A cette époque, les communications avec Paris étaient encore lentes et difficiles, la péninsule n'était pas sillonnée de chemins de fer, ni piétinée sans relâche par des trou-

peaux bruyants de touristes étourdis et pressés. Les cinq années qu'on passait à Rome ou aux environs, dans le grand silence des hommes et des choses, dans l'enchantement longuement savouré des chefs-d'œuvre de l'Antiquité et de la Renaissance, permettaient aux imaginations sérieuses de se recueillir, de se reconnaître, de se compléter, comme elles obligeaient les caractères les plus indécis à s'affermir et s'assurer, avant de rentrer dans la cohue troublante et confuse des agitations parisiennes. Nul, plus que Delaunay, n'apprécia les fortifiantes douceurs de cet exil ardemment désiré. Il fut un de ceux qui, à la Villa, contribuèrent le plus, après Baudry et Bouguereau, ses prédécesseurs de 1850, à détourner l'admiration de ses camarades des habiletés ou des solennités académiques, pour la reporter vers des périodes plus sincères et plus naïves de l'art, vers les œuvres de l'Antiquité et celles de la

première Renaissance. Il se trouvait d'ailleurs encouragé, dans ses propres tendances, soit par l'exemple même d'autres pensionnaires, tels que Soumy, Chapu, Gaillard, Émile Lévy, etc., soit par celui d'autres jeunes Français, venus librement en Italie, avec des idées plus indépendantes. C'est à ce moment que Delaunay se lia avec M. Gustave Moreau, et cette longue amitié n'a pas été sans exercer une influence visible sur la direction de ses rêves comme sur ses préoccupations techniques.

Ses envois de deuxième année, en 1859, témoignèrent surtout de la conscience rigoureuse avec laquelle il poursuivait la perfecion dans tout ce qu'il faisait. Sa figure d'étude, inspirée par une fable de La Fontaine, *La Colombe et la Fourmi*, représentait un paysan nu, qu'on voit de dos, se retournant brusquement pour regarder l'insecte qui l'a piqué au talon. La silhouette,

soigneusement combinée et profilée, de ce corps nerveux, indiquait une recherche déjà savante, à la manière florentine, de l'élégance virile dans le rythme plastique. La peinture restait mince encore, mais avec des inquiétudes laborieuses dans le modelé et dans les colorations, et une particulière façon de réveiller la tonalité générale et sobre par quelques rehauts vifs et colorés, suivant l'usage de certains primitifs. Presque toutes les figures isolées qu'a peintes, durant sa vie, Delaunay, sont comprises de même sorte ; seulement, à mesure que l'expérience arrivait, son rythme devenait plus hardi et plus sûr, son dessin plus serré et plus dense, sa coloration plus riche et plus souple. Dans sa composition de la *Nymphe Hespérie fuyant la poursuite d'Esachus, fils de Priam,* il s'était efforcé de grouper, dans le même esprit, en y ajoutant la note de tendresse, une figure de femme nue et une

figure d'homme drapé. Cette toile, d'un sentiment très distingué et d'une facture délicate, lui valut, à juste titre, de grands éloges. Son goût exigeant n'en fut pourtant jamais satisfait. Cette gracieuse élégie est un des quatre ou cinq sujets qui ne cessèrent, jusqu'à la fin, de hanter son imagination inquiète et fidèle, et pour lesquels il a multiplié les variantes, sans jamais se résoudre à considérer aucune d'elles comme définitive. On peut croire que ce fut vers le même temps qu'il s'éprit, à son tour, de deux ou trois créations immortelles de la poésie grecque dont les Florentins et les Vénitiens avaient déjà raffolé, parce qu'elles symbolisent la beauté exaltée par le malheur, le courage ou le génie, Andromède, Eurydice, Persée, Orphée. Combien de fois, sur ses toiles et sur ses albums, a-t-il évoqué tous ces couples aimables, en images souvent délicieuses, sans jamais les trouver égales à son rêve !

Le danger de travailler ainsi, c'est de s'endormir peu à peu dans la volupté de ses songes. Peut-être Delaunay n'y eût-il pas échappé, s'il avait pu, à son gré, prolonger son séjour en Italie, où l'on a vu tant d'esprits supérieurs, ennemis du bruit et peureux de l'action, s'éteindre peu à peu, avec une volupté infinie, mais sans profit pour les autres, dans la contemplation languissante ou navrée des chefs-d'œuvre qu'ils désespéraient d'égaler. Heureusement pour nous, sinon pour lui, il fallait qu'il revînt en France. Le déchirement fut cruel durant l'hiver de 1861 ; nous y avons assisté, nous savons avec quels retours désespérés de tendresses, quelles effusions de regrets, Delaunay, comme un amant inconsolable, s'arrachait à sa longue extase ! Il venait d'achever alors son envoi de dernière année, le *Serment de Brutus* (Musée de Tours), auquel il joignait une esquisse, vive et saisissante, de

la *Peste à Rome,* dont il devait faire, un peu plus tard, l'une de ses œuvres les plus personnelles et les plus poétiques. Il travaillait en outre à une commande que lui avait procurée, pour la cathédrale de Nantes, un de ses amis d'enfance, l'abbé Lepré, secrétaire de Mgr Jacquemet : la *Communion des Apôtres*. Dans l'intervalle, il avait exposé à Paris, en 1859, au Salon, la *Leçon de flûte,* et, comme envoi de Rome, la copie de la fresque des *Sibylles,* à Santa Maria della Pace, par Raphaël.

La *Leçon de flûte,* qui est aujourd'hui au Musée de Nantes, valut à son auteur une médaille de troisième classe. La scène pourrait être moderne aussi bien qu'antique. Un adolescent, nu, debout, près d'une pierre sur laquelle est assis un autre garçon, un peu plus âgé, et de mine plus rude, s'essaie à jouer de la double flûte. Son compagnon, posant ses doigts sur les trous de l'instru-

ment, lui explique ce qu'il faut faire. Les deux jouvenceaux, tout à leur action, simplement et justement groupés, ont été étudiés sur le vif avec autant de goût que de sincérité. Ni recherche d'un effet sentimental dû à des réminiscences ou à des conventions, ni affectation violente dans l'interprétation de la réalité. C'est déjà tout l'artiste, avec son amour respectueux et patient de la nature, qui compte seulement sur les qualités intrinsèques de son œuvre, non pas tant pour appeler que pour retenir le spectateur. Un paysage lumineux, où les feuillages argentés des oliviers se fondent doucement avec l'azur solide des montagnes et l'azur tendre du ciel, complète cette aimable scène.

Notre ami Paul Mantz, qui n'a pas toujours été tendre pour les pensionnaires de Rome, se montra assez sévère pour le *Serment de Brutus*. Néanmoins, il n'hésita pas à reconnaître, dans cet envoi, comme dans les en-

vois précédents de l'artiste, « une certaine distinction dans le choix des types ». Et il ajoutait : « La figure de Brutus est énergique, et les traits ont un caractère individuel habilement accentué... L'exécution dénote une certaine fermeté de pinceau [1] ». On peut voir aujourd'hui le *Serment de Brutus* au Musée de Tours. C'est, en effet, « un tableau sage, correctement tragique, bien français dans son allure générale [2] ». Sage, correct, tragique, français, c'est bien quelque chose pour un envoi de pensionnaire ! Plût à Dieu qu'il y en eût beaucoup, parmi les toiles arrivant de Rome, méritant ces quatres épithètes ! Le temps, comme il arrive toujours pour les peintures consciencieusement exécutées, s'est chargé d'ailleurs de mûrir et de faire valoir ces mérites. Les deux figures principales du *Serment de Brutus* sont de celles qui, par

1. *Gazette des Beaux-Arts*, 1re série, t. XI, p. 464.
2. *Ibid.*, t. XIV, p. 488.

leur vérité et leur noblesse, font honneur à l'école d'où est sorti l'artiste, et qui peuvent, à leur tour, servir d'exemples utiles aux nouveaux écoliers.

Quant à la *Communion des Apôtres*, lorsque Delaunay apporta cette peinture à Nantes et voulut la mettre en place, il s'aperçut, un peu tard, que la tonalité en était beaucoup trop forte et que, dans le demi-jour de l'église, sa composition deviendrait invisible. Il n'hésita pas à la refaire de suite dans une gamme plus claire, en y introduisant quelques variantes. C'est la toile qui se trouve actuellement dans la cathédrale de Nantes. L'œuvre primitive, achevée à Rome, fut exposée ensuite au Salon de 1865, où elle obtint plusieurs voix pour la médaille d'honneur dans le scrutin qui décerna cette récompense à Cabanel; achetée par M. de Nieuverkerke, elle ne tarda pas à prendre place au Musée du Luxembourg où elle est encore. Les qualités

d'arrangement, d'expression, de style qu'on avait déjà remarquées dans le *Serment de Brutus*, s'y développent et s'y affirment. Sans être une création imprévue, la figure de l'apôtre agenouillé, les bras ouverts, au pied du Christ, est une figure savamment renouvelée par l'énergie fervente du geste et la fermeté convaincue de l'exécution. La distribution pittoresque des lumières, la saillie vigoureuse des modèles, l'harmonie forte des colorations, y montrent aussi comment Delaunay entendait, sans brusquerie, mais avec résolution, développer et élargir les enseignements d'Ingres et de Flandrin.

En homme réfléchi et maître de lui, Delaunay, une fois rentré en France, n'avait pas tardé à y reprendre son équilibre et, ne voulant pas oublier son rêve interrompu, s'efforçait de le perpétuer par le travail. Ses bons amis de Bretagne n'avaient cessé de penser à lui autant qu'il pensait à eux. Durant son

séjour même à Rome, il avait eu à peindre,
pour l'un de ses compatriotes, un plafond qui
depuis, m'assure-t-on, a été transporté à
Paris. A son retour, il avait trouvé à Nantes,
dans le couvent de la Visitation, les murailles
d'une chapelle récemment construite qui attendaient ses échafaudages. Il s'était mis de
suite à l'œuvre, quoiqu'il fût alors souffrant,
et, en quatre années, mettant à profit ses
séjours dans sa famille, il avait achevé la série complète des sujets qui lui avaient été
commandés. Ce travail lui plaisait infiniment.
J'eus souvent alors l'occasion de le voir à
l'ouvrage ; j'allais chaque été à Douarnenez
que nous venions de découvrir, et ne manquais pas de m'arrêter au retour, à Nantes,
pour passer quelques journées avec lui. L'isolement et le silence de cette retraite pieuse,
les attentions délicates dont l'entouraient les
bonnes sœurs, protectrices invisibles, le soin
qu'elles prenaient de lui préparer, dans la

chapelle où il travaillait, un repas frugal mais délicat, d'y assortir chaque jour, dans les vases, les fleurs les plus fraîches de la saison, lui rappelaient sa chère Italie et les paisibles couvents de Toscane où les fresquistes du xve siècle avaient, comme lui, fixé, sur les murs, de chastes apparitions : « Voyez, me dit-il, un jour que je l'accompagnais, ces âmes naïves ne me traitent-elles pas comme si j'étais Fra Angelico ? Par instant, il me semble que le le suis... Il y a cependant une fière différence ! » se hâta-t-il d'ajouter avec son sourire fin et doux. Il a, en effet, beaucoup pensé à Fra Angelico en composant et en peignant cette série importante de peintures, et la trace en paraît en plus d'un endroit, mais, comme toujours, c'est une trace intellectuelle plus que matérielle, et les figures mêmes qu'il a le plus nettement empruntées au délicieux rêveur de Fiesole, s'y montrent puissamment transformées par l'intensité

d'une expression très particulière. Quelque admiration que Delaunay portât aux Quattrocentisti, admiration qui ne fit que croître avec le temps (l'une de ses dernières études de voyage a été une admirable aquarelle d'après la *Flagellation* de Luca Signorelli au Musée Brera), il ne pensait pas que la gracilité des formes fût une condition nécessaire de l'expression religieuse et même mystique. Ses vierges et ses saintes, dans les peintures de Nantes, sont bien **proportionnées, bien portantes, belles, plutôt robustes** ; la **délicatesse, la tendresse, la dignité** qu'il a su imprimer à leurs gestes et à leurs visages, n'en sont que plus naturelles.

La composition principale occupe la paroi du fond de la petite église. En haut, dans le tympan ogival, la Vierge, agenouillée, s'incline devant son fils qui lui pose la couronne sur le front. Le mouvement par lequel elle s'enveloppe, les bras croisés, dans son man-

teau, tout en levant les yeux vers Jésus-Christ, est d'une grâce fière et noble. A gauche du groupe, un ange leur jette des fleurs; à droite, un ange les encense. Le premier rappelle la figure célèbre de Signorelli à Orvieto. En bas, se tiennent agenouillés, en prières, saint François de Sales, en vêtements épiscopaux, et sainte Jeanne-Françoise de Chantal. La grande paroi, au-dessous, est divisée en trois compartiments inégaux, par les tours et les arcades d'une forteresse symbolique. Au centre, un large panneau représente la *Visitation*. L'artiste a placé la scène sous des arcades italiennes, à travers lesquelles on aperçoit une campagne accidentée, plantée d'oliviers et de lauriers, avec des villas sur les collines. Le groupe principal est traité avec cette force d'émotion intime, chaleureuse et contenue, qui avait déjà éclaté dans l'embrassement des deux *Tobie,* qui devait plus tard reparaître dans l'étreinte passionnée des *Deux*

Pigeons, qu'on retrouve, quand il y a lieu, dans plusieurs de ses beaux portraits. Zacharie et saint Joseph complètent le groupe ; ce sont deux belles figures classiques dans lesquelles Delaunay montre qu'il a compris la magnificence du Titien comme la majesté de Raphaël. Les deux compartiments latéraux forment deux niches hautes et étroites sous lesquelles se tiennent le *Prophète Isaïe* et l'*Evangéliste saint Jean*. Tous ces sujets sont reliés par des rinceaux décoratifs dans le goût des Florentins des XVIe et XVe siècles ; mais là, non plus que dans les figures, la tradition, aimée et respectée, ne s'impose, comme une formule, au libre développement de l'artiste, car l'idée mesquine d'une simple restitution archéologique, même dans ce milieu de piété soumise, ne vint jamais compromettre, chez Delaunay, sa liberté de recherche et d'exécution.

La décoration de l'église est complétée par

celle de deux petites chapelles dont l'une, à droite, est dédiée à saint François de Sales, l'autre, à gauche, au Sacré-Cœur de Jésus. Chacune d'elles contient trois compositions ; la première, *Saint François de Sales soignant les malades, Jeanne de Chantal arrachant son frère aux flammes du Purgatoire, Saint François de Sales remettant à Jeanne de Chantal la règle de la communauté* ; la seconde, *Jésus-Christ apparaissant à Marie Alacoque, Jésus-Christ au milieu des enfants*, le *Bon Pasteur*. Delaunay avait à peine terminé ses peintures de la *Visitation*, qu'on lui en confiait d'autres dans l'église Saint-Nicolas. C'était, de nouveau, l'*Apparition de Jésus-Christ à Marie Alacoque*, et en traitant pour la seconde fois le sujet, l'artiste y déploya plus de force et d'ampleur. L'accentuation dans le sens de la vigueur est plus manifeste encore dans une autre composition,

l'*Apothéose de saint Vincent de Paul*[1].

Tous ces travaux furent achevés entre 1861 et 1865. Delaunay prolongeait avec plaisir ses séjours à Nantes, au milieu de vieux parents qui l'adoraient et qu'il vénérait. Son père était mort depuis 1849, mais son oncle, M. Leroy, devenu chef de la famille, lui témoignait la plus profonde affection. Sa mère et ses deux tantes multipliaient les gâteries pour le retenir auprès d'elles. C'est à cette époque qu'il fit tous leurs portraits. Cette collection, qu'il emporta avec lui à Paris, garnit encore les murs d'une petite chambre où il coucha longtemps et où

[1]. Ces peintures ne sont pas les seules que Delaunay fit pour l'église Saint-Nicolas. Outre celles que nous avons rappelées plus haut et qu'il exécuta dans sa première jeunesse, il accepta, beaucoup plus tard, la tâche difficile de décorer l'archivolte qui surmonte la tombe de Mgr Fournier, l'un de ses protecteurs, et le fondateur de l'église nouvelle. On y voit l'évêque présentant à Dieu le modèle de la construction, entre saint Nicolas et saint Félix.

il n'avait admis, auprès de ces pieux souvenirs, que les portraits de ses maîtres Ingres et Flandrin, et trois études d'après Carpaccio, Raphaël et Véronèse ; c'est certainement une des séries les plus caractéristiques de son œuvre. Il est impossible d'exprimer avec une simplicité plus pieuse et une exactitude plus scrupuleuse ces figures affables et naïves de bourgeoises provinciales. Une petite étude de M^{lles} *Mathilde* et *Justine Leroy* jouant aux cartes dans leur petit salon est un chef-d'œuvre de vérité émue. Le beau *Portrait de M^{me} Delaunay mère*, que nous avons vu faire en 1863, a été heureusement légué par l'artiste (ce jour-là et par piété filiale justement soucieux de sa gloire) aux Musées Nationaux. On verra prochainement au Musée du Luxembourg, en attendant qu'il prenne sa place au Louvre comme un des meilleurs exemples de l'effet qu'on peut obtenir, sans complications de

procédés, l'extrême honnêteté du rendu.

Delaunay, néanmoins, ne désertait pas la la lutte. Il avait toujours un atelier à Paris, et il venait régulièrement dans la capitale, soit pour y travailler à ses morceaux commencés, soit pour y exécuter des commandes de diverses sortes, comme, par exemple, le plafond allégorique qui fut placé au Grand Café, en 1865, à côté de ceux de Gustave Boulanger et d'Émile Lévy. Cette année 1865 fut vraiment pour lui décisive. Son exposition où se joignaient, à la *Communion des Apôtres,* une petite *Vénus,* le *Portrait de Mme Delaunay* et plusieurs autres portraits l'avait mis en lumière, non pas vis-à-vis du grand public dont il ne devait jamais d'ailleurs rechercher les applaudissements, mais auprès du petit groupe d'amis et de connaisseurs dont l'estime lui tenait seule à cœur. Au même Salon où il s'était manifesté si brillamment, d'autres jeunes artistes venaient

aussi de planter ou consolider les jalons de leur renommée, Gustave Moreau avec son *Jason* et son *Jeune homme et la Mort*, Puvis de Chavannes avec son *Ave Picardia*, Ribot avec son *Saint Sébastien*, Henner avec sa *Chaste Suzanne*, Jules Lefebvre avec sa *Jeune fille endormie* et son *Pèlerinage au couvent de Subiaco*. C'était une poussée nouvelle, et une belle poussée, dans notre école un peu indécise. Delaunay, après son succès, se remit au travail, en silence et sans précipitation, mais avec une fermeté plus tranquille et des convictions plus assurées.

L'année suivante, en 1866, Delaunay n'envoya aux Champs-Élysées qu'un portrait peint, celui de M. H..., et un portrait dessiné, celui de M^{me} D... Il n'y parut même pas en 1867, 1868, 1869. Dès lors, il n'accordait aux succès hasardeux des expositions annuelles qu'une importance médiocre, et réser-

vait ses plus sérieux efforts pour les œuvres décoratives dans lesquelles il pouvait, à la fois, exprimer plus complètement son rêve et développer plus librement ses qualités techniques. Sa réputation était établie parmi les artistes sérieux et les amateurs éclairés ; cela lui suffisait. Plusieurs commandes intéressantes et de natures diverses lui vinrent fournir des occasions d'enhardir son imagination et d'assouplir sa main. Un *Plafond pour le théâtre du palais de Compiègne,* un dessus de cheminée pour le salon de M. Paul Sédille, une scène historique pour l'hôtel de M*me* de Païva, allaient lui permettre de tenter ce qui fut toujours l'objet de son ambition : l'accord d'un dessin ferme et d'une coloration séduisante, l'union d'un style correct et d'une expression vive. Sans doute, il est plus habile pour un jeune artiste qui vise à une prompte renommée, de se constituer de suite, aux yeux des badauds, une apparence

d'originalité, en affectant une virtuosité spéciale et bornée, en donnant plus de relief à ses qualités spontanées ou acquises, par l'étalage même de ses insuffisances. N'est-ce pas ce que nous voyons faire chaque jour, non sans succès ? Et le public ne se laisse-t-il pas volontiers prendre à ce charlatanisme comme à celui des modes pour les vêtements, qui consiste, on le sait, à faire valoir quelque partie du corps en enlaidissant, alourdissant ou dissimulant les autres ? Un calcul ou une faiblesse de ce genre ne pouvait entrer dans l'esprit de Delaunay. Ses observations intelligentes en Italie l'avaient confirmé dans ces tendances éclectiques et synthétiques qu'on aperçoit déjà dans ses premières œuvres. Avant de partir, si soumis qu'il fût à la discipline de Flandrin, il ne laissait pas d'admirer Rubens, et il sentait vivement Delacroix. Après avoir admiré à Rome les maîtres puissants, pleins et complets, du

XVI° siècle dans leur mâle épanouissement, lorsqu'il voyagea en Toscane et dans la Haute-Italie il éprouva de nouvelles impressions. Ce ne fut pas seulement par leur sens rigoureux ou exquis de la forme, par l'âpreté virile ou la souplesse élégante de leur dessin que le ravirent tous ces quattrocentistes dont les souvenirs remplissent ses albums de voyage, Paolo Uccello, Filippo Lippi, Pollajuolo, Ghirlandajo, Botticelli, Gozzoli, Signorelli, Fra Angelico, Carpaccio, Luini. Il avait bien vu que chez ces peintres, même avant l'éblouissante floraison des éclatants décorateurs et dramaturges de Venise, l'amour ardent de la nature et les naïves tendresses de l'âme s'exprimaient déjà par des recherches particulières d'harmonies claires ou chaleureuses, qui font d'eux, à leurs heures, de véritables, de délicieux et savoureux, et parfois de puissants coloristes. Résolu dès lors à ne rien sacrifier de ce qui lui semblait

15.

également nécessaire à la perfection d'une peinture, l'ordonnance rythmique, harmonieuse, claire de l'ensemble, la présentation vive et le caractère décidé des figures, la fermeté tantôt forte et ample, tantôt serrée et nerveuse, suivant les cas, mais toujours caractéristique, du dessin, la juste application d'un coloris expressif au moyen d'une touche intelligemment variée et savamment appropriée, il se prépara ainsi, comme artiste, toutes sortes d'inquiétudes, de recherches et de labeurs, qui expliquent à la fois la rareté relative de ses œuvres achevées et la constance des progrès qu'on y peut suivre. Il est à remarquer, toutefois, que s'il hésite longtemps à faire un choix parmi les différents aspects qu'offre toujours une conception imaginative (et il hésite même parfois encore à adopter un parti pris dans l'exécution colorée), cette hésitation ne laisse presque aucune trace, au point de vue du

dessin, dans les esquisses et études par lesquelles il se met en train. Le crayon à la main, en face de sa pensée comme en face de la nature, Delaunay est toujours un artiste libre, hardi, résolu ; on le jugera bien lorsque ses dessins prendront place, dans nos musées, à côté de ceux des plus beaux dessinateurs de tous les temps [1].

Le Plafond du théâtre de Compiègne, de forme circulaire, montrait, autour d'Apollon saisissant Pégase, plusieurs groupes de figures allégoriques représentant la *Tragédie,* le *Drame,* la *Comédie*, toutes figures d'un mouvement vif et hardi et d'un très puissant caractère. Les peintures du salon

1. Par ses dernières volontés, Delaunay a chargé ses amis MM. Gustave Moreau et Bellay de choisir, parmi ses dessins, ceux qui leur sembleraient dignes de figurer dans des musées français. Le nombre en était assez grand pour que plusieurs grands musées de province aient pu, avec le Musée du Louvre, l'École des Beaux-Arts et le Musée de Nantes, recevoir une part dans cette distribution.

de M. Paul Sédille que M. Sully-Prudhomme a finement étudiées en 1873, furent naturellement exécutées dans une gamme plus douce et plus aimable. L'Apollon posant le pied sur une cime, sa lyre dans une main, une branche de laurier dans l'autre, au milieu d'un grand médaillon circulaire, au-dessus de la cheminée en marbre blanc, est un modèle de clarté décorative en même temps qu'une inspiration noble, virile et séduisante. La Vénus du plafond, une Vénus victorieuse, revenant de l'Ida, la pomme à la main, à travers l'air bleu, sur un char léger et attelé de colombes, conserve, dans sa nudité chaste, toutes les grâces décentes d'une déesse de bonne compagnie. Le tableau pour l'hôtel de Païva, *Diane de Poitiers présentant Philibert de Lorme à Henri II*, forçait l'imagination du peintre à se mouvoir dans un milieu plus précis. Delaunay ne s'y sentit point mal à l'aise; il rechercha, étudia,

analysa avec sa conscience et sa perspicacité habituelles, les portraits, les costumes, les livres du temps, multipliant, comme toujours, les dessins préparatoires auxquels se complaisaient sa fantaisie et sa main. Comme Fra Bartolommeo et Raphaël, il fit poser nus la plupart de ses personnages, avant de les costumer. Sa composition est une de celles qui, dans cette série d'épisodes empruntés à la vie des beautés célèbres, obtinrent le plus de succès par leur belle tenue et leur vraisemblance historique.

En 1869, il reparut au Salon avec la *Peste à Rome.* Cette peinture, d'un style énergique et serré, fut extrêmement remarquée : « On cherche vainement, disions-nous alors dans le *Moniteur Universel,* d'un bout à l'autre des galeries, une œuvre qui contienne plus de drame, plus de science, plus de style. Toute la partie droite, l'ange messager, aux ailes éployés, à la robe flottante, qui, d'un

geste impérieux, désigne la maison vouée à la vengeance du Seigneur ; le démon, aux yeux hagards, aux cheveux en désordre, mal drapé de sales haillons, qui obéit avec rage, et pique son irrésistible épieu dans la porte de bronze ; le misérable pestiféré, assis sur une borne, nu, dans un mauvais manteau, qui replie ses jambes tordues, et grelotte du frisson de l'agonie, sont des morceaux de maître par l'intensité de l'exécution, la justesse de l'attitude, la précision du mouvement, la vigueur du dessin. Les fonds de rues montueuses, semées de cadavres, traversées de fuyards, complètent l'impression terrifiante de ce drame. » Et nous ajoutions, connaissant les inquiétudes intellectuelles de notre ami : « Il est temps d'oser, pour ceux qui le peuvent. Composition et dessin, drame et couleur, M. Delaunay comprend à la fois toutes les parties de l'art, mais il ne veut pas encore tout ce qu'il peut.

Dans ses atténuations, effacements, tâtonnements, on sent je ne sais quelles pudeurs sympathiques, mais excessives, d'un esprit trop modeste à qui toute prétention répugne et que la pensée d'un éclat effarouche. M. Delaunay, cela est clair, se trouve mal à l'aise au milieu de la débâcle des vulgarités niaises ou bruyantes qui s'étalent autour de lui sans vergogne. C'est fort naturel. Il sonne pourtant une heure dans la vie de l'artiste, où la timidité devient coupable, où il faut s'élancer dans la mêlée de tout son poids, avec toutes ses forces. Cette heure est arrivée pour M. Delaunay ».

Delaunay n'avait guère le temps, il faut l'avouer, lors même qu'il en eût éprouvé le désir, de se mettre plus régulièrement en communication avec le public parisien, par des œuvres de cette nature. Aux commandes qu'il avait déjà sur les bras s'était jointe celle de la décoration du salon sud-est dans le

foyer du nouvel Opéra. Les ouvrages qu'il envoyait de temps à autre au Salon n'étaient donc que ses anciens rêves d'Italie, achevés et mis au point, non sans bien des hésitations et des scrupules. Cela avait été le cas pour la *Peste de Rome* ; ce fut le cas encore pour le *Centaure Nessus* de 1870 (Musée de Nantes), la *Diane* de 1872 (Musée du Luxembourg), le jeune *David* de 1874 (Musée de Nantes), l'*Ixion* de 1876, deux morceaux de bravoure, d'une virtuosité supérieure. Avec moins de souplesse, la *Diane* de 1872, d'une beauté si noble, d'une exécution si ferme, où la distinction virile de l'artiste éclatait à plein, produisit déjà une forte impression aux Champs-Élysées, et fit sortir le nom de l'artiste du cercle restreint de ses maîtres et de ses confrères qui connaissaient seuls l'importance de ses travaux silencieux. Il faut dire que dans l'intervalle de ces deux Salons, 1870 et 1872, s'étaient déroulées les

funestes péripéties de l'Année Terrible, et que l'âme de Delaunay en avait été à la fois profondément ébranlée et grandement fortifiée. Revenu, comme Baudry, à l'annonce du Siège, il avait pris le fusil de garde national, et n'avait quitté Paris, durant la Commune, que pour aller retrouver, dans son pays, ses vieux parents. L'esprit troublé par les malheurs publics, n'osant pas remonter vers ses rêves d'art pur d'où la réalité brutale l'avait si violemment précipité, il ne trouvait de consolation que dans une étude assidue de la nature. Comme dans sa première jeunesse, il s'était remis à faire des portraits de Nantais et de Nantaises, et, en se retrouvant vis-à-vis de physionomies qui l'intéressaient, avec une expérience plus consommée il avait exécuté une série de chefs-d'œuvre. L'un des plus aimables et des plus sérieux, celui de M^{lle} Lechat, assise, comme la Vierge de Luini, devant un treillis tapissé de verdures et de

roses, figurait au Salon de 1870, à côté de la *Diane*. Cette délicieuse apparition d'une figure à la fois si naïve et si intelligente, si simplement jeune et belle, peinte avec la candeur savante d'un vieux maître, dans un style si naturel et si moderne, fit presque tort à la fière déesse. A partir de ce moment, Delaunay fut regardé comme un portraitiste hors ligne, et toutes les œuvres qu'il a exposées depuis n'ont fait que consolider, sous ce rapport, sa juste renommée.

Nous ne sommes pas en mesure de dresser actuellement la nomenclature complète des portraits de toute grandeur et de tout genre que Delaunay a achevés ou ébauchés depuis 1870 jusqu'à sa mort. L'extraordinaire variété de facture qu'il y déploie, modifiant son style, son coloris, sa pâte, sa touche, suivant le tempérament, le caractère, l'âme de la personne représentée, témoigne de sa conscience intuellectelle, autant que

de son habileté technique. Aussi ne doit-on
pas s'étonner si, dans cette recherche acharnée de l'exactitude physiologique et psychologique, il trahit parfois l'effort d'une volonté
qui n'est point satisfaite, et si même il en a
laissé d'autres à l'état d'esquisses inquiètes,
désespérant d'y fixer toutes les complications
expressives d'allure, de traits, de physionomie, que son analyse pénétrante démêlait
si bien dans la réalité. Ce caractère objectif
des portraits de Delaunay, particulièrement
marqué dans la franchise intense de leur
expression morale, leur donne une valeur
exceptionnelle dans un temps où la plupart
des artistes, même les plus distingués, procèdent d'une façon si différente, et songent
bien plus à faire valoir, dans les portraits,
leur propre personnalité, constante et extérieure, de peintres, que la personnalité
variable et intime de leurs modèles. Entre le
*Portrait de M*me *Bizet*, sous ses vêtements

de deuil, affaissée, les yeux en larmes, dans un intérieur d'artiste, d'un aspect si sombre et douloureux, et le *Portrait de M*^me^ *Toulmouche*, en toilette d'été, souriante et fraîche, au milieu d'une campagne aimable, d'un aspect si clair et si gai, entre le *Portrait de M*^lle^ *de Ganay*, si svelte, si mondain, si élégant, et les portraits de telle ou telle bourgeoise maussade, de telle ou telle provinciale gauche, de telle ou telle parvenue insolente, avec leurs visages rechignés, ridés ou fardés, d'une signification toujours si précise, entre le *Portrait du général Mellinet*, au visage balafré et couperosé, d'une touche si mâle et si éclatante, une vraie touche militaire, et le *Portrait de M. Legouvé*, si familier, au contraire, si avenant et si fin, d'un accent tout littéraire, qu'y a-t-il de commun, si ce n'est la science toujours renouvelée de l'artiste, son aptitude à rendre avec une sensibilité extrême le

tempérament et l'esprit de son modèle, et la solidité résistante et souple de ses dessous plastiques, quelle que soit la variété des enveloppes colorées dont il lui plaise de les revêtir ? C'est, en effet, par la fermeté de leur structure interne, par la netteté résolue de leurs allures individuelles, que tous ces portraits portent également la marque de leur auteur. Les apparences pittoresques et la facture même de ces apparences varient, au contraire, à l'infini, suivant le procédé dont l'artiste a fait choix, soit dans l'intention d'appliquer à son modèle un système de traduction particulièrement convenable, soit par le désir de s'approprier une façon de faire qui a déjà réussi à d'autres maîtres. Dans sa conviction réfléchie que les ressources de la peinture sont infinies et le champ de ses progrès illimité, Delaunay, comme Baudry, ne cesse, jusqu'à la fin, d'étudier, avec un effort visible d'assimila-

tion, les variations de la technique aussi bien chez les modernes que chez les anciens; s'il est tel de ses portraits qui fait penser à Holbein, Clouet ou Vélasquez, il est tel autre où passe une réminiscence plus récente de Millais, de Chaplin, de Manet, sans qu'aucun d'eux, néanmoins, perde jamais, sous cette influence passagère, ce caractère pénétrant que lui donnait l'extraordinaire volonté, quelquefois laborieuse, tourmentée, insistante, mais toujours si personnelle, du maître. L'exposition des portraits du siècle en 1884 et l'Exposition universelle en 1889, qui ont établi, auprès du grand public, la réputation de Delaunay, ont bien mis en lumière cette hauteur de compréhension et cette faculté toujours progressive d'assimilation. C'est là qu'on a revu, à côté des *Portraits de M*me *Bizet,* de *M. Ernest Legouvé,* du *Général Mellinet* dont nous avons déjà parlé, le délicieux petit *Portrait de*

*M*ᵐᵉ *Doyon*, ceux de *M*ᵐᵉ *Albert Hecht*, de *M. Bourgerel*, etc. Parmi ceux qu'on a pu admirer encore en diverses circonstances, soit au Salon des Champs-Élysées, soit dans des expositions de cercles ou de charité, nous n'avons qu'à rappeler les portraits de *M*ᵐᵉ *Galli Marié*, de *M*ᵐᵉ *Desvallières*, de *M*ᵐᵉ *Jules Gouin*, de *M*ᵐᵉ *Chabrol*, de *M*ˡˡᵉ *Chessé*, de MM. le *D*ʳ *Doyon, Charles Gounod, Charles Garnier, Chaplain, Henri Meilhac, Régnier* de la Comédie-Française, *Édouard Delessert, Strauss, Busnach, Paladilhe, Biéville, Barbou*, etc..., en dernier lieu, enfin, le *Portrait en pied de M*ᵍʳ *Bernadou*, d'une exécution si magistrale et si éclatante, qui fut l'un des grands attraits du Salon de 1891. Ce sont tous images vivantes et parlantes, dont le souvenir reste présent à ceux qui les ont vues une fois. Bien d'autres encore, qui gardent l'anonyme, laissent une impression non moins durable,

car l'artiste n'avait pas besoin de se trouver en face d'un homme célèbre ou d'une beauté remarquable, pour exécuter un chef-d'œuvre. De très bonne heure, nous l'avons dit, le visage le plus ingrat et la physionomie la plus placide l'intéressaient autant à étudier que le masque le plus intelligent ou le plus séduisant, le plus distingué ou le plus compliqué, pourvu qu'il y sentît l'expression sincère d'une âme saine, forte ou tendre. Delaunay fut vraiment l'un des peintres qui ont excellé le plus souvent à dégager, sans affectation, la noblesse douce qu'impriment, aux traits des humbles et des résignés, les épreuves de la vie dignement acceptées.

Tout en répandant chez ses amis et ses parents ces admirables souvenirs, ce silencieux, qu'on prenait volontiers pour un paresseux, poursuivait avec une régulière énergie ses grands travaux décoratifs. Lorsque les peintures du nouvel Opéra furent découvertes,

en 1874, nombre d'honnêtes gens estimèrent
que Delaunay, dans le salon sud-est du foyer,
ne s'était point montré inférieur à son ami
Paul Baudry, chargé de la galerie principale,
bien que le succès si légitime de ce dernier
parût, au premier moment, écraser tous ses
collaborateurs. On connaît la disposition de
ce décor. Au centre, un plafond ovale, au
milieu duquel s'élance, enjambant le Zodia-
que, le génie ailé de l'Immortalité, ordon-
nant à la Muse de l'Histoire, assise sur des
nuages, d'inscrire, sur ses tablettes, les noms
des grands musiciens. Alentour, voltigent
trois génies, l'un sonnant de la trompette,
les autres apportant palmes et couronnes. La
figure principale est d'une allure extraordi-
nairement vive et triomphante, l'ensemble
est d'un mouvement ferme et clair qu'accen-
tuent encore la fermeté et la clarté de la
coloration. Des trois tympans latéraux qui
complètent, sous formes allégoriques ou

légendaires, cette glorification de la Musique et de la Poésie, le plus important est l'*Apollon jouant de la lyre*. L'Apollon rappelle un peu par son attitude l'Apollon du plafond de M. Sédille, mais c'est un dieu plus héroïque, plus majestueux, plus dominateur. Les nobles créatures qui ont préparé et qui saluent sa victoire, la Mélodie, la Poésie, les Grâces, proches parentes de la Diane agile et hautaine, sont bien dignes, par leur beauté fière et chaste, d'accompagner et de servir ce maître irrésistible. C'est dans cette scène que Delaunay nous semble avoir le mieux réalisé son rêve de beauté féminine, saine avec élégance et sensible sans langueur, comme il a le mieux réalisé, dans le compartiment voisin, *Orphée tirant Eurydice des Enfers*, son rêve d'angoisse amoureuse et de tendresse désespérée. Rien de plus passionné que le mouvement de marche en avant par lequel le poète entraîne, remontant vers la vie, sa maîtresse

qui s'abandonne, tandis que l'indifférent Mercure veille à la stricte exécution d'une consigne cruelle. L'anthithèse dramatique de l'ombre infernale et de l'aurore terrestre, contribue à donner à cette scène quelque chose d'étrangement poignant. C'est encore là d'ailleurs un de ces thèmes éternels qui tourmentèrent obstinément l'imagination de Delaunay et pour lesquels il ne cessa de chercher des interprétations nouvelles. Le troisième tympan, *Amphion bâtissant des villes au son de sa lyre*, est, en revanche, d'un calme lumineux et puissant, le calme de l'art impersonnel, fortifiant et consolateur. C'est ce sentiment de sérénité créatrice que l'artiste exprime excellemment à la fois par la virile attitude du poète, par le mouvement joyeux et aisé des génies, porteurs de pierres, qui lui obéissent, par la force paisible des colorations.

Dans le même temps, Delaunay préparait

une série de douze panneaux pour la grande salle du Conseil d'Etat, au Palais-Royal. Ces peintures furent achevées en 1876. Le parti pris adopté pour ces panneaux, de forme oblongue et échancrée, rangés à la base des voussures du plafond, peints en camaïeu bleu sur mosaïque d'or, simplifiait pour le décorateur la question du coloris, en imposant au dessinateur des obligations plus rigoureuses. Les sujets ne semblaient guère de nature à inspirer particulièrement un poète, amant de la beauté, qui avait coutume d'errer, à sa fantaisie, en compagnie des Muses, des Grâces et des héroïnes amoureuses de l'Antiquité. Il s'agissait de symboliser les *Ministères* ! Delaunay se tira d'affaire avec l'habileté et la désinvolture d'un homme qui, tout en fréquentant parmi les maîtres de la grâce, avait aussi longuement écouté les maîtres de la force. Quelques-unes de ces figures, toujours préparées par des séries de beaux dessins, soit

d'imagination, soit d'après nature, compteront parmi les plus viriles et les plus expressives qu'il ait exécutées. Toutes s'encadrent à merveille dans les cadres étroits et contournés qui les emprisonnent, remplissant avec une soumission intelligente, mais sans y perdre leur autorité, le rôle qui leur est assigné dans l'ensemble architectural. La généralisation de l'objet dont chaque Ministère s'occupe a permis à l'artiste le plus souvent de les symboliser par une ou deux figures en action, d'une signification très simple et très claire. La *Marine* (avec la devise *Regit aquas*) est représentée par un rameur musculeux, assis dans sa barque, luttant contre une mer déchaînée ; les *Cultes (Sursum corda)* se montrent sous les traits d'un adolescent agenouillé, en prière, au pied d'un autel ; les *Finances (Servat et auget)*, sous ceux de la France même, près de son coffre-fort, comptant son or et tenant ses registres ;

les *Travaux publics* (*Mens agitat molem*) sous ceux d'un jeune homme dessinant un plan, au milieu de machines et de constructions. Les autres allégories, celles du *Commerce* (*Mens sociat gentes*), un *Mercure*, assis sur des ballots ; de la *Guerre* (*Pro Patria*), un guerrier aux aguets ; de l'*Intérieur* (*Caveant consules*), une femme accompagnée d'un coq, veillant sur la ville ; de l'*Agriculture* (*Alma parens*), une moissonneuse, assise près d'une charrue ; de l'*Instruction publique* (*Docet omnes*), une femme tenant un livre, et éclairée par le flambeau que porte un génie ; des *Affaires étrangères* (*Fœdera jungit*), une femme qui déploie un traité ; des *Beaux-Arts* (*Numine afflatur*), un Apollon chevauchant Pégase, rentrent plus dans les données ordinaires de ces décorations officielles. Pourtant, le compositeur attentif et savant a su encore y raviver l'attitude banale par cette vigueur dans l'expression

et le geste, par cette énergie sobre du dessin qui sont, dans ces sortes de travaux, ses qualités propres. Ce sont des mérites du même ordre, relevés par l'emploi judicieux et heureux de toutes les ressources d'un coloris plus éclatant, qu'on admire encore dans les peintures murales que Delaunay eut à faire pour l'église de la Trinité (l'*Assomption de la Vierge* au-dessus des prophètes *Isaïe et Jérémie*) et pour l'église Saint-François-Xavier (*Quatre Apôtres* dans les pendentifs de l'abside).

Tous ces beaux travaux désignaient naturellement Delaunay au choix des administrateurs éclairés, lorsqu'il s'agissait d'ouvrages importants dans les monuments publics. Son nom fut l'un des premiers que M. le marquis de Chennevières, directeur des Beaux-Arts, proposa, en 1874, pour l'une des grandes décorations du Panthéon. Delaunay reçut encore la commande de

panneaux pour la grande salle d'audiences de la Cour de cassation, et d'un plafond pour l'Hôtel de ville de Paris. Ce plafond, représentant la Ville de Paris au milieu des industries, des métiers et des arts qui la font vivre et qu'elle inspire, est resté à l'état d'esquisse. Quelques-unes des toiles pour la Cour de cassation sont fort avancées. Quant aux peintures du Panthéon, auxquelles Delaunay travaillait sur place depuis plusieurs années, il lui eût suffi de quelques semaines sans doute, pour les mettre à point. L'on ne saurait donc trop déplorer la catastrophe qui, en le frappant d'un coup imprévu, a ravi au trop consciencieux artiste le bonheur d'achever une page qui eût, aux yeux de tous, établi sa valeur et assuré sa renommée.

Telles qu'elles sont, inachevées en certaines parties, les peintures du Panthéon nous semblent pouvoir, le jour où elles seront

découvertes, supporter, sans trop de peine, le voisinage des peintures terminées qui les avoisinent, et l'on pourra peut-être, sans nuire à l'ensemble, les conserver dans l'état où les a laissées l'artiste : ce serait là un hommage respectueux rendu à une chère mémoire, hommage dont les grands siècles de l'art nous ont laissé plus d'un exemple. On sait, d'ailleurs, ce qu'était l'inachevé de Delaunay ; c'eût été, pour beaucoup d'autres, le trop fini et le minutieux. Des quatre entre-colonnements qu'il avait à remplir, le premier montre *Attila*, à cheval, précédé de chiens sauvages, descendant vers Paris. Maigre, basané, de mine taciturne, le Fléau de Dieu semble pénétré de sa mission féroce. Les trois autres forment, comme sur la paroi qui leur fait face, celle de M. Puvis de Chavannes, une sorte de composition reliée à travers les colonnes, *Sainte Geneviève dans Paris assiégé*. Dans le premier comparti-

ment, derrière une porte de la ville, près de laquelle, dans une enceinte improvisée, on a mis à l'abri des femmes et des enfants, une foule de Parisiens s'agitent, gesticulent, pérorent. Parmi ces Gallo-Romains loquaces, tacticiens improvisés, on reconnaît plusieurs personnages d'allure assez moderne, se drapant dans leurs toges, que l'artiste avait sans doute entendu déjà prodiguer leurs bons conseils dans les bivouacs de la garde nationale. La scène principale montre la Sainte, pâle, fine, douce, mais le visage rayonnant d'une énergie concentrée et calme, tout de blanc vêtue, montée sur un perron, et encourageant la population. Quelques-uns baisent ses vêtements, d'autres l'écoutent avec conviction et respect, quelques autres avec indifférence ou ironie, tel, par exemple, un boucher obèse, campé solidement sur ses jambes, au premier plan, tournant le dos au spectateur, et qu'accompagne un molosse

gigantesque. Ce morceau, complètement
achevé, dans la manière large et libre, avec
les colorations chaudes des fresquistes de la
Haute-Italie, Gaudenzio Ferrari ou l'Ordenone, donne bien la note dans laquelle l'artiste comptait exécuter son œuvre. C'est,
évidemment, d'un ton plus haut et d'un
rythme plus ferme que la gamme en mineur
adoptée par quelques-uns des décorateurs
du Panthéon ; c'est aussi, selon nous, une
note plus juste et plus durable. Delaunay
avait étudié trop attentivement les décorations murales de l'Italie, pour ignorer que
l'action du temps les atténue ou les décompose toujours assez vite, et pour s'imaginer
qu'il soit besoin, dans le but d'obtenir un
effet harmonique, de hâter ou de contrefaire
cette action. Il pensait justement que si la
netteté expressive des figures et l'unité soutenue du coloris sont les deux nécessités
premières de la peinture décorative, il ne

s'ensuit pas que cette netteté du contour soit incompatible avec la solidité des formes, ni que cette unité exige l'abaissement immédiat de valeurs que la lumière, l'air, la poussière, se chargeront trop sûrement d'altérer. Dans le troisième compartiment, où l'on voit une barque aborder la berge de la Seine, et un vieil évêque en descendre pour bénir Geneviève, on trouve la même résolution d'accentuer le dessin sans rompre l'unité harmonique. Le fond de ces trois scènes, qui se passent en plein air, est formé par des constructions, des collines, des arbres sous un ciel bleu d'été, et montre avec quelle largeur et quelle précision en même temps, Delaunay comprenait le paysage, un paysage à la fois exact et accordé, réel et héroïque.

Les études que Delaunay avait faites pour le Panthéon, ses esquisses pour la Cour de cassation et pour l'Hôtel de ville, d'innombrables croquis ou répétitions pour les sujets

poétiques qui n'avaient cessé de hanter son
imagination (entre autres, une variante de
l'*Hespérie*), tout cela, maintenant, gît, sans
espoir d'achèvement, suspendu aux murs
de son atelier, ou accumulé dans ses cartons.
Souffrant depuis quelques mois d'une mala-
die de cœur qui cependant ne laissait point
prévoir une fin si rapide, Delaunay a été subi-
tement frappé dans la nuit du 5 août 1891,
laissant à ses amis consternés le souvenir
d'un des plus nobles caractères et d'un des
esprits les plus distingués de notre temps.
Bien que son œuvre, comme on l'a vu, soit
déjà considérable, elle aurait été plus nom-
breuse encore si ce peintre fervent et délicat
n'avait pas été, toute sa vie, retenu, dans
son expansion, par la conscience même
qu'il avait de toutes les difficultés et de toutes
les grandeurs de sa profession. Delaunay
appartient, par son tempérament, par son
éducation, par ses convictions, à ce petit

groupe d'artistes, qu'on voit diminuer chaque jour, pour lesquels le succès immédiat compte à peine, et qui, tenant leur âme attachée à de plus hautes ambitions, travaillent, dans la retraite, les yeux fixés sur l'avenir. *Ars longa, vita brevis*, dit le proverbe. Plus l'on se pénètre, hélas ! de la première de ces vérités, plus l'on est porté à se détourner de la seconde, plus l'on comprend l'étendue de la route à parcourir, plus l'on oublie sa propre fragilité. Ce fut le cas de Delaunay; ce sera, de plus en plus, celui des artistes modernes qui apporteront, dans l'accomplissement de leur œuvre, une intelligence largement ouverte, et qui joindront au besoin de création un esprit critique puissamment développé. Les lenteurs croissantes de l'apprentissage et de l'éducation technique, les tâtonnements et les pertes de temps qu'impliquent toutes les obligations ou tentations de la vie moderne, condamnent presque

fatalement les peintres à n'entrer aujourd'hui en pleine possession d'eux-mêmes qu'à l'âge mûr où les maîtres du passé avaient déjà presque toujours accompli, dans la joie féconde des jeunes années, la meilleure partie de leur œuvre. De là cette apparence d'interruption brusque même dans les carrières les mieux fournies et qui ont atteint les bornes ordinaires de la longévité humaine. Delaunay avait soixante-trois ans, mais il était resté si jeune par les convictions, par les espérances, par l'imagination, si semblable à lui-même depuis son retour de Rome, que, pour lui comme pour ses amis, le temps semblait s'être arrêté. Il est donc mort, comme tant d'autres, sans avoir réalisé son rêve ; il est un de ceux pourtant qui l'ont serré de plus près, et ses œuvres sont de celles qui dans notre temps, malgré les anxiétés de son esprit, portent la marque la plus nette d'une saine et constante virilité.

La postérité ne s'y trompera pas, et mettra en leur juste place ces beaux portraits, ces décorations puissantes, ces fiers dessins, dont la gravité loyale ne cherchait pas les regards de la foule. En dédaignant la popularité, Delaunay aura peut-être trouvé la gloire.

Octobre 1891.

ERNEST HÉBERT

Heureux l'artiste qui, toute sa vie, aura vécu dans l'enchantement du même rêve, beau rêve commencé dès l'aube, dans l'inquiétude enivrée de l'adolescence et fidèlement poursuivi, à travers les chocs de la réalité, jusqu'au crépuscule de la grande nuit ! Les rêveurs fortunés de cette espèce deviendront plus rares de jour en jour, à mesure que la vie moderne, avec ses agitations et ses exigences, se fera plus indifférente ou plus cruelle pour tous ceux qui s'y voudraient soustraire, pour les amoureux de la beauté, de la solitude, du silence, de la méditation. Au temps de l'exaltation roman-

tique, de 1830 à 1850, il s'en trouva beaucoup encore, dans cette seconde génération d'élèves ou d'admirateurs des grands rivaux, Ingres et Delacroix, où l'on s'efforça, souvent, de combiner, dans un éclectisme poétique, les tendances et les qualités trop exclusives des écoles hostiles. Plusieurs ont succombé sans avoir terminé leur tâche : Papety, Chassériau, G. Ricard, Paul Baudry, Élie Delaunay, et bien d'autres. Il nous reste encore, heureusement, Puvis de Chavannes (né en 1824) et Gustave Moreau (1826); il nous reste, devant eux, leur aîné qui fut parfois leur exemple, Ernest Hébert. Les artistes, en décernant à M. Hébert la médaille d'honneur au Salon de 1895, le Gouvernement, en le nommant grand officier de la Légion d'honneur, ont pris soin récemment encore de rappeler quelle place occupe ce maître respecté, dans l'histoire de la peinture contemporaine.

M. Hébert (Ernest-Antoine-Auguste) est né

à Grenoble, le 3 novembre 1817. Son père était notaire. C'est en 1835, au sortir du collège, qu'il prit la diligence pour venir à Paris. Il obéissait à sa famille en se rendant à l'École de Droit; il suivait sa vocation en se faisant inscrire à l'École des Beaux-Arts (31 mars 1836). Tout en préparant avec conscience ses examens obligatoires, il allait chercher avec plus d'ardeur, chez Monvoisin d'abord, puis chez David d'Angers, et enfin chez Paul Delaroche, les leçons de dessin et les conseils d'art auxquels l'avait préparé, à Grenoble même, son premier professeur, Rolland. De ses trois maîtres parisiens, c'est David d'Angers, chez lequel il travailla le plus longtemps, au milieu d'un groupe de camarades ardents et indépendants qui exerça sur lui l'influence la plus durable. Il ne passa chez Delaroche que quelques mois, sur le conseil de David, et pour prendre part plus régulièrement au concours de peinture.

Au bout de quatre ans, en 1839, ce labeur assidu recevait sa double récompense ; le jeune étudiant pouvait annoncer à sa famille, presque en même temps, qu'elle aurait à embrasser bientôt, à la fois un licencié en droit et un grand prix de Rome. Le premier concours d'Hébert, à l'École des Beaux-Arts, avait été, en effet, sa première victoire. Il n'était monté en loge que le dixième, mais quand il en sortit, Delaroche lui annonça, de suite, en voyant sa toile, qu'il serait bientôt le premier. Sa composition (*La coupe de Joseph trouvée dans le sac de Benjamin*) toucha les juges par une délicatesse de sentiment et une sensibilité d'exécution qui correspondaient aux tendances du goût public. Hébert fut couronné, à l'Institut, en même temps que Lefuel pour l'architecture, Gruyère pour la sculpture, Vauthier pour la gravure en médailles, Gounod pour la musique.

Les quatre années que l'étudiant avait passées à Paris comptent parmi les plus fécondes et les plus actives de la renaissance romantique. Le jeune homme, cultivé et mondain, bon musicien, enthousiaste pour toutes les formes de la pensée, avait pris part, comme tous ses contemporains, aux luttes engagées, dans l'art et dans la littérature, entre les tenants de l'ancienne et de la nouvelle école, qui passionnaient même les plus indifférents. Les quatre Salons qu'il avait pu étudier lui avaient été, tous les quatre, d'un enseignement à la fois inattendu et troublant.

Au Salon de 1836, où le jury de l'Académie avait été si dur pour quelques œuvres des novateurs (on avait refusé l'*Hamlet* de Delacroix, le *Crépuscule* de Marilhat, plusieurs paysages de Paul Huet et de Théodore Rousseau, etc.), on se montrait avec d'autant plus d'enthousiasme le *Saint Sébastien* de Dela-

croix (aujourd'hui dans l'église de Nantua), l'*Épisode de la campagne de Russie* par Charlet (Musée de Lyon), le *Portrait de Fourier* par Gigoux (Musée du Luxembourg), le *Départ de la Garde nationale* par Léon Cogniet (Musée de Versailles), et une quantité d'œuvres où les jeunes artistes s'efforçaient d'introduire, dans les sujets historiques ou réels, plus de liberté, de naturel, de familiarité, de vie et de couleur. On s'arrêtait surtout avec mélancolie devant la dernière toile de Léopold Robert, *Les Pêcheurs de l'Adriatique*, au pied de laquelle, par désespoir d'amour ou désespoir d'artiste, le peintre s'était tué, l'année précédente, dans son atelier de Venise. En 1837, c'était encore Delacroix qui s'affirmait plus énergiquement par la *Bataille de Taillebourg*, tandis que Paul Delaroche défendait l'éclectisme par ses meilleures compositions, le *Strafford* et le *Charles I*^{er} ; en 1838, Delacroix triomphait de nouveau avec

sa *Médée*, et, en 1839 avec l'*Hamlet*, enfin accueilli, tandis que Decamps, dans une suite de onze tableaux, bibliques, orientaux, rustiques, satiriques, s'amusait à déployer la variété de son observation, faisant la conquête de tous les publics, grands et petits, par l'ingéniosité prudente de son esprit et les agréables saveurs de son exécution pittoresque. Il y avait de quoi échauffer et inquiéter l'âme des jeunes artistes !

Pour ceux qui lisaient, l'angoisse devenait plus vive encore. C'était par tous les poètes et par tous les romanciers que leur était inoculée cette maladie des enfants du siècle dont Alfred de Musset venait d'écrire la *Confession*, le goût des songeries romanesques et l'enivrement du dilettantisme mélancolique. *Chatterton, Jocelyn, Les Nuits, Mauprat, La Comédie de la Mort, Ruy Blas, La Chartreuse de Parme, Colomba*, se succédaient à brève échéance pour enchanter et

troubler leur imagination. Parmi ses compagnons de victoire en route pour l'Italie, le jeune Hébert en trouva un surtout dont les goûts et les tendances, sous ces influences générales, s'accordaient avec les siens, Charles Gounod; leur liaison fut rapide, et leur amitié profonde. Il ne serait point difficile de trouver, depuis cette époque lointaine, entre les œuvres contemporaines du peintre et du musicien, certaines parentés de style et de recherches qui sont dues à cette commune façon de sentir.

L'année même de son départ pour Rome, le peintre avait exposé au Salon un petit tableau dont le sujet, au moins, indiquait déjà ses dispositions d'esprit. C'était *Le Tasse en prison*, recevant la visite d'un gentilhomme dauphinois, d'Expilly. Celui-ci, pour éprouver le prisonnier ou le fou, venait de lui réciter, dit le livret, plusieurs chants de la *Jérusalem délivrée*, « et le poëte,

réveillé par la voix du jeune d'Expilly, retrouva assez de lucidité pour comprendre les nobles efforts du jeune homme et goûter un instant de bonheur ». On conçoit qu'avec cette exaltation sentimentale, dans l'ivresse de ses vingt et un ans, le peintre se soit trouvé l'un des mieux préparés à subir cette fascination voluptueuse de l'Italie, de sa lumière, de ses souvenirs, de ses chefs-d'œuvre, à laquelle n'échappent guère les hommes du Nord, sinon par la rapidité d'un court voyage ou quelque médiocrité de l'esprit.

L'un de ses anciens à la villa Médicis, Dominique Papety, à peine son aîné, sensible comme un poète, curieux comme un archéologue, lui servit souvent de guide dans ses premières excursions. Il n'eut aucune peine à lui faire partager son enthousiasme pour la majesté grave et triste des Vierges et des Saintes du moyen âge dont les effigies se dressaient dans les mosaïques de

Rome et de Ravenne. N'en retrouvaient-ils pas les modèles survivants et les sœurs inconscientes dans ces Transtevérines ou ces Sabines, aux allures de déesses, dardant sur eux, quand ils passaient, comme l'antique Junon, avec une fixité mystérieuse, leurs grands yeux de génisses, vagues et profonds? Comme Papety, qui portait alors dans son cerveau le projet de son dernier envoi, le *Rêve de Bonheur* (Musée de Compiègne), rêve trop lourd pour ses forces, dont il fut accablé et dont il devait mourir, son compagnon, exalté, cela va sans dire, par ce premier contact, toujours si ravissant et si doux, avec les fiers et nobles génies de l'Antiquité et de la Renaissance, tourna d'abord son ambition vers les conceptions héroïques.

Il prépara, pour son premier envoi, une figure allégorique. Le directeur de l'Académie, à cette époque, était M. Ingres, dont Charles Gounod, dans ses *Souvenirs d'un*

Musicien, rappelle, avec une respectueuse tendresse, la bienveillance bourrue et l'intelligente franchise. L'exemple de ce rude travailleur, si convaincu, était bien fait pour encourager les hautes aspirations des nouveaux arrivants. L'esquisse du pensionnaire était déjà avancée lorsque M. Ingres fit sa visite réglementaire dans son atelier. O surprise ! le directeur, devant le dessin soigné et précis qui cherchait le grand style, ne fit pas un signe, ne dit pas un mot ; mais, comme il se retournait, avisant quelques toiles où le peintre avait étudié, d'après nature, des têtes de paysans romains, il grogna brusquement : « Voilà ce qui est bien ! » Le jeune homme jeta de côté l'esquisse condamnée, et fit une autre figure, un homme nu, debout, dans la campagne romaine, s'appuyant sur un tombeau, dans cette attitude tragique de méditation attristée qu'ont plusieurs fois reprise d'autres personnages favo-

ris de l'artiste. Cette étude (*Esclave rêvant sur le tombeau d'un homme libre*) est au musée de Grenoble. L'Académie des Beaux-Arts, par la plume de Raoul Rochette, la jugea avec sympathie et avec clairvoyance : « La figure est bien posée ; la tête est belle et pleine d'expression, ce qui est un mérite à signaler dans le premier ouvrage d'un jeune artiste. Mais il y a généralement de la rondeur et de la mollesse dans le modelé... Le manque de lumière est aussi un défaut qu'on y doit relever... A tout prendre, comme premier fruit des études de son auteur, c'est d'un heureux augure pour l'avenir ».

Ingres, en ce moment, quittait la direction de l'Académie. Schnetz, qui lui succédait, d'humeur plus avenante, avec ses façons rondes et joviales, apportait dans la maison un esprit nouveau. Aussi passionné, au moins, que son prédécesseur, pour Rome et pour l'Italie, c'était dans le présent et dans leur

réalité qu'il les adorait, plus encore que dans leur passé et dans l'idéal de leurs arts [1]. Le bon Schnetz, d'origine suisse, comme Léopold Robert, tout plein d'affection simple pour la nature et pour la vérité, avait été le compagnon, l'émule, l'initiateur du peintre des *Moissonneurs;* comme lui, respectueux élève de David, il s'efforçait de conserver à ses figures familières de pâtres, de bandits, de mendiants, de paysannes, cette grandeur et cette noblesse ataviques des anciennes races de

[1]. Il n'est pas sans intérêt de rappeler que Schnetz fut encouragé dans ses tentatives d'émancipation par son maître lui-même, le vieux David, exilé à Bruxelles, devenu l'admirateur des maîtres flamands les plus naturalistes, comme le prouve son tableau des *Trois Dames de Gand,* acquis récemment par le musée du Louvre : « Mon cher ami, lui écrivait David le 13 décembre 1823, bouchez-vous les oreilles aux propos gigantesques des partisans de l'antique dont je suis associé, mon goût, dans tous les temps, m'y portant naturellement. Vous, le vôtre n'est pas inférieur, quand on sait le traiter comme vous... Hélas ! c'est par ouï dire que j'en parle, mais les personnes qui m'entretiennent de vous (Horace Vernet et Géricault) sont de bons juges, et ne parlent de vous qu'avec admiration ».

héros et de dieux qu'ils avaient cru retrouver chez tous ces brigands et ces brigandes de Sonnino, entassés en masse dans les prisons pontificales, leurs premiers modèles.

Après la mort tragique de Léopold Robert, Schnetz, son ami, hérita de sa popularité. Il continua, à la villa Médicis, à peindre de préférence ses sujets habituels, *Messe dans la campagne de Rome, Jeune Femme pleurant auprès d'un mort, Paysans écoutant un pifferaro*, etc. Ces anecdotes rustiques plaisaient aux artistes par une robuste et pittoresque franchise, et touchaient déjà les âmes sensibles et rêveuses par un certain attrait de réalité romanesque et de caractère exotique.

Ce n'était point un tel directeur qui pouvait enchaîner beaucoup la liberté des artistes confiés à ses soins. Le jour de sa fête, ses pensionnaires lui faisaient le plus grand plaisir en se déguisant en *contadini*, pour représenter ses compositions italiennes par

des tableaux vivants. Hébert, se sentant la bride sur le cou, s'en donna à cœur-joie ; curieux de tout, ardent à tout, il parcourut, en tout sens, à pied et à cheval, non seulement la campagne romaine, mais toute l'Italie. Il ne fut pas toujours heureux, d'ailleurs, dans ses vagabondages. En 1842, il tombe de cheval, et se démet le bras. En 1843, il glisse sur une dalle, à Florence, et se casse la jambe. Ses envois en souffrent, sont irréguliers ; l'Académie se plaint, et parfois le tance avec quelque verdeur. Devant son second envoi, un *Homme endormi*, Raoul Rochette déclare « qu'après la leçon adressée à l'auteur pour son premier envoi, l'Académie a besoin de trouver un motif d'excuse pour la faiblesse du second, dans l'état de santé de l'artiste ». En 1843, ses *Odalisques* semblent assez maigres ; heureusement, il s'y trouvait jointe une *Étude de paysage,* « où l'on aime d'autant plus à louer

la qualité et la force du ton, que le défaut contraire a été remarqué dans le tableau ». En 1844, on regrette que l'artiste, dont la pension expire, n'ait pu achever son dernier envoi, mais on constate que, dans sa copie d'après Michel-Ange, la *Sibylla Delphica*, M. Hébert a tenu compte de toutes les observations antérieures, et qu'il s'est montré tout à fait à la hauteur de sa tâche. Cette belle copie, comme les autres œuvres de jeunesse, est au musée de Grenoble. D'ailleurs, M. Hébert se souviendra plus tard de ce long colloque, silencieux et solitaire, avec les géants mystérieux de la Sixtine, comme il se souviendra toujours de ses poétiques méditations sous les regards noirs et dominateurs de la Panagia byzantine.

Le dernier envoi, en réalité, ne vint jamais, ou, du moins, il eut à subir, dans l'imagination à la fois ardente et inquiète, ambitieuse et timide de l'artiste, trop épris de

perfection et trop habile à se critiquer, de telles transformations, en même temps qu'il subissait, sur son chevalet, tant de remaniements, qu'il arriva longtemps après le terme. C'était le *Baiser de Judas*. Hébert, comme tant d'autres, comme tous les passionnés et les indépendants, sa pension terminée, n'avait pu se décider à rompre brusquement avec sa chère Italie. De semaine en semaine, de mois en mois, d'année en année, il avait reculé l'heure de la séparation cruelle, trouvant, l'hiver, une excuse dans les froids rigoureux de Paris, et une autre, l'été, dans son insupportable chaleur; il avait couru de nouveau, çà et là, revoir et adorer, avec l'angoisse de l'adieu, dans les musées et les églises, tous les chefs-d'œuvre bien-aimés; il ne s'était point lassé d'accumuler surtout, avec une fièvre d'admiration et de conquête, dans la campagne en tous sens battue et observée, les impressions de grands paysages,

de crépuscules éclatants, sereins ou troublants, de types bien caractérisés dans leur beauté ou leur misère, tous ces éléments agités et confus d'où devaient sortir, dans l'avenir, les chefs-d'œuvre rêvés. C'est en 1847 seulement qu'Hébert reprit le bateau pour Marseille.

Ce retour fut lamentable. Au moment de toucher terre, par gros temps, le paquebot fut soulevé brusquement d'un violent coup de lame. Le peintre, debout sur le pont, tomba, et se brisa de nouveau la jambe. On dut le transporter à l'hôpital. La convalescence fut longue, mais lui procura d'excellentes relations dans la société marseillaise, pour laquelle il peignit de nombreux portraits avant de repartir (portraits du Dr *Roberty*, de Mme *R...*, de Mme *J. P...*, de Mlle *R...*, en bohémienne). Il avait fait, en même temps, la connaissance d'un tout jeune peintre du pays, esprit des plus distingués, extrême-

ment sensible aussi, non moins modeste, et pour lui-même singulièrement exigeant, Gustave Ricard. Ce délicat et savant portraitiste, avec lequel il allait bientôt se retrouver à Paris, devait exercer jusqu'à sa mort (1873), sur tout le groupe des peintres-poètes, par la finesse bienveillante de sa critique admirative, une assez remarquable action.

Le pensionnaire rapatrié s'installa rue de Navarin. Tout en poursuivant l'exécution de son dernier envoi réglementaire, et surtout celle d'une conception plus personnelle et qui lui tenait plus à cœur, la *Malaria*, il se remit en contact avec les peintres parisiens, paysagistes ou figuristes, en quête d'impressions simples et proches, et se sentit dès lors fortifié dans ses tendances naturelles. S'il n'envoya au Salon de 1847 qu'une *Rêverie orientale*, il profita de la liberté illimitée de l'Exposition de 1848 pour s'y essayer dans tous les sens. Une figure romantique d'*Almée*

s'y présentait entre un *Pâtre italien*, méditant dans l'*agro romano*, et un paysage très moderne, le *Matin au bois*. Les amateurs remarquèrent dans ces divers essais, le soin extrême avec lequel le peintre y poursuivait la recherche délicate du sentiment poétique et de l'exécution pittoresque. L'un des maîtres expérimentés qui s'intéressèrent le plus vivement aux débuts du jeune Romain, fut Jules Dupré.

Ce n'est jamais sans des accents émus, sans des mots de tendre et profonde reconnaissance, que M. Hébert parle encore aujourd'hui du grand paysagiste, plus âgé de cinq ans, avec lequel il se trouva, du premier coup, passionnément et heureusement uni par un amour commun de l'expression grave des beautés naturelles et de la perfection intime et réfléchie de l'exécution technique. Les conseils de Jules Dupré lui furent, en effet, décisifs. L'homme des champs, accoutumé

à voir les formes, immobiles ou animées,
dans leur milieu réel, toujours enveloppées,
assouplies et nuancées par l'éternel combat
et l'éternelle mêlée de la clarté et de l'ombre,
n'eut pas de peine à prouver au trop fidèle
élève de Delaroche et de Schnetz, que ses
figures, précises et nettes, mais sèches et
plates, ne prendraient toute leur valeur
naturelle et émouvante, que lorsqu'il leur
aurait associé, avec la même force de naturel
et d'émotion, le paysage environnant. En
quelques mots vifs, rapides, saisissants,
Jules Dupré lui avait prouvé la nécessité et la
puissance de l'accord expressif des colorations, et comment la vie peut être communiquée, à toutes formes, même les plus calmes
en apparence, par les jeux infinis et bien
observés de la lumière. « Ce fut pour moi,
dit M. Hébert, après la révélation de la
beauté, en Italie, par l'art antique et par la
race indigène, le second coup de foudre qui

m'éclaira. » La *Malaria*, reprise encore une fois et achevée après cette conversation, fut envoyée au Salon de 1850.

La *Malaria* de 1850, et les deux grandes toiles qui, aux Salons suivants, établirent la réputation de M. Hébert, *Le Baiser de Judas* (1853), et *Les Cervaroles* (1859), ont pris place, depuis cette époque, au Musée du Luxembourg. Plusieurs générations d'artistes et d'étudiants ont passé successivement devant la *Malaria*; toutes en ont, sans se lasser, goûté avec le même plaisir la pénétrante mélancolie exprimée par un art délicat. Si variées et si diverses que soient les œuvres contemporaines ou plus récentes dont elle s'est entourée aujourd'hui, elle n'y perd rien d'un charme et d'une autorité qui résident en des qualités intrinsèques et supérieures aux fluctuations du goût. Avant même que l'esprit ne soit touché par l'intérêt de la scène, l'œil s'y dirige et s'y fixe tout d'abord,

attiré, dès l'entrée du salon, par cette unité dominatrice de l'harmonie colorée qui est le premier signe, à distance, de bonne peinture, par cette unité, précieuse et rare, qui fut l'idéal, incessamment poursuivi, de Léonard, Titien, Rubens, Rembrandt, Delacroix, et de tous les vrais peintres, et qui consiste, pour un tableau, en l'accord parfaitement lié, dans toutes ses parties, de colorations justement appropriées à l'expression du sujet.

La *Malaria*, sous ce rapport, marque, dans l'évolution de la peinture moderne, une date importante. Qu'on veuille bien se rappeler, dans cet ordre d'idées, l'insuffisance des ouvrages antérieurs, la sécheresse froide des silhouettes plastiques, chez Léopold Robert, la dureté lourde des formes massives, chez Schnetz! On reconnaîtra alors ce que M. Hébert apportait à la fois de naturel et de sensibilité, comme narrateur, de séduction et de puissance, comme peintre, dans cette présen-

tation nouvelle des paysans d'Italie, ces modèles traditionnels et rebattus, si souvent exploités, depuis Caravage et Honthorst, Jean Miel et Pieter de Laar, par les septentrionaux plus encore que par les méridionaux.

Était-ce par la vigueur du style ou l'éclat du métier, que le nouveau venu prétendait se distinguer de tant de prédécesseurs? Assurément non. Les figures de la *Malaria*, modestes et simples, ne visent au grand caractère ni par les dimensions, ni par l'exécution. On leur sut gré, précisément, de cette discrétion.

Après la longue lutte des classiques et des romantiques, l'imagination était si lasse à la fois et du pédantisme tendu des premiers et des affectations romanesques des seconds, qu'elle ne demandait qu'à se reposer parmi des sujets plus humbles, et laissant croire à plus de sincérité. C'était l'heure des grands

succès pour les paysages et les paysanneries, pour Decamps, Corot, Théodore Rousseau, Millet, Jules Breton, etc. La *Malaria* sembla une paysannerie italienne, naturelle au même titre que les paysanneries françaises, avec ce charme en plus que le sujet était exotique, la mise en scène attendrissante, d'une réalité incontestable, et qu'on y pouvait voir comme le résumé symbolique des misères physiques et morales d'une vieille et noble race, épuisée et sacrifiée, et qui semblait alors condamnée à une décrépitude incurable.

Qui de nous, d'un cœur dolent, qui de nous n'a suivi, quelque jour, sur cette eau grise, lente et lourde, entre ces talus stériles, sous l'écrasement du ciel plombé, la dérive insensible de ce grossier radeau portant vers l'inconnu sa cargaison de fiévreux résignés ? Que de fatalités héréditaires de race et de climat nous semblaient peser sur toutes ces victimes, la jeune mère qui frissonne en sa

pelisse brune, l'aïeule ridée qui berce sur ses genoux l'enfant nu et rose, le pâtre adolescent, déjà flétri, livide et absorbé dans son rêve maladif! Quelles tristesses, quel affaissement! Et, pourtant, aussi, que de restes d'une beauté indestructible dans ces visages fanés, que de vitalité opiniâtre dans le radieux sourire du nourrisson endormi, dans la ferme prestance du batelier appuyé sur sa gaffe, dans la grâce robuste de la forte fille aux épaisses torsades dont les épaules blanches resplendissent, sous sa nuque dorée, comme un appel à la vie et à l'amour! Elle aussi, la belle créature, elle s'abandonne, comme sa famille, au fil de la destinée, nonchalante, laissant pendre et tremper sa longue main dans l'eau morne, mais sans inquiétude et, malgré tout, confiante dans sa beauté et sa jeunesse!

D'autres peintures anecdotiques et pathétiques, vers la même époque, ont peut-être

fait verser autant de larmes et répandre autant de littérature ; presque toutes sont oubliées. Pourquoi la *Malaria* émeut-elle aujourd'hui autant qu'alors ? C'est que cette composition sympathique est aussi une excellente peinture ; c'est que, d'un bout à l'autre, les tons plombés des nuages, les tons éteints des broussailles, les tons assoupis des reflets dans les eaux grises, les tons fanés des haillons poussiéreux, les tons pâlis, hâlés ou clairs des carnations morbides ou saines, toutes ces nuances expressives s'associent, et se soutiennent dans une harmonie d'ensemble intense et pénétrante, comme les accords d'une symphonie qui transporte l'âme, et la maintient, tant qu'on l'écoute, dans un état d'exaltation correspondant à l'exaltation de l'artiste.

M. Hébert, nous l'avons dit, est un passionné de musique, un virtuose des plus distingués. Comme Ingres, il voyage avec

son violon, et son dilettantisme, largement ouvert, s'enivre aussi bien aux complications savantes des sonorités wagnériennes, qu'aux fraîcheurs enfantines des mélopées populaires. Depuis la *Malaria*, il n'a cessé de poursuivre, dans le caractère symphonique de ses peintures, par les combinaisons raffinées du rythme linéaire et les caresses douces des lumières et des ombres sur les formes, des sensations équivalentes à ses sensations musicales. On ne saurait comprendre l'évolution de son talent ni la valeur de son œuvre, si l'on n'y apportait un œil sensible et exercé à ce genre de jouissance. Aujourd'hui, l'unité symphonique est devenue la juste préoccupation d'un certain nombre de jeunes peintres; mais, au temps de la *Malaria*, il ne se trouvait guère que quelques paysagistes et quelques peintres de genre, épris des Hollandais, pour y songer. Le mérite particulier de M. Hébert aura été,

non seulement comme peintre d'histoire et peinture de figures, de se ranger, l'un des premiers, parmi eux, mais de donner, dans ses tentatives, la même importance au dessin qu'à la couleur, au dessous qu'à l'enveloppe, à la mélodie qu'à l'accompagnement, et de fournir ainsi quelques ouvrages vraiment complets, qui pourront supporter, sans déchoir, le voisinage des maîtres anciens.

Ce n'était pas sans réserve, il faut le dire, que la plupart des peintres et des critiques s'étaient laissé ravir au charme d'attendrissement lointain et vague qui s'exhalait de la *Malaria*. Bon nombre d'entre eux, sous le coup des fâcheuses impressions laissées par les médiocres caudataires de Paul Delaroche et d'Ary Scheffer, tout dégoûtés encore de cette indigence pittoresque et de ces débilités techniques, tremblaient d'encourager, dans cette inspiration mélancolique, un retour offensif de la peinture littéraire; ils réser-

vaient donc leurs chauds applaudissements pour les manifestations, souvent brutales, mais alors nécessaires, du naturalisme et du réalisme, qui rappelaient les peintres à l'observation rigoureuse de la nature en même temps qu'à une pratique plus virile et plus complète de leur métier. M. Hébert se rendit compte de la situation, et, dans toutes les œuvres qui suivirent la *Malaria*, on put constater un effort soutenu vers la précision et la correction, vers plus de force et plus d'éclat.

Dans le *Baiser de Judas*, son dernier envoi de Rome, l'artiste montre, avec un sens élevé du drame religieux et de la psychologie épique, une entente heureuse des effets de lumière. La scène, en pleine nuit, s'éclaire aux rayons d'une lanterne portée par un soldat qui s'approche du Christ. Sous le coup de cette lueur brusque, surgissent, sortant de l'ombre, la longue face, grave et

résignée, du Christ, et son long corps vêtu de blanc, tandis que le hideux profil du traître, tendant vers sa victime ses lèvres impudentes, se découpe sur le fond noir. Cet exercice ingénieux, à la Honthorst, était mené avec une habileté soutenue ; la dignité du sujet, d'ailleurs, restait intacte, et faisait oublier ce que ces sortes de mises en scène peuvent avoir d'artificiel. Le *Baiser de Judas* fut bien accueilli au Salon de 1853. Quelques admirateurs crurent même pouvoir saluer, dans le jeune peintre, une gloire prochaine de l'art historique.

On dut s'apercevoir assez vite que cette excursion dans la tragédie n'avait été qu'un noble effort de volonté. L'âme de l'artiste restait ailleurs, là-bas, dans les sentiers pierreux et sous les noirs feuillages de ses montagnes ensoleillées, dans son Italie méridionale, là-bas où, dans le silence écrasant de midi, le babil frais des fontaines claires

répond si doucement au caquet vif des lavandières, là-bas où les grands yeux des filles s'ouvrent si noirs et si profonds, dans le hâle doré des chairs mates ou rougissantes, là-bas où, transformées par la lumière, la sauvagerie semble héroïque et la décrépitude heureuse, où la misère est une gloire et la guenille une splendeur. Le ruban rouge, qu'Hébert reçut à la suite du Salon, ne put le retenir. Il reprit vite la route connue, et de 1853 à 1861 ne fit à Paris que de courtes apparitions.

Un artiste, en plein succès, qui disparaîtrait aujourd'hui de la sorte, passerait aux yeux des uns pour un nigaud, aux yeux des autres pour un homme perdu ; en ces temps-là, on n'en jugeait point ainsi. Hébert, au fin fond de l'Italie, à San Germano, à la Cervara, vivant seul des années entières parmi les montagnards qu'il voulait nous faire connaître et admirer, ne semblait ni plus

ridicule, ni plus compromis que Millet s'enfermant à Barbizon, ou Jules Breton à Courrières. Tous, en France ou à l'étranger, étaient également passionnés ; tous, dans la fréquentation assidue et prolongée de leur modèles, dans le labeur silencieux et la méditation personnelle, puisaient cette force calme et communicative des convictions, qu'on cherche vainement aujourd'hui dans l'incessante agitation des perpétuels déplacements et la multiplicité étourdissante des sensations rapides et des visions interrompues.

Ces séjours successifs à la Cervara développèrent dans l'imagination de l'artiste, longuement exhaltée, une sensibilité grave et tendre devant la beauté humaine, surtout la beauté de la femme et de l'enfant, qui imprime à toutes ses œuvres un caractère d'unité remarquable. Ce fut aussi sa période la plus féconde. Le nombre est considérable, des

tableaux, esquisses, dessins, dans lesquels il exprima alors son admiration ou sa compassion pour les compagnons, robustes ou chétifs, de sa solitude volontaire ; toutes ces études sont émues, charmantes ou touchantes, quelques-unes d'une vive poésie ou d'une noblesse naïve. Avec la seule série des croquis faits d'après toutes ces contadines aux doux noms : Rosa Nera, Crescenza, etc., on formerait un keepsake qui, pour n'être pas mondain, n'en serait pas moins poétique. L'impression produite sur l'artiste par la majesté grave et triste de cette beauté naturelle, a, d'ailleurs, été si forte, que lorsqu'il deviendra portraitiste des salons, il transformera toujours ses modèles parisiens sous la lueur persistante de cette vision enchanteresse.

Coup sur coup, toutes les toiles qu'il envoya, de sa retraite, à Paris, le rendirent célèbre et presque populaire. *La Crescenza à la pri-*

son *de San Germano* (Salon de 1857. Coll. de Mme de Montebello), *Les Filles d'Alvito* (Salon de 1857. Coll. de la marquise de Broc), *Les Fienaroles de Sant'Angelo* à l'entrée de la ville de San Germano (Salon de 1857. Coll. de Mme Maurice Cottier), *Rosa Nera à la fontaine* (Coll. de l'impératrice Eugénie, à Farnborough), et surtout *Les Cervaroles* (Salon de 1859), affirmèrent sa personnalité grandissante. Dans *Les Cervaroles*, qui restent, au Luxembourg, sa pièce capitale, tout appel à l'émotion sentimentale par la disposition anecdotique avait même disparu. C'est bien par le rythme souple et attentif des lignes, par le jeu savant et délicat des colorations savoureuses, que ces trois paysannes expriment aux yeux ce que l'artiste a voulu dire. Le choix qu'il a fait de trois femmes d'âges divers, sa *giovinetta*, d'abord, descendant, pieds nus, les degrés rugueux de la source, son vase de cuivre vide

sur la tête, avec la lenteur fière et calme d'une canéphore sacrée, la *ragazzina*, à son côté, gauche et timide, avec ses yeux effarouchés et curieux, puis, au fond, la *vecchia*, qu'on voit seulement de dos, remontant, son vase plein sur la tête, est conforme, du reste, à ses habitudes méditatives ; ce sont déjà *Les Trois âges de la vie*. Nous verrons souvent M. Hébert reprendre ces sortes de thèmes, auxquels s'est de tout temps complue la philosophie simple et tout expérimentale des grands artistes, celle qui leur suffit pour transformer, d'une façon claire, en allégories suggestives, les spectacles insignifiants que leur fournit la vie quotidienne.

L'élégante noblesse de style, le charme délicat et profond des harmonies colorées qu'on pouvait admirer dans *Les Cervaroles* et dans quelques autres morceaux du même genre, ne furent pas sans doute ce qui toucha

d'abord le public. Comme nous restons, malgré tout, en France, presque toujours, plus littérateurs qu'artistes, et que, pour les neuf dixièmes des visiteurs d'un Musée et d'un Salon, les peintures n'y valent guère que par leur intérêt dramatique ou leur expression sentimentale, on remarqua peu, en général, les progrès sérieux du dessinateur et du coloriste. L'auteur de la *Malaria* était dorénavant classé; c'était le poète patenté des convalescences et des affaissements morbides ; dans les études si variées qu'il rapportait, on ne voulut plus voir que l'éclat maladif des grands yeux battus par la fièvre, on ne voulut goûter que la mélancolie romantique de la jeunesse flétrie par la misère, et de la beauté touchée par la mort... Les jolies personnes, en grand nombre, qui demandèrent alors leurs portraits à l'artiste, même les plus saines et les mieux vivantes, auraient été fort déçues si M. Hébert n'avait

pas répandu, sur leurs formes baignées d'ombre et leur visage pâli, quelque reflet des voluptueuses langueurs rapportées de la Maremme.

De 1861 à 1867, date de la première nomination de M. Hébert aux fonctions de directeur de l'Académie de France à Rome, ces portraits se succédèrent avec rapidité ; on se rappelle ceux du *Prince Napoléon* et de la *Princesse Clotilde* (1863), de la *Princesse Mathilde* (1867), de M^{me} *Caune*, de M^{me} *Arnould-Plessy*. C'est alors aussi qu'il exécuta, pour la bibliothèque du Louvre, deux toiles décoratives (*Napoléon I^{er} et Napoléon III accompagnés par les Lettres et les Sciences*), qui ont été brûlées, avec la bibliothèque, en 1871. Entre temps, dans quelques figures d'expression, isolées ou groupées (*Pasqua Maria*, brûlée dans l'incendie du château de Ferrières), *La Perle noire*, *La Jeune fille au puits* (coll. de l'impératrice Eugénie),

etc. etc., et même, dans quelques rares mais délicieux paysages (*Feuilles d'automne* (coll. de M*me* Normand), *Le Banc de pierre* (coll. de M*me* Grandin), avec des stances exquises de Théophile Gautier, M. Hébert, limitant de plus en plus le champ de ses recherches, pour y apporter un esprit d'analyse plus pénétrant et plus puissant, continuait, sur le plein air, le clair-obscur, la lumière dans les verdures, le rôle des figures dans leurs divers milieux, ses patientes et consciencieuses études.

Dans la haute paix de la grande Rome, alors encore silencieuse et vénérable, dans la solitude fraîche de son petit atelier, la Fontanella, sous les chênes verts de la Villa Médicis, M. Hébert reprit le cours tranquille de son rêve antique, quelque temps interrompu par les agitations et les séductions de la vie parisienne. C'est avec un charme de plus en plus grave et élevé, avec un souci

de plus en plus marqué de la perfection pittoresque, qu'il contemple alors les superbes modèles dont Rome et sa campagne ne lui sont point avares. Tantôt il nous montre simplement, mais avec un sens rare et profond de leur beauté fière ou douce, ces blanchisseuses et ces couturières ; tantôt, à l'exemple de Raphaël et de Sebastien del Piombo, il les transforme, sans effort, en effort, en Vierges ou en Muses. *La Pastorella* (coll. de M^me Charles Laurent), *La Zingara* (coll. de M^me Grandin), *La Lavandara* (coll. de M^me de Franqueville), *Le Matin et le Soir de la vie* (coll. Mellor, à Londres), *La Muse populaire italienne* (coll. de M^me Grandin), datent de cette période. Lorsqu'elles parurent aux Salons, ceux qui suivaient, avec attention, son développement, remarquèrent que le séjour de Rome avait fortifié le peintre à la mode, que ses figures devenaient plus fermes et plus réelles, et

que, notamment, « la petite lavandière, avec ses beaux bras rougis par l'eau, sa mine éveillée d'oisillon sur la branche, était très saine et très vivante, presque gaie ».

Le même charme, fin et distingué, se retrouve dans les portraits exécutés à cette époque, par exemple ceux de la *Marquise de Javalquinto (Duchesse d'Ossuna)*, de la *Princesse de Wittgenstein*, de la *Princesse Christine Bonaparte*. Cette dernière toile, où la jeune femme est représentée en robe blanche d'étoffe légère, dans un jardin, de grandeur naturelle, jusqu'aux genoux, a disparu des Tuileries en septembre 1870.

Le coup de foudre de 1870 fut, pour M. Hébert, la fin du rêve. Lorsque la guerre éclata, le directeur de l'Académie de France, convalescent et en congé, se trouvait dans sa propriété paternelle, à la Tronche, près de Grenoble. A la nouvelle de nos désastres, en apprenant la marche des Italiens sur Rome,

il écrivit d'abord au général Cadorna pour le prier de prendre sous sa protection la Villa Médicis. La réponse fut noble autant que la demande avait été digne. Quelques jours après, le directeur, rassemblant ses ressources, était rentré à Rome, au milieu de ses pensionnaires, dont les communications avec Paris assiégé étaient, pour longtemps encore, interrompues. En quittant son village, il avait fait vœu, s'il y revenait, d'offrir un tableau à la Vierge : il exécuta cette promesse en 1873, à l'expiration de son directorat, et suspendit dans l'église de la Tronche le tableau devenu populaire de *La Vierge de la Délivrance*.

La mélancolie songeuse et compatissante, naturelle au peintre, s'était, comme chez tant d'autres, sous le coup de ces malheurs imprévus et rapides, tournée en une tristesse plus grave dont ses œuvres, pendant longtemps, allaient porter l'empreinte. L'abatte-

ment, en face des souffrances du pays, parut même un instant si profond chez lui, qu'on put craindre un ralentissement de son activité. C'est durant cette crise qu'un directeur des Beaux-Arts, dont le trop court passage aux affaires a cependant laissé, chez nous, des traces fécondes et ineffaçables, le marquis de Chennevières, le vint reprendre par la main, comme il avait déjà fait pour quelques-uns de ses confrères, et, lui montrant l'abside du Panthéon (église Sainte-Geneviève), lui dit : « C'est là qu'il faut plaindre, consoler, relever, glorifier la Patrie, en face de toutes ses gloires ! » En même temps il lui racontait que, désireux de faire revivre en France l'art monumental et décoratif, l'art de la mosaïque, il venait d'appeler d'Italie des maîtres-mosaïstes, pour y fonder, à Sèvres, une école semblable à celle que Napoléon avait établie aux Cordeliers, que la Restauration y avait maintenue, et qui avait été sup-

primée, sous prétexte d'économies, par le gouvernement de Juillet. Il faisait donc appel à tous les souvenirs juvéniles de l'artiste, à tous ses enthousiasmes byzantins de Ravenne et de Rome, il le suppliait de montrer, par un exemple typique, quel rôle grave et magnifique la mosaïque peut, et peut seule, jouer dans l'ensemble d'une décoration monumentale.

M. Hébert, très ému, accepta, non sans hésitation, cette offre qui répondait, d'ailleurs, si bien à ses ambitions intimes. Il retourna en Italie, il courut de nouveau à Venise, à Ravenne, à Rome, à Palerme. « Tous les artistes, a dit depuis M. de Chennevières, ont été émerveillés, à son retour, de la moisson d'aquarelles admirables recueillies par lui, et dans lesquelles par avance se devinait l'œuvre à éclore. L'esquisse, en effet, sortit aussitôt et tout naturellement du germe; qui l'a vue, dans l'atelier du peintre, en son

caractère raide et sauvage, et qui a vu plus tard la composition exécutée au tiers de la proportion réelle, et enfin les cartons des colossales figures destinées à servir de modèles aux mosaïstes, a pu présager l'impression de grandeur inconcevable que l'aspect de cette abside produisait dès l'entrée sur le visiteur du monument. » L'abside du Panthéon fut découverte en février 1884. L'artiste avait consacré huit ans à cette œuvre virile et émue. Nous pouvons chaque jour en admirer, avec la simple et grande ordonnance, la dignité du style tour à tour si imposante, si affable et si fière, dans les trois figures debout, les figures protectrices, celle du Christ qui commande, de la Vierge qui implore, de la France qui attend, en même temps que la douceur si résolue de l'expression dans les deux figures agenouillées intercédant pour la France, sainte Geneviève et Jeanne. Dans ce groupe majestueux, les

dispositions et l'harmonie rappellent seules la tradition byzantine, le sentiment et le caractère sont bien français.

En 1886, M. Hébert retourna, pour la seconde fois, comme directeur, à la Villa Médicis. Ses fonctions ont expiré en 1891. Néanmoins, il n'a pu, depuis cette époque, se résoudre à s'éloigner, ni longtemps, ni pour toujours, des lieux sacrés où son imagination d'artiste avait goûté en paix ses plus grandes joies. C'est donc entre Rome et Paris qu'il continue à partager sa vie, Romain de la Renaissance par la gravité profonde de la sensibilité plastique et pittoresque, Parisien du xixe siècle par le goût raffiné des élégances aimables et des délicatesses sentimentales. Depuis trente ans, d'ailleurs, il n'a cessé, dans d'innombrables tableaux de chevalet, de développer, avec un scrupule toujours croissant d'exécution, ce double aspect de son talent distingué et complexe.

On peut classer ces peintures en trois groupes : les Vierges, les Figures d'étude ou d'expression, les Portraits. La *Vierge de la Délivrance* (1873), avec ses grands yeux d'Orient humides et battus, présentant un *bambino* gracieux, gentiment frisotté, à l'air délicat et pensif, est restée le prototype dont l'artiste ne s'est guère écarté. On reconnaît de suite, à ces traits persistants, une Madone de M. Hébert. Ne reconnaît-on pas de même, à des traits non moins persistants, une madone de Filippo Lippi, de Giovanni Bellini ou de Raphaël ? C'est une des plus fortes niaiseries de la badauderie contemporaine, de reprocher à un artiste l'apparente uniformité que donne à ses œuvres la constance même de sa puissance imaginative et sa persistance à poursuivre la perfection en s'exerçant fréquemment sur le même objet. En revenant tant de fois sur ce sujet éternellement humain de la Madone, du groupe sanc-

tifié et divinisé de la mère avec l'enfant, M. Hébert ne l'a jamais repris sans y ajouter quelque chose de nouveau, de plus délicat et de plus subtil, soit dans la disposition et le geste des figures, soit dans le caractère des expressions, soit dans le mouvement et la signification de l'arrangement lumineux. C'est ainsi que *La Vierge de Léon XIII*, toute droite et majestueuse dans son manteau sombre, présente un enfant plus robuste et plus candide, avec une dignité plus solennelle, et qui convient au Vatican. Au contraire, l'une des dernières en date, destinée sans doute à quelque oratoire moins sévère, *La Vierge au jardin*, mince, élégante et souple, et coquettement parée d'une écharpe claire, applaudit gentiment, de ses mains effilées, à l'aubade que lui donnent, sous les verdures fleuries, cinq angelots, frisés et mignons, faisant résonner gaiement violon et harpe, mandoline, flûte et clarinette. La

première fois, l'artiste a travaillé sous l'œil
grave des grands Italiens ; la seconde fois, il
s'est rencontré avec maître Stephan Lochner,
de Cologne, ou l'un de ses élèves, qui avait
déjà, au xv° siècle, compris la même scène
avec cette mignardise colonaise qui dérive
peut-être elle-même de la mignardise sien-
noise ; car en tout temps il y a eu, parmi les
pieux amateurs et les artistes religieux, des
âmes tendres autant que des âmes austères,
qui ont goûté, dans l'Évangile, la tendresse
de ses légendes plus que la hauteur de sa
morale. Fra Angelico et Corrège, voire même
Guido Reni et Carlo Dolci, auront toujours
de plus nombreux admirateurs et admira-
trices que Mantegna et Michel-Ange. *La
Vierge au baiser* (coll. de la marquise de
Carcano), *La Vierge au chasseur* (Salon de
1897. Coll. Engel, à Mulhouse), *Le Sommeil
de l'Enfant Jésus* (Salon de 1895, Médaille
d'honneur. Coll. de M^me Grandin), dans des

sentiments très divers, prouvent également la sensibilité du poète et la virtuosité de l'artiste. On doit citer encore, dans cet ordre de conceptions, la *Sainte Agnès* (coll. du baron Sellière), élégante et souple, portant, avec une aisance patricienne, son ajustement de fantaisie ; cela ne rappelle en rien, sans doute, ni la noble Vierge byzantine, dans son abside d'or, de l'église romaine hors de Porta Pia, somptueusement costumée, elle aussi, mais d'un type si chaste et si grave, ni la riante et douce bergère d'Andrea del Sarto au dôme de Pise ; c'est, à vrai dire, une Agnès moderne, une Agnés de Paris, du meilleur monde, cultivée et distinguée ; mais là encore les délicatesses du rendu et le charme de l'apparence ont sauvé la situation, et ne laissent la force de se plaindre ni au chrétien austère, ni à l'historien scrupuleux.

A notre gré, c'est dans les figures d'expres-

sion ou les figures d'étude, que ce dilettantisme savoureux se développe le plus à l'aise et donne, presque toujours, à l'esprit comme aux yeux, une satisfaction sans mélange. Il n'est point d'amateur qui ait oublié ces figures symboliques, si noblement attristées, de la *Muse des bois* (Salon de 1877), des *Héros sans gloire* (coll. de Mᵐᵉ Grandin), d'*Ophélie* (coll. de Mᵐᵉ Grandin), de *La Mélodie irlandaise*, de *Warum* (coll. de Mᵐᵉ Hollander), non plus que ces belles filles, si réelles et si poétiques, jardinières ou lavandières, transfigurées par la vision passionnée de l'artiste. « Comment, disions-nous à propos de la *Lavandara* de 1894 (coll. de Mᵐᵉ Grandin), comment expliquer à des gens qui n'auraient pas le goût et l'habitude des analyses lumineuses, tout le charme pénétrant et durable que le peintre a su fixer dans cette figure, presque insignifiante et banale, par le seul jeu délicat et sûr des

teintes et des demi-teintes, des pénombres et des ombres ? Les tons rosés et hâlés du visage et des bras, les tons grisâtres de la chemise, le noir profond du corset et le jaune vif des rubans, le lilas éteint du tablier, les verdissements, plus ou moins calmés, du feuillage piqué çà et là de pointes de lumière, composent une symphonie en mineur, d'un rythme doux et lent, avec des surprises délicates d'accords si finement nuancés qu'on n'en saisit bien toutes les exquises subtilités qu'à la seconde ou troisième contemplation. »

Un grand nombre de portraits de M. Hébert présentent les mêmes qualités que ces figures d'études. Les plus intéressants sont peut-être ceux qu'il peignit à Paris, de 1873 à 1885, dans l'intervalle de ses deux directorats, *M*me *Hochon*, *M*me *Jules Ferry*, *M*lle *Trélat*, *M*me *Benardaki*, *M*me *Albert Perquer*, *M*me *Hollander*, *M*me *Laurent*, etc., auxquels

il faut joindre celui du *Général de Miribel*
(1889). Nous avons tous, d'ailleurs, présente
à l'esprit, dans ce genre, sa dernière œuvre,
qui est son chef-d'œuvre, le *Portrait de
M^me Hébert*, sur un fond de verdure, tenant
dans ses mains un petit chien (Salon de 1897).
L'école moderne ne compte pas beaucoup
de morceaux qui, pour la sûreté du rendu,
la justesse de l'harmonie, la délicatesse des
jeux de lumière et d'ombre, la fermeté, la
franchise et la grâce de l'expression, pour-
raient se placer, avec autant de confiance,
auprès des plus beaux portraits d'autrefois.

Il va sans dire qu'un art de cet ordre, si
réfléchi et si raffiné, ne s'adresse pas à n'im-
porte qui. Les tableaux de M. Hébert, discrets
et peu bruyants, passeraient souvent ina-
perçus dans l'horrible pêle-mêle de nos expo-
sitions tumultueuses, si quelques artistes
clairvoyants et fidèles ne les signalaient à
l'attention légère du public. En revanche, le

peintre compte, çà et là, un grand nombre d'admirateurs et d'admiratrices convaincus, qui collectionnent, pour l'avenir, ses œuvres précieuses, avec une touchante ferveur. Dans l'intimité des salons assoupis et des ateliers silencieux, ces peintures, longuement et patiemment caressées, reprennent toute leur valeur et exercent toute leur lente séduction. Il n'en est presque aucune qui, par l'unité savante de ses harmonies, ne mérite cet éloge que Fromentin, en 1875, exprimant la pensée du milieu dans lequel travaillait M. Hébert, regrettait de ne pouvoir accorder à toute la peinture française contemporaine, comme il l'adressait à la vieille peinture hollandaise : « C'est une peinture qui se fait avec application, avec ordre ; qui dénote une main posée, le travail assis ; qui suppose un parfait recueillement, et qui l'inspire à ceux qui l'étudient. L'esprit s'est replié pour la concevoir, l'esprit se replie pour la com-

prendre... Aucune peinture ne donne une idée plus nette de cette triple et silencieuse opération : sentir, réfléchir et exprimer. Aucune, également, n'est plus condensée, parce qu'aucune ne renferme plus de choses en aussi peu d'espace ». Cette façon de comprendre l'art du peintre, qui, avant d'être celle de Rembrandt, avait été celle de Léonard et de Corrège, répugne, nous le savons de reste, aux habitudes expéditives de notre temps. Nous savons, en revanche, et nous savons avec certitude, que la gloire ne s'attache ni aux dimensions des œuvres, ni à leurs apparences de nouveauté ou d'étrangeté, mais à leur valeur intime et constante de technique et d'expression. Il est donc bien possible que, dans les musées de l'avenir, une petite toile de M. Hébert, comme une petite toile de MM. Gustave Moreau ou Henner, parle plus haut en l'honneur de l'école française, que telle ou telle composition

gigantesque dont l'éclat superficiel et la fraîcheur trompeuse n'auront qu'à peine survécu au printemps qui les vit éclore, et à la mode qui les admira.

1897.

DOCUMENT

Exposition Universelle de 1889 à Paris.

BEAUX-ARTS

Exposition centennale de l'art français

I

Peinture.

AMAURY-DUVAL (Eugène-Emmanuel), né à Paris le 16 avril 1808, mort à Paris en 1885.
 1. — Portrait de M. Amaury-Duval père, membre de l'Institut. (App. à M. Froment. — S. 1838.)

ANTIGNA (Jean-Pierre-Alexandre), né à Orléans le 17 mars 1817, mort à Paris en 1878.
 2. — Scène d'incendie.
 (Musée d'Orléans. — S. 1851.)

BACHELIER (Jean-Jacques), né à Paris en 1724, mort à Paris le 14 avril 1806.
 3. — Chat angora guettant un oiseau.
 (App. à M. Clapisson.)

BALLEROY (Albert DE), né à Igé (Orne) le 15 août 1828, mort en 1873.
 4. — Portrait de M. le baron d'Ivry.
 (App. à M^{me} la comtesse de Balleroy.)
 5. — Une chasse au sanglier, en Espagne.
 (S. 1864.)

BARGUE (Charles), né à Paris.
 6. — La Sentinelle turque. (App. à M. Donatis.)

BASTIEN-LEPAGE (Jules), né à Damvillers (Meuse) le 1er novembre 1848, mort à Paris le 9 décembre 1884.
 7. — « Portrait de mon grand-père ».
 (App. à M. E. Bastien-Lepage. — S. 1874.)
 8. — L'Annonciation aux bergers (second prix de Rome au concours de 1875).
 (App. à Mme Bashkirtseff. — S. 1875.)
 9. — La Communiante.
 (App. à M. Van Cutsen. — S. 1875.)
 10. — « Mes Parents ».
 (App. à M. E. Bastien-Lepage. — S. 1877.)
 11. — Les Foins.
 (Musée du Luxembourg. — S. 1878.)
 12. — Portrait de M. E. Bastien-Lepage.
 (App. à M. E. Bastien-Lepage. — S. 1879.)
 13. — Portrait de Mme Juliette Drouet.
 (App. à Mme Pereire. — S. 1878.)
 14. — Portrait de M. André Theuriet.
 (App. à M. A. Theuriet. — S. 1878.)
 15. — Portrait de Mme Sarah Bernhardt.
 (App. à M. Blumenthal. — S. 1879.)
 16. — Portrait de S. A. R. le Prince de Galles.
 (App. à M. E. Bastien-Lepage. — S. 1879.)
 17. — Première recherche pour le portrait de S. A. R. le Prince de Galles.
 (App. à Mme la baronne N. de Rothschild.)
 18. — Jeanne d'Arc écoutant les voix.
 (App. à M. Davis. — S. 1880.)
 19. Portrait de M. Albert Wolff.
 (App. à M. Albert Wolff. — S. 1881.)
 20. — Les Ramasseuses de pommes de terre.
 (App. à M. E. Bastien-Lepage. — S. 1879.)
 21. — Le Petit Ramoneur.
 (App. à M. E. Bastien-Lepage. — S. 1883.)
 22. — Chambre mortuaire de Gambetta.
 (App. à M. E. Antonin Proust. — S. 1883.)
 23. — La Forge. (App. à M. Lütz. — S. 1884.)
 24. — Les Blés mûrs.
 (App. à Mme Mac Kay. — E. N. 1883.)
 25. — Portrait de Mme X.... (App. à M. Klotz.)

BAUDRY (Paul-Jacques), né à la Roche-sur-Yon le 7 novembre 1828, mort à Paris le 17 janvier 1886.
 26. — Portrait de M. le baron Jard-Panvillier; — Rome, 1855.
 (App à M. le baron Jard-Panvillier. — S. 1859.)
 27. — Le Petit Saint Jean.
 (App. à M^{me} la baronne Gustave de Rothschild.) — S. 1861).
 28. — La Vague et la Perle.
 (App. à M. Stewart. — S. 1863.)
 29. — Portrait du général Cousin-Montauban, comte de Palikao.
 (App. au général comte de Palikao. — S. 1877.)
 30. — Parisiana. (App. à M. Stewart. — S. 1880.)
 31. — Portrait de « Cri cri ».
 (App. à M^{me} Paul Baudry. — S. 1881.)
 32. — Portrait de M. Henri Schneider.
 (App. à M. Henri Schneider. — S. 1884.)
 33. — Portrait de M^{me} Louis Stern.
 (App. à M. Louis Stern. — S. 1884.)
 34. — Portrait de Mlle Juliette Dreyfus.
 (App. à M. Gustave Dreyfus. — S. 1885.)
 35. — Portrait de Paul Jurjewicz.
 (App. à M^{me} Rodocanachi. — S. 1885.)
 36. — Portrait de M^{me} B... (App. à M. B....)

BEAUMONT (Charles-Edouard DE), né à Lannion vers 1821, mort à Paris en 1888.
 37. — La Dernière Chanson.
 (App. à M. Alexandre Dumas.)

BELLANGÉ (Hippolyte), né à Paris le 16 février 1800, mort le 10 avril 1866.
 38. — Combat d'Anderlecht; — 13 novembre 1792.
 (Musée de Versailles. — S. 1835.)
 39. — « La Garde meurt... »; — 18 juin 1815.
 (App. à M. Eug. Bellangé. — S. 1866.)
 40. — Charge de cavalerie fournie par le général Kellermann, à la bataille de Marengo; — 14 juin 1800.
 (Musée de Rouen. — S. 1847.)

BELLY (Léon), né à Saint-Omer le 10 mars 1827, mort en 1877.
 41. — Fête religieuse au Caire.
 (App. à M^{me} Belly. — S. 1869.)

42. — La Pêche des dorades (Calvados).
(App. à M^me Belly.)
43. — Femmes fellahs au bord du Nil.
(App. à M^me Belly.)
44. — Mare et palmiers; — Dgiseh.
(App. à M^me Belly. — E. U. 1878.)
45. — Troupeau dans une lande.
(App. à M^me Belly.)

BENOUVILLE (François-Léon), né à Paris le 30 mars 1821, mort à Paris le 16 février 1859.
46. — Jeanne d'Arc écoutant les voix.
(Musée de Reims. — S. 1859.)

BÉRAUD (Jean), né à Saint-Pétersbourg (de parents français) le 31 décembre 1849. — ✹.
47. — Le Retour de l'enterrement.
(App. à M. Charles Ferry. — S. 1876.)

BERCHÈRE (Narcisse), né à Etampes (Seine-et-Oise) en 1819. — ✹.
48. — Les Plaines du Delta. (App. à l'Etat.)

BERNE-BELLECOUR (Etienne), né à Boulogne-sur-Mer le 29 juillet 1838. — ✹.
49. — Le Coup de canon.
(App. à M^me Watel. — S. 1872.)

BERNIER (Camille), né à Colmar. — ✹.
50. — D'Anndour-Bannalec (Finistère).
(Musée d'Angers. — S. 1873.)

BERTRAND (James), né à Lyon en 1823, mort à Paris le 27 septembre 1887.
51. — Mignon. (S. 1887.)
52. — Sainte Cécile. (S. 1887.)
53. — Tentation.

BIARD (Auguste-François), né à Lyon le 3 octobre 1798, mort en 1882.
54. — Le roi Louis-Philippe, au milieu de la garde nationale, sur la place du Carrousel, dans la nuit du 5 juin 1832.
(Musée de Versailles. — S. 1837.)

EXPOSITION CENTENNALE DE L'ART FRANÇAIS

BLANC (Joseph), né à Celles (Isère) en 1846. — ✻.
 55. — Roger et Angélique.
 (App. à M. Antonin Proust.)

BOILLY (Léopold), né à la Bassée le 5 juillet 1761, mort à Paris en 1845.
 56. — Le Général La Fayette, 1788-1789.
 (App. à M. le colonel Connolly.)
 57. — Portrait de Lucile Desmoulins.
 (App. à M^{me} la baronne Nathaniel de Rothschild.)
 58. — Portrait de femme.
 (App. à M. le Dr Piogey.)
 59. — Portrait de femme en robe grise.
 (App. à M. le Dr Piogey.)
 60. — Trois des enfants de l'artiste jouant « au soldat ». (App. à M^{me} Boilly. — S. 1804.)
 61. — Houdon dans son atelier.
 (Musée de Cherbourg. — S. 1804.)
 62. — La Prison des Madelonnettes.
 (App. à M. Gillet.)
 63. — Les Marionnettes au Jardin Turc.
 (App. à M^{me} Devaux. — S. 1812.)
 64. — Le Petit Marchand de journaux.
 (App. à M. Groult.)
 65. — Un Coin du café Foy.
 (App. à M. Lutz. — 1824.)
 66. — Les Petits Savoyards.
 (App. à M. Lutz. — S. 1824.)
 67. — L'Effroi. d°
 68. — La Main chaude.
 (App. à M. Lutz. — S. 1824.)

BONHEUR (M^{lle} Rosa), née à Bordeaux en 1822. — ✻.
 69. — Le Labourage nivernais.
 (Musée du Luxembourg. — S. 1847).

BONNAT (Léon), membre de l'Institut, né à Bayonne le 20 juin 1833. — C. ✻
 70. — Pèlerins aux pieds de la statue de saint Pierre, dans l'église Saint-Pierre, à Rome.
 (App. à M. Raimbeaux. — S. 1864.)
 71. — Saint Vincent de Paul prenant la place d'un galérien.
(Eglise Saint-Nicolas-des-Champs, à Paris. — S. 1866.)

20.

72. — Paysans napolitains devant le palais Farnèse.
(App. à M. Stewart. — S. 1866.)
73. — Le Christ.
(Palais de Justice de Paris, salle de la Cour d'assises. — S. 1874.)
74. — Portrait de Mme F. B...
(App. à M. F. Bischoffsheim.)
75. — Portrait de Mlles D..., en turque.
(App. à M. G. Dreyfus.)
76. — Barbier turc. (S. 1873.)

Bonvin (François), né à Paris le 22 novembre 1817, mort à Saint-Germain-en-Laye le 18 décembre 1887.

77. — Les Sœurs de charité. (Musée de Niort.)
78. — L'Ecole des Frères.
(App. à M. Lutz. — M. 1874.)
79. — Religieuse. (App. à M. Tempelaere.)
80. — Religieuse faisant de la tapisserie.
(App. à M. Chéramy.)
81. — L'Alambic.
(App. à M. Tabourier. — S. 1875.)
82. — Alto et Partitions (1885).
(App. à M. Eug. Ducasse.)
83 — Les Moines au travail.
(App. à M. Lutz. — S. 1872.)
84. — Religieuse. (App. à M. H. Rouart.)
85. — Religieuses faisant des confitures.
(App. à M. Tempeleare.)
86. — Cuisinière prenant son café.
(App. à M. Bellino.)

Bouchot (François), né à Paris le 29 novembre 1800, mort à Paris le 9 février 1842.

87. — Le Dix-Huit Brumaire.
(Musée de Versailles. — S. 1840.)

Boudin (Eugène), né à Honfleur.

88. — Panorama d'Anvers en 1871 ; — vue prise de la Tête de Flandre.
89. — Les quais d'Anvers en 1871 avant l'établissement des docks. (App. à M. Ch. de Bériot.)
90. — Vue du port de Brest.
(App. à M. le comte de Douville-Maillefeu.)

BOUGUEREAU (William), membre de l'Institut, né à
la Rochelle le 30 novembre 1825. — C. ✽
 91. — Bacchante.
 (Musée de Bordeaux. — S. 1863.)
 92. — Portrait de M. A. Boucicaut. (E. U. 1878.)
 93. — Portrait de M^{me} A. Boucicaut. (S. 1876.)
 (App. aux Magasins du Bon Marché.)
 94. — La Jeunesse et l'Amour.
 (App. à M^{me} Aclocque. — S. 1877.)

BOULANGER (Clément), né à Paris en 1805, mort à
Magnésie (Asie-Mineure) le 28 septembre 1842.
 95. — La Procession de la Gargouille.
 (Musée de Toulouse. — S. 1837.)

BRASCASSAT (Jacques-Raymond), né à Bordeaux le
30 avril 1834, mort à Paris le 28 février 1867.
 96. — Fieschi. App. à M. Krafft.
 97. — Animaux au repos dans un pâturage.
 (App. à M. Krafft.)
 98. — Jeune Romaine. d°

BRETON (Jules), membre de l'Institut, né à Courrières
(Pas-de-Calais) le 1^{er} mai 1827. — O. ✽.
 99. — Plantation d'un calvaire.
 (Musée de Lille. — S. 1859.)
 100. — Les Sarcleuses.
 (App. à M. le comte Duchatel. — S. 1861.)
 101. — La Souchée. (App. à M. Jules Breton.)
 102. — Une Bretonne ; — Étude.
 (App. à M. Jules Breton.)
 103. — Etude pour « le Pardon ».
 (App. à M. Jules Breton.)

BRION (Gustave), né à Rothau (Vosges), le 24 octo-
bre 1824, mort en 1878.
 104. — Les Pèlerins de Sainte-Odile (Alsace).
 (Musée du Louvre. — S. 1863.)

BROWN (John-Levis), né à Bordeaux en 1829. — ✽.
 105. — Episode de la vie du maréchal de Conflans.
 (Musée de Tours. — S. 1861.)
 106. — Intérieur d'écurie. (App. à M^{me} Franck.)

Bruandet (Lazare), né à Paris le 3 juillet 1755, mort à Paris le 26 mars 1803.

 107. — Paysage. (App. à M. Gigoux.)
 108. — Paysage. (App. à M. Marquiset.)

Busson (Charles), né à Montoire (Loir-et-Cher). — O. ✺.

 109. — Après la pluie.
 (App. à M. le comte d'Osmoy. — S. 1875.)

Butin (Ulysse), né à Saint-Quentin en 1837, mort en 1883.

 110. — La Pêche. (App. à M. Ch. Ferry. — S. 1877.)

Cabanel (Alexandre), né à Montpellier le 28 novembre 1824, mort à Paris en 1889.

 111. — Portrait de Mme la duchesse de Luynes.
 112. — Portrait de M. Armand.
 113. — Portrait de Mme la duchesse de Vallombrosa.
 (App. à M. le duc de Vallombrosa.)

Cabat (Louis), membre de l'Institut, né à Paris en 1812. — O. ✺.

 114. — Le Jardin Beaujon.
 (App. à M. Barbedienne. — S. 1834.)
 115. — Le Buisson.
 (App. à Mme Cottier. — S. 1835.)

Cals (Adolphe-Félix), né à Paris en 1810, mort en 1881.

 116. — La Veillée.
 (App. à M. le comte Doria. — S. 1844.)
 117. — La Frileuse.
 (App. à M. H. Rouart. — S. 1860.)

Capet (Marie-Gabrielle), née à Lyon le 6 septembre 1761, morte à Paris le 1er novembre 1818.

 118. — Portrait de femme.
 (App. à M. le docteur Piogey.)

Carolus-Duran (Charles-Auguste-Emile), né à Lille. — O. ✺.

 119. — Portrait de Mme F...
 (Musée de Lille. — S. 1869).
 120. — Fin d'été.

CAZIN (Jean-Charles), né à Samers (Pas-de-Calais). — ❋.

 121. — Madeleine. (App. à M. H. Adam.)
 122. — La Fuite en Egypte.
 (App. à M. Lerolle. — S. 1877.)
 123. — Nativité. (App. à M. Cazin.)

CÉZANNE, né à Paris.

 124. — La Maison du pendu. (App. à M. Choquet.)

CHAMPMARTIN (Charles-Emile CALLANDE DE), né à Bourges le 2 mars 1797, mort à la Neuville en 1883.

 125. — Portrait de M^{me} de Mirbel.
 (Musée de Versailles.)
 126. — Portrait d'Eugène Delacroix.
 (App. à Moreau-Chaslon. — S. 1840).

CHABAL-DUSSURGEY (Pierre-Adrien), né à Charlieu (Loire). — ❋.

 127. — Le Printemps. (S. 1863.)

CHAPLIN (Charles), né aux Andelys (Eure) en 1825, de parents anglais, naturalisé Français. — O ❋.

 128. — Portrait de M^{me} la comtesse A. de la R...
 (App. à M^{me} la comtesse de la Rochefoucauld.)
 129. — Portrait de M^{me} la comtesse F...
 (App. à M. le baron Gérard.)

CHARLET (Nicolas-Toussaint), né à Paris le 20 décembre 1792, mort à Paris le 19 décembre 1845.

 130. — Episode de la retraite de Russie.
 (Musée de Lyon. — S. 1836.)
 131. — Général républicain passant au galop à la tête de ses troupes. (App. à M^{me} Moreau-Nélaton.)
 132. — Waterloo ; — marche de l'armée française après l'affaire des Quatre-Bras.
 (App. à M. Aug. Cain.)
 133. — Le Premier Coup de feu.
 (App. à M. Geoffroy Dechaume.)

Chassériau (Théodore), né à Sainte-Barbe-de-Samana (Amérique espagnole), de parents français, le 20 septembre 1819, mort à Paris le 8 octobre 1856.

 134. — Défense des Gaules par Vercingétorix.
 (Musée de Clermont-Ferrand. — S. 1855.)
 135. — Cavaliers arabes enlevant leurs morts après une affaire contre des spahis.
 (App. à Mme I. Pereire. — S. 1850.)

Chenavard (Paul), né à Lyon. — O. ✻.

 136. — Séance de nuit de la Convention nationale ; — 20 janvier 1793. (Musée de Lyon.)

Chintreuil (Antoine), né à Pont-de-Vaux (Ain) le 15 mai 1816, mort à Septeuil (Seine-et-Oise) le 13 août 1873.

 137. — Paysage. (App. à Mme Charras.)
 138. — La Pluie.
 (App. à M. Grimaldi. — S. 1868.)
 139. — Effet du soleil à travers le brouillard.
 (App. à Mme Esnault-Pelletrie.)
 140. — La Mer au soleil couchant.
 (App. à M. A. Desbrochers.)

Cogniet (Léon), né à Paris le 29 août 1794, mort le 20 novembre 1880.

 141. — La Garde nationale de Paris part pour l'armée ; — septembre 1792.
 (Musée de Versailles. — S. 1836.)
 142. — Le Tintoret peignant sa fille morte.
 (Musée de Bordeaux. — S. 1843.)
 143. — Saint-Etienne portant des secours à une famille pauvre.
 (Eglise Saint-Nicolas-des-Champs. — S. 1827.)
 144. — Portrait de Mme veuve Clicquot, née Ponsardin.
 (App. à M. le comte Verlé. — S. 1861.)

Colin (Gustave-Henri), né à Arras.

 145. — La Sortie de l'église à Ciboure.
 (App. à M. Mignon.)
 146. — La Chasse de Diane. d°

147. — Le Chemin montant de Bordagani.
(App. à M. H. Rouart.)

Corot (Jean-Baptiste-Camille), né à Paris le 20 juillet 1796, **mort à Paris le 22 février 1875.**

148. — Etude de chênes à Fontainebleau (1830.)
(App. à M. Français.)
149. — La Femme à la perle.
(App. à M. Dollfus.)
150. — Joueuse de mandoline.
(App. à M. Bernheim jeune.)
151. — Paysage ; — le bac. (App. à M. Otlet.)
152. — Paysage ; — gardeuse de vaches.
(App. à M. Otlet.)
153. — Ronde de nymphes.
(App. à M. Barbedienne.)
154. — Paysage ; — vue de Mantes.
(App. à M. Warnier.)
155. — Vue du port de la Rochelle.
(App. à M. Rohaut. — S. 1852.)
156. — Vue du pont et du château Saint-Ange.
(App. à M. Tillot.)
157. — Intérieur de cuisine à Mantes ; — étude.
(App. à M. Chéramy.)
158. — Terrasse du palais Doria à Gênes ; — étude.
(App. à M. Chéramy.)
158 *bis*. — Femme à la serpe
(App. à M. Cheramy.)
159. — Jeune fille en promenade.
(App. à M. Lutz.)
160. — Ile San-Bartolomeo.
(App. à M. H. Rouart.)
161. — La Pastorale. (App. à M. Forbes-White.)
162. — Chemin creux avec un cavalier.
(App. à M. Barbedienne.)
163. — L'Atelier. (App. à M. Bernheim.)
164. — La Charrette. (App. à M. Tavernier.)
165. — Chemin montant. (App. à M. Otlet.)
166. — Genzano, près du lac Nemi.
(App. à M. Chéramy.)
167. — Le Concert, 1857.
(App. à M. Jules Dupré.)
168. — Paysage avec figures, 1871.
(App. à M. Bellino.)

169. — La Sablière. (App. à M. Jules Ferry.)
170. — Plage au Tréport.
(App. à M. le comte Doria.)
171. — Ville et Lac de Côme.
(App. à M. le comte Doria.)
172. — Eurydice blessée.
(App. à M. le comte Doria.)
173. — La Forêt de Fontainebleau.
(App. à M. Binant. — S. 1833.)
174. — Le Bain de Diane.
(Musée de Bordeaux. — S. 1846.)
175. — Femme assise. (App. à M. Rouart.)
176. — Le Passage du gué. (App. à M. H. Vever.)
177. — L'Etang. (App. à M. Van den Eynde.)
178. — La Toilette.
(E. U. 1867. — App. à M. V. Desfossés.)
179. — Paysage. (App. à Mme Charras.)
180. — Le Lac ; — Italie. (App. à M. Warnier.)
181. — Le Lac de Garde. (App. à M. Lutz.)
182. — Paysage d'Artois. (App. à M. Tabourier.)
183. — Le Matin. (App. à M. Crabbe.)
184. — Le Soir. d°
185. — Danse de Nymphes.
(App. à M. Otlet. — S. 1861.)
186. — Nymphes et Faunes.
(App. à M. Otlet. — S. 1869.)
187. — Les Baigneuses. (App. à M. Otlet.)
188. — Vue du Colisée. (App. à M. le comte Doria.)
189. — Vue de Naples ; — femme assise.
(App. à M. H. Rouart.)
190. — Biblis. (App. à M. Otlet.)
191. — Femme en rouge, jouant de la guitare.
(App. à M. V. Desfossés.)

Cot (Pierre-Auguste), né à Bédarieux (Hérault) le 17 février 1838, mort à Paris en août 1883.

192. — Portrait de Mme Vaucorbeil.
(App. à Mme Vaucorbeil. — S. 1883).
193. — Portrait d'enfant (1881.)
194. — Portrait de Mme B... (1883.)
195. — Portrait (1879.)
196. — Jeune fille en bleu (1882.)
197. — Portrait de N... (1881.)
198. — Portrait de Mme *** (1881.)

Couder (Louis-Charles-Auguste), né à Paris le 1^{er} avril 1793, mort en février 1879.

 199. — Bataille de Lawfeld; — 2 juillet 1847.
 (Musée de Versailles. — S. 1836).

Courbet (Gustave), né à Ornans (Doubs) le 10 juin 1819, mort en Suisse en décembre 1877.

 200. — La Fileuse endormie.
 (Musée de Montpellier. — S. 1853).
 201. — Les Casseurs de pierres.
 (App. à M. Binant. — S. 1851).
 202. — Remise de chevreuils au ruisseau de Plaisirs-Fontaines (Doubs). (S. 1866).
 203. — Le Château d'Ornans.
 (App. à M. Pierre Duché. — (S. 1855).
 204. — Portrait de Berlioz.
 (App. à M. Hecht. — S. 1851).
 205. — La Vague (1870). (App. à M. Ollet).
 206. — Marée montante. (App. à M. Lutz).
 207. — Les Demoiselles des bords de la Seine.
 (App. à M. Etienne Baudry. — S. 1857).
 208. — Les Braconniers-Ornans (1867).
 (App. à M. Aug. Dreyfus).
 209. — Biche forcée sur la neige, 1867.
(App. à le comte de Douville-Maillefeu. — S. 1867).
 210. — La Femme au perroquet.
(App. à M. Jules Bordet, chez M. Haro. — S. 1866).
 211. — Le Réveil. (App. à M. Detrimont).

Couture (Thomas), né à Senlis (Oise) le 21 décembre 1815, mort à Senlis, le 31 mars 1879.

 212. — La soif de l'Or.
 (Musée de Toulouse. — S. 1844).
 213. — Les Romains de la décadence.
 (Musée du Louvre. — S. 1847).
 214. — Portrait du docteur Ricord.
 (App. à M. le docteur Ricord).

Curzon (Paul-Alfred de), né à Poitiers en 1820. — ✻.

 215. — Le Temple de Jupiter, près d'Athènes.
 (Musée de Compiègne. — S. 1876).
 216. — « Ecco fiori ! »
 (M. I. P. et B.A. — S. 1861).

DAUBIGNY (Charles-François), né à Paris le 15 février 1817, mort le 29 février 1878.
 217. — Ecluse dans la vallée d'Optevoz.
 (Musée de Rouen. — S. 1855).
 218. — Les Graves au bord de la mer, à Villerville.
 (Musée de Marseille. — S. 1859).
 219. — Bords de l'Oise.
 (Musée de Bordeaux. — S. 1859).
 220. — Bords de la Cure ; — Morvan.
 (App. à M. Young. — S. 1864).
 221. — Bords de l'Oise. (App. à M. Ames).
 222. — Marine. (App. à M. Donatis).
 223. — Solitude. (App. à M. Raimbeaux).
 224. — Bords de l'Oise.
 (App. à M. H. Vever. — S. 1861).
 225. — Paysage. (App. à M. Tavernier).
 226. — Marine. (App. à M. Van den Eynde).
 227. — Bords de l'Oise. (App. à M. V. Desfossés).

DAUBIGNY (Charles-Pierre *dit* Karl), né à Paris le 9 juin 1846, mort en 1886.
 228. — Les Environs de la ferme Saint-Siméon.
 (M. I. P. et B. A. — S. 1879).

DAUMIER (Honoré), né à Marseille le 26 février 1808, mort à Valmondois, le 11 février 1879.
 229. — L'Amateur d'estampes.
 (App. à M. le comte Doria).
 230. — Le Vagon de 3e classe.
 (App. à M. le comte Doria).
 231. — Le Liseur. (App. à M. H. Rouart).
 232. — Sancho et don Quichotte.
 (App. à M. Aubry).
 233. — Les Avocats. (App. à M. H. Rouart).

DAVID (Jacques-Louis), né à Paris le 30 août 1748, mort à Bruxelles le 29 décembre 1825.
 234. — Portrait de Lavoisier et de sa femme.
 (App. à M. Etienne de Chazelles).
 235. — Portrait de l'artiste.
 (App. à M. Victorien Joncières).
 236. — Portrait de Mme Récamier.
 (Musée du Louvre).
 237. — Sacre de l'empereur Napoléon Ier et couronne-

ment de l'impératrice Joséphine, dans l'église Notre-Dame-de-Paris (2 décembre 1804).
(Musée de Versailles. — S. 1808).
238. — Michel Gérard, membre de l'Assemblée Nationale, et sa famille. (Musée du Mans).
239. — Barrère (1790); — étude pour le « Serment du Jeu de Paume ». (Musée de Versailles).
240. — Jean Debry. (App. à M. Raimbeaux).
241. — Portrait d'une dame âgée.
(App. à M. le docteur Piogey).
242. — Portraits de M⁽ᵐᵉ⁾ Bataillard et de ses deux filles.
(App. à M⁽ᵐᵉ⁾ Girod).

Decamps (Alexandre-Gabriel), né à Paris le 3 mars 1803, mort à Fontainebleau le 22 août 1860.

243. — Bûcheronne portant un fagot.
(App. à M. Hollander).
244. — Une Cour de ferme. (App. à M. Blumenthal).
245. — Le Garde-Chasse. (App. à M. Boucheron).
246. — Job et ses amis. (App. à M. Van den Eynde).
247. — Samson combattant les Philistins.
(App. à M. Bischoffsheim).
248. — Berger italien et son chien dans une cuisine (1850). (App. à M. Herz).
249. — La Sortie de l'école turque.
(App. à M⁽ᵐᵉ⁾ Moreau-Nélaton).
249 bis. — La Pêche du thon.
(App. à Mme Denain).

Delacroix (Eugène), né à Charenton-Saint-Maurice (Seine) le 26 avril 1798, mort le 13 août 1863.

250. — Bataille de Taillebourg : — 21 juin 1242.
(Musée de Versailles. — S. 1837).
251. — Médée. (App. à M⁽ᵐᵉ⁾ Maurice Richard).
252. — Mirabeau répondant au marquis de Dreux-Brézé ; — esquisse.
(App. à M⁽ᵐᵉ⁾ Bouruet-Aubertot).
253. — Côtes du Maroc (1858). (App. à M. Fanien).
254. — Chasse au tigre. (App. à M. Prosper Crabbe).
255. — Lion dévorant un Arabe. (App. à M. Lutz).
256. — L'Aveugle ; — étude.
(App. à M. Bischoffsheim).
257. — Mort de Sardanapale ; — réduction du tableau exposé en 1844. (App. à M. Bellino).

258. — Le 28 juillet 1830; — la Liberté guidant le peuple. (Musée du Louvre. — S. 1831).
259. — La leçon d'Achille (1867).
(App. à M. Herz).
260. — Boissy d'Anglas à la Convention Nationale (1831).
(Musée de Bordeaux).
261. — Les Convulsionnaires de Tanger (1830).
(App. à M. Van den Eynde).
262. — La Fiancée d'Abydos. (App. à M. Hurel).
263. — Lady Macbeth.
(App. à Tabourier. — S. (1850).
264. — Hamlet : « Qu'est-ce donc ? Un Rat ? »
(App. à M. Chéramy).
265. — Guillaume de la Marck, surnommé le Sanglier des Ardennes, fait égorger l'évêque de Liège dans son château. (App. à M. Binant).
266. — Attila envahissant l'Italie ; — esquisse des peintures de la coupole de la Chambre des Députés.
(App. à M. Chéramy).
267. — Tigre assis. (App. à M. Bellino).
268. — Jésus endormi dans la barque pendant la tempête.
(App. à M. Barbedienne. — S. 1855).
269. — Le Roi Jean à la bataille de Poitiers ; — esquisse du tableau exposé en 1841.
(App. à M. Tabourier).
270. — Lelia devant le cadavre de son amant.
(App. à M. Hayem).

DELAROCHE (Hippolyte *dit* **Paul), né à Paris le 11 juillet 1797, mort à Paris le 4 novembre 1856.**

271. — Cromwell ouvrant le cercueil de Charles I^{er}.
(Musée de Nîmes).

DELAUNAY (Jules-Elie), membre de l'Institut, né à Nantes. — O. ✻.

272. — Portrait de M^{me} S...
(App. à M^{me} S... — E. U. S. 1878).
273. — Portrait de M^{me} D...
(App. à M. D... — S. 1866).
274. — Portrait de M. Guieux.
(App. à M^{me} Chessé).
275. — Trois portraits d'enfants.
(App. à M^{me} Chabrol).

276. — Portrait de M. B... (App. à M⁰⁰ B...).
277. — Ixion. (Musée de Nantes. — S. 1876).
278. — Mort du centaure Nessus.
 (Musée de Nantes. — S. 1870).
279. — David vainqueur.
 (Musée de Nantes. — S. 1874).
280. — Portrait de M^{lle} L... (App. à M^{lle} L...).

DEMARNE (Jean-Louis), né le 7 mars 1744, mort le 24 mars 1829.

281. — Goûter de faneurs dans une prairie.
 (Musée de Cherbourg. — S. 1814).

DEROY (Emile), né à Paris, mort vers 1848.

282. — Portrait de Baudelaire (1844).
 (App. à M. le D^r Piogey. — S. 1844).

DESBOUTIN (Marcellin-Gilbert), né à Cérilly (Allier).

283. — Portrait de Léon Leclaire.

DESGOFFE (Blaise), né à Paris. — ✻.

284. — Flambeau de cristal de roche, enrichi d'or, de perles et de rubis.
 (App. à M. le D^r R. Moutard-Martin.)

DESGOFFE (Alexandre), né à Paris, le 2 mars 1805, mort en 1882.

285. — Souvenir de la vallée de Montmorency.
 (App. à M. Joseph Flandrin).
286. — Les Gorges d'Apremont, forêt de Fontainebleau. (App. à M. Joseph Flandrin).

DETAILLE (Edouard-Jean-Baptiste), né à Paris. — O. ✻.

287. — Le Parlementaire.
 (App. à M. Jean de Kuijper).
288. — L'Alerte.
 (App. à M. le vicomte Artus de la Panouse).
289. — En Reconnaissance.
 (App. à M. le comte Daupias. — S. 1876).
290. — Le Régiment qui passe.
 (App. à la « Corcoran-Gallery » — S. 1875).

DEVÉRIA (Eugène-François-Marie-Joseph), né à Paris le 22 avril 1835, mort à Pau le 3 février 1865.

291. — La Naissance de Henri IV; — esquisse du ta-

bleau exposé au Salon de 1827, aujourd'hui au Louvre.
(Musée de Montpellier)
292. — Épisode du bal du Palais-Royal ; — esquisse.
(App. à M. H. Rouart).

DIAZ DE LA PENA (Narcisse-Virgile), né à Bordeaux le 21 août 1808, mort à Menton le 18 novembre 1876.

293. — Causerie d'amour. (App. à M^{me} Waltner).
294. — Le Matin dans la forêt de Fontainebleau.
(App. à M. Prosper Crabbe. — S. 1848).
295. — Chiens dans une forêt ; — 1-47.
(App. à M. Van den Eynde).
296. — L'Orage. (App. à M. Donatis).
297. — Route en forêt.
(App. à M^{me} la baronne Nathaniel de Rothschild).
298. — Nymphe et Amours. (App. à M. Bellino).
299. — Soleil couchant.
(App. à M. F. Bischoffsheim).
300. — Forêt de Fontainebleau. (App. à M. Bellino).
301. — Portrait de M^{me} Arsène Houssaye.
(App. à M. Arsène Houssaye).
302. — Le Parc aux bœufs. (App. à M. Boucheron).

DIDIER (Jules), né à Paris.

303. — Troupeau de bœufs romains.
(Musée de Valenciennes. — S. 1876).

DRÖLLING (Michel-Martin), né à Ober-Hergheim en 1752, mort à Paris le 16 avril 1827.

304. — Portrait de Baptiste aîné.
(App. à la Comédie-Française).
305. — Portrait de M. Belot. (Musée d'Orléans).
306. — Portrait de M^{me} Vincent.
(App. à M. G. Dubufe).

DUBOIS (Paul), membre de l'Institut, né à Nogent-sur-Seine. — C. ✱.

307. — Portrait de mes enfants. (S. 1876).
308. — Portrait de M^{me} A. D...
(App. à M. Auguste Dreyfus).
309. — Portrait de M^{me} C. J...
310. — Portrait de M^{lle} P. M... (S. 1877).

DUBUFE (Claude-Marie), né à Paris en 1790, mort à la Celle-St-Cloud le 23 avril 1864.

311. — Portrait de l'artiste. (App. à M. G. Dubufe).
312. — Portrait de M⁰ᵉ X***.
 (App. à M. G. Dubufe).
313. — Une famille en 1820. (App. à M. G. Dubufe).
314. — Portrait de M. Dubufe, maître de pension en 1829. (App. à M. G. Dubufe).
315. — Portrait de M⁰ᵉ Dubufe, femme du précédent.
 (App. à M. G. Dubufe).

DUBUFE (Edouard), né à Paris en 1819, mort en 1883.

316. — Portrait de M. Charles Gounod.
 (App. à M. Ch. Gounod).
317. — Portrait de M⁰ᵉ H. C...
318. — Portrait de Philippe Rousseau.
 (App. à M. G. Dubufe. — S. 1876).

DUEZ (Ernest-Ange), né à Paris. — ✻.

319. — Splendeur. (App. à M. ***. — S. 1874).
320. — Les Pivoines.
 (App. à M. A. Dreyfus. — S. 1876).

DUPRÉ (Jules), né à Nantes. — O. ✻.

321. — Mendiante. (App. à M. Scellier).
322. — Vue prise dans les pacages du Limousin.
 (App. à M. Bischoffsheim. — S. 1835).
323. — Environs de Southampton.
 (App. à M. J. Beer. — S. 1835).
324. — Coucher de soleil.
 (App. à M. Barbedienne).
325. — L'Ecurie. (App. à M. Feydeau).
326. — Les Landes. (App. à M. Herz).
327. — La Saulaie. (App. à M. Lutz).
328. — Marine.
 (App. à M. le baron H. de Rothschild).
329. — Allée d'arbres dans le parc de Stors.
 (App. à M⁰ᵉ Chevreux).
330. — Orage en mer. (App. à M. Scellier).
331. — Barques échouées ; — clair de lune.
 (App. à M. le général Hopkinson).
332. — Mare dans la forêt de Compiègne ; — soleil couchant.
 (App. à M⁰ᵉ la baronne N. de Rothschild).

Dutilleux (Henri-Joseph-Constant), né à Douai le 5 août 1807, mort le 21 octobre 1865.

 333. — Jeune garçon ; — torse nu.
 (App. à M. Robaut. — S. 1861).
 334. — Vue prise dans les dunes, près de Graveline.
 (App. à M. Chéramy. — S. 1861).

Ehrmann (François), né à Strasbourg. — ✱.

 335. — La Fontaine de Jouvence. (S. 1873).

Falguière (Alexandre), membre de l'Institut, né à Toulouse. — O. ✱.

 336. — Lutteurs. (App. à M. Pelpel. — S. 1875).

Fantin-Latour (Henri), né à Grenoble. — ✱.

 337. — Hommage à Delacroix.
 (App. à M. Fantin-Latour. — S. 1864).
 338. — Portrait de M. et Mme Edwin-Edwards.
 (App. à M. E. Edwards. — S. 1875).
 339. — Portrait de Manet.
 (App. à Mme Manet. — S. 1867).
 340. — La Lecture. (S. 1870).

Flandrin (Jean-Hippolyte), né à Lyon le 24 mars 1809, mort à Rome le 21 mars 1864.

 341. — Portrait de Mme de la H...-J...
 (App. à Mme de la Haye-Jousselin).
 342. — Le Dante aux Enfers ; — 1835.
 (Musée de Lyon).
 343. — Jésus-Christ bénissant les petits enfants.
 (Musée de Lisieux. — S. 1839).

Flandrin (J.-Paul), né à Lyon. — ✱.

 343 *bis*. — Souvenir du Bas-Briau (Musée de Bagnols).

Flers (Camille), né à Paris le 15 février 1802, mort à Aunet (Seine-et-Marne), le 27 juin 1868.

 344. — Bords de l'Allier. (App. à M. Sayvé).

Fragonard (Jean-Honoré), né à Grasse (Alpes-Maritimes) en 1732, mort à Paris le 22 août 1806.

 345. — Le Pacha. (App. à M. le Dr Charcot).

346. — Les Guignols.
(App. à M. Léopold Goldschmidt).
347. — Portrait de l'artiste. (App. à Mᵐᵉ Charras).

FRANÇAIS (François-Louis), né à Plombières. — O. ✱.
348. — Une Belle Journée d'hiver; — vallée de Munster.
(App. à M. Schlumberger. — S. 1857).
349. — Vue prise à Bougival.
(App. à M. Alfred Hartmann. — S. 1845).
350. — Un Bois sacré.
(Musée de Lille. — S. 1864).
351. — Les Nouvelles Fouilles à Pompéï.
(App. à M. Delahante. — S. 1865).

FRANÇAIS (François-Louis), et **MEISSONIER** (Jean-Louis Ernest).
352. — Le Grand Jet; — parc de Saint-Cloud.
(App. à Mᵐᵉ Cottier. — S. 1846).

FROMENTIN (Eugène), né à la Rochelle en décembre 1820, mort à Saint-Maurice, près la Rochelle, le 25 août 1876.
353. — Audience chez un Kalife.
(App. à M. Van den Eynde. — S. 1859).
354. — Les Arabes à l'abreuvoir.
(App. à M. Boucheron).
355. — Berger arabe. (App. à M. de Pierre Duché).
356. — Arabes chassant au faucon.
(Musée de Reims. — S. 1857).
357. — Famille arabe en voyage.
(App. à M. Jules Beer).
358. — Fantasia. (App. à M. Defoer. — S. 1869).

GAILLARD (Claude-Ferdinand), né à Paris le 7 janvier 1834, mort à Paris le 19 janvier 1887.
359. — L'Homme à la guitare. (App. à M. G.).
360. — Tête de jeune fille.
(App. à M�ˡˡᵉ ***. — S. 1865).
361. — Portrait de l'abbé Rogerson.
(App. à M. Judisse. — S. 1869).

GARBET (Félix-Emile), né vers 1800, mort vers 1845.
362. — La Foire de Saint-Germain.
(App. à M. le baron Gœthals. — S. 1837).

21.

GÉRARD (Mlle Marguerite), née à Grasse en 1762, morte en 1830.

 363. — Le Triomphe de Raton.
 (App. à M. Lenglart).

GÉRARD (baron François-Pascal-Simon), né à Rome le 4 mai 1770, mort à Paris le 11 janvier 1837.

 364. — Jean-Baptiste Isabey et sa fille (1796).
 (Musée de Versailles).
 365. — Le Comte et la comtesse de Frise avec leurs enfants (1804). (Musée de Versailles).
 366. — Lannes (Jean), duc de Montebello, maréchal de France (1810). (Musée de Versailles).
 367. — La duchesse de Bassano (1812).
 (Musée de Versailles).
 368. — Egerton (Francis-Henri), comte de Bridger-vater (1822). (Musée de Versailles).
 369. — La Maréchale Lannes et ses cinq enfants (1818).
 (Musée de Versailles).
 370. — Mme Récamier (1805).
 (Musée de Versailles).
 371. — La comtesse Zamoïska et ses deux enfants (1805).
 (Musée de Versailles).
 372. — Talleyrand-Périgord (Charles-Maurice duc de), prince de Bénévent (1807). (Musée de Versailles).
 373. — Mme Visconti (1810). (Musée de Versailles).
 374. — Portrait de Mme Récamier.
 (App. à la ville de Paris).
 375. — L'enseigne du « Cheval blanc ».
 (App. à M. Péronne).

GÉRICAULT (Jean-Louis-André-Théodore), né à Rouen le 26 septembre 1791, mort à Paris le 18 janvier 1824.

 376. — Portrait de l'artiste. (App. à M. Vollon).
 377. — Officier de chasseurs à cheval de la garde impériale chargeant ; — portrait de M. Dieudonné.
 (Musée du Louvre. — S. 1812 et 1814).
 378. — Tête du chasseur à cheval.
 (App. à M. Marquiset).
 379. — Une Charge d'artillerie.
 (App. à M. Prosper Crabbe).
 380. — Les Croupes. (App. à M. F. Bischoffsheim).

381. — Tête de dogue. (App. à M™ᵉ Cottier).
382. — Le Trompette. (App. à M. Lutz).
383. — Étude. (Musée de Montpellier).

Gervex (Henri), né à Paris en 1852. — ✻.
384. — La Communion à l'église de la Trinité.
(Musée de Dijon. — S. 1877).

Gigoux (Jean-François), né à Besançon. — O. ✻.
385. — Les derniers moments de Léonard de Vinci.
(Musée de Besançon. — S. 1835).
386. — Portrait du lieutenant général Joseph Dwernicki. (S. 1833).
387. — Le Forgeron.
(App. à M. Gigoux. — S. 1833).

Giraud (Pierre-François-Eugène), né à Paris le 9 août 1806, mort à Paris en 1887.
388. — Le Voyage en Espagne.
(App. à M. Alexandre Dumas).

Girodet (Anne-Louis de Roucy-Trioson), né en 1767, mort à Paris le 9 décembre 1824.
389. — Portrait de Benjamin Thomson, comte de Rumford. (App. à M. Etienne de Chazelles).
390. — Portrait de M. Bourgeon.
(App. à M^{lle} Marie Rothan).

Glaize (Pierre-Paul-Léon), né à Paris en 1842. — ✻.
391. — « Lucia l'Italienne. » (S. 1871).

Goeneutte (Norbert), né à Paris en 1854.
392. — L'Appel des balayeurs.
(App. à M. Jonas Bernard. — S. 1877).

Gosselin (Charles), né à Paris en 1833. — ✻.
393. — Forêt de l'Isle-Adam.
(App. à M. Gignoux. — S. 1877).

Granet (François-Marius), né à Aix (Bouches-du-Rhône) le 17 décembre 1775, mort à Aix le 21 novembre 1849.
394. — Chapelle dans un couvent. (Musée de Lyon).

Gros (Baron Antoine-Jean), né à Paris le 16 mars 1771, mort à Ville-d'Avray le 16 juin 1835.

395. — Portrait de l'auteur à vingt ans.
(Musée de Toulouse).
396. — Le Général comte Fournier-Sarlovèze.
(Musée de Versailles. — S. 1812).
397. — Le Général Bonaparte à cheval.
(App. à M. le comte du Taillis).
398. — Louis XVIII quitte le palais des Tuileries, dans la nuit du 20 mars 1815.
(Musée de Versailles. — S. 1817).
399. — Portrait du modèle Dubosc.
(App. à M. Hustin).
400. — Jeune femme et son enfant.
(App. à M. Foucart).

Greuze (Jean-Baptiste), né à Tournus le 21 août 1725, mort à Paris le 21 mars 1805.

401. — Portrait de Dumouriez.
(App. à M. Pradelle).

Guillaumet (Gustave-Achille), né à Paris le 26 mars 1840, mort à Paris, le 14 mars 1887.

402. — La Séguia, près de Biskra (Algérie).
(S. 1885).
403. — Les Fileuses de laine à Bou-Sâada (Algérie).
(App. à M. le baron Alphonse de Rothschild. — S. 1885).
404. — Intérieur arabe à Bou-Sâada. (S. 1887).
405. — Tisseuses kabyles.

Hamon (Jean-Louis), né à Plouha (Côtes-du-Nord) le 5 mai 1821, mort en 1874.

406. — Idylle : — « Ma sœur n'y est pas ».
(App. à M. Raimbeaux. — S. 1853).
407. — Les Muses à Pompéï.
(App. à M. Delahante. — S. 1866).

Hanoteau (Hector), né à Decize (Nièvre) en 1823. — ✻.

408. — Le Paradis des oies.
(Musée de Marseille. — S. 1864).

HARPIGNIES (Henri), né à Valenciennes en 1819. — O. ❋

 409. — Les Chênes du Château-Renard (Allier).
 (Musée d'Orléans. — S. 1875).
 410. — Vallée de l'Aumance.
 (Musée de Valenciennes. — S. 1874).
 411. — Effet d'automne. (Musée de Caen).

HÉBERT (Auguste-Antoine-Ernest), membre de l'Institut, né à Grenoble en 1817. — C. ❋.

 412. — Le Matin et le Soir de la vie.
 (App. à M. Mellor. — S. 1870).
 413. — La Vierge de la Délivrance.

HEILBUTH (Ferdinand), né à Hambourg en 1826, naturalisé Français. — O. ❋.

 414. — Promenade des cardinaux sur le Monte-Pincio, à Rome. (S. 1863).
 415. — Cardinal romain montant dans son carrosse, devant l'église de St-Jean de Latran (S. 1865).

HEIM (François-Joseph), né à Belfort le 15 janvier 1787, mort à Paris le 30 septembre 1865.

 416. — La Chambre des Députés présente au duc d'Orléans l'acte qui l'appelle au trône, et la Charte de 1830 (7 août 1830).
 (Musée de Versailles. — 1834).
 417. — La Chambre des Pairs présente au duc d'Orléans une déclaration semblable à celle de la Chambre des Députés (7 août 1830).
 (Musée de Versailles).
 418. — Andrieux faisant une lecture à la Comédie-Française. (Musée de Versailles. — S. 1847).

HEMNER (Jean-Jacques), membre de l'Institut, né à Bernwiller en 1829. — O. ❋.

 419. — Portrait de M. Joyan.
 (App. à M. Amédée Joyan. — S. 1863).
 420. — Biblis changée en source.
 (Musée de Dijon. — S. 1867).
 421. — Mme Karakéhia.
 (App. à Mme Karakéhia. — S. 1876).
 422. — Le général Chanzy.
 (App. à Mme Chanzy. — S. 1873).

HÉREAU (Jules), né à Paris en 1839, mort en juin 1879.
 423. — Une Batterie pendant le Siège.
 (App. M. Antonin Proust).

HERPIN (Léon), né à Granville le 12 octobre 1841, mort à Paris en octobre 1880.
 424. — Les Marais salants au Pouliguen.
 (App. à M. Louis Château. — S. 1877).
 425. — Paysage.
 425 bis. — Le vieux moulin de Bonneuil.

HERSENT (Louis), né à Paris le 10 mars 1777, mort à Paris en octobre 1860.
 426. — Portrait de l'artiste. (App. à M. Bayvet).
 427. — La duchesse d'Orléans, depuis reine Marie-Amélie, et ses fils les ducs de Nemours et d'Aumale.
 (App. à l'Etat).

HIRSCH (Alphonse), né à Paris le 2 mai 1843, mort en 1884.
 428. — Portrait de M. Eugène Manuel.
 (S. 1884).

HUET (Paul), né à Paris le 3 octobre 1803, mort à Paris le 9 janvier 1869.
 429. — Vue générale de Rouen.
 (Musée de Rouen. — S. 1338).
 430. — Vue de la compagne de Naples.
 (Musée de Bourges).
 431. — Palais des Papes, à Avignon.
 (Musée d'Avignon. — S. 1843).
 432. — Marais en Picardie. (S. 1855).
 433. — Valée de Gelos (Tarn).
 434. — Chasse au renard près Fontainebleau.
 435. — Effet de pluie à Bellevue.
 (App. à M. René-Paul Huet).

INCONNU.
 436. — Portrait de M^{lle} Duthé.
 (App. à M. le D^r Piogey).
 437. — Portrait de M^{me} de Voisins.
 (App. à M. le D^r Piogey).
 438. — Portrait d'une dame âgée. d°

INGRES (Jean-Auguste-Dominique), né à Montauban
le 29 août 1780, mort à Paris en 1867.
439. — Jupiter et Thétis.
(Envoi de Rome. — Musée d'Aix).
440. — Napoléon Ier sur son trône.
(App. à l'Etat. — S. 1806).
441. — Saint Symphorien.
(Cathédrale d'Autun. — S. 1827).
442. — La belle Zélie (1806). (Musée de Rouen).
443. — L'Iliade.
444. — L'Odyssée. (App. à Mme Bournet-Aubertot).
445. — Portrait de M. Bartolini
(App. à M. Drake del Castillo).

ISABEY (Eugène), né à Paris, le 22 juillet 1804, mort
en 1886.
446. — Le port de Boulogne; — vue prise de la mer.
(Musée de Toulouse. — S. 1843).
447. — La Pêche royale.
(App. à MM. Arnold et Tripp).
448. — Chez l'armurier. (App. à M. Lutz).
449. — Episode du mariage de Henri IV.
(App. à Mme Azevedo. — S. 1850).
450. — La Peste de Marseille. (App. à M. Bellino).

JACQUE (Charles-Emile), né à Paris en 1813. — ✻.
451. — Une Pastorale. (S. 1865).
452. — Chevaux de halage.

JACQUET (Gustave), né à Paris en 1846. — ✻.
453. — Portrait. (App. à Mme Franck).

JADIN (Louis-Godefroy), né à Paris le 30 juin 1805,
mort en 1882.
454. — La Retraite prise. (S. 1853).

JEANRON (Philippe-Auguste), né à Boulogne-sur-Mer
le 10 mai 1810, mort à Paris en 1877.
455. — Portrait d'homme.

LA BERGE (Charles-Auguste DE), né à Paris le 17 mai
1805, mort à Paris le 25 janvier 1842.
456. — Paysage. (App. à M. Gigoux).

Lambert (Louis-Eugène), né à Paris en 1825. — ✻.
 457. — La Rôtissoire.
 (App. à M. le baron Arthur de Rothschild).

Lami (Eugène-Louis), né à Paris en 1800. — O. ✻.
 458. — M₥ₑ la baronne N. de R..., en costume de l'époque Louis XV.
 (App. à Mᵐᵉ la baronne Nathaniel de Rothschild).

Laneuville (Jean-Louis), mort vers 1826.
 459. — Portrait du citoyen Paré, ex-ministre.
 (App. à M. Rothan. — S. 1795).

Laurens (Jean-Paul), né à Fourquevaux (Haute-Garonne) en 1838. — O. ✻.
 460. — Portrait de mon père.
 461. — Mort du duc d'Enghien.
 (Musée d'Alençon. — S. 1872).
 462. — L'Interdit. (Musée du Havre. — S. 1875).
 463. — François de Borgia devant le cercueil d'Isabelle de Portugal.
 (App. à M. Saucède. — S. 1876).
 464. — Saint Bruno refusant les offrandes de Roger comte de Calabre.
 (Eglise St-Nicolas-des-Champs. — S. 1871).

Lavieille (Eugène-Antoine-Samuel), né à Paris le 29 novembre 1820, mort en 1888.
 465. — La nuit ; — La Celle-sous-Moret-sur-Loing.
 (S. 1878).
 466. — Le repos de la terre.
 (M. I. P. et B. A. — S. 1888).
 467. — Soir d'hiver.
 (Musée de Nantes. — S. 1875).

Lebrun (Mme Louise-Elisabeth, dite Vigée-Lebrun), née à Paris le 16 avril 1755, morte à Paris le 30 mars 1842.
 468. — Portrait de Carle Vernet.
 (App. à M. Antonin Proust).
 469. — Jeune Mère et son enfant.
 (App. à M. Michel Heine).

Lefèvre (Jules-Joseph), né à Tournan en 1836. — O. ✱.
 470. — Jeune fille endormie.
 (App. à M. E. des Vallières. — S. 1865).
 471. — Femme couchée.
 (App. à M. Alexandre Dumas. — S. 1868).

Lefèvre (Robert), né à Bayeux le 18 avril 1756, mort à Paris le 3 octobre 1830.
 472. — Portrait de femme. (App. à M. Poirson).

Lefortier (J.-Henri), né à Sèvres le 2 octobre 1819, mort en 1888.
 473. — Saules au bord d'un étang.

Lehmann (Charles-Ernest-Rodolphe-Henri-Salem), né à Kiel le 14 avril 1814, naturalisé Français, mort en 1882.
 474. — Portrait de M™ A. H...
 (App. à M. Arsène Houssaye).
 475. — Les Océanides.
 (App. à l'État. — S. 1850).

Leloir (Alexandre-Louis), né à Paris le 13 mars 1843, mort à Paris en 1883.
 476. — Les Fiançailles.
 (App. à M. Auguste Dreyfus. — S. 1878).

Lematte (Jacques-François Ferdinand), né à Saint-Quentin.
 477. — Nymphe surprise par un faune. (S. 1878).

Leroux (Hector), né à Verdun. — ✱.
 478. — Un miracle chez la Bonne Déesse.
 (S. 1869).

Lévy (Émile), né à Paris en 1826. — ✱.
 479. — Portrait de M™ L...
 480. — Les Écus (1866). (Musée du Havre).

Loubon (Emile), né à Aix (Bouches-du-Rhône) le 12 janvier 1809, mort à Marseille le 1ᵉʳ mai 1863.
 481. — Vue de Marseille, prise des Aygalades.
 (Musée de Marseille).

LUMINAIS (Évariste-Vital), né à Nantes. — ※.
 482. — Les Deux Rivaux. (S. 1868).
 483. — Pillards gaulois.
 (Musée de Langres. — S. 1867).

MAILLOT (Théodore-Pierre-Nicolas), né à Paris le 30 juillet 1826, mort le 25 juin 1888.
 484. — Tambours aux gardes.
 (App. à M. Michelet. — S. 1865).

MANET (Édouard), né à Paris en 1833, mort en 1883.
 485. — Le Fifre. (App. à M. Faure).
 486. — Espagnol jouant de la guitare.
 (App. à M. Faure. — S. 1861).
 487. — Olympia. (App. à M^{me} Manet. — S. 1865).
 488. — Toréador tué.
 (App. à M. Faure. — S. 1869).
 489. — Le Bon Bock.
 (App. à M. Faure. — S. 1873).
 490. — Argenteuil.
 (App. à M. E. May. — S. 1875).
 491. — Femme en blanc.
 (App. à M^{me} Manet. — S. 1879).
 492. — Portrait de M. Antonin Proust.
 (App. à M. Antonin Proust. — S. 1880).
 493. — Les Asperges. (App. à M. Ch. Ephrussi).
 494. — Mon Jardin. (App. à M. Clapisson).
 495. — Le Printemps ; — Jeanne.
 (App. à M. Antonin Proust. — S. 1882).
 496. — Le Port de Boulogne ; — effet de nuit.
 (App. à M. Faure).
 497. — Le Liseur. (App. à M. Faure).
 497 bis. — Lola de Valence.
 (App. à M. Faure).
 498. — En bateau. (App. à M. V. Desfossés).
 498 bis. — La voiture.
 (App. à Mme Manet).

MARCHAL (Charles-François), né à Paris le 10 avril 1825, mort à Paris en 1877.
 499. — La foire aux servantes à Bouxwiller.
 (Musée de Nancy. — S. 1864).

Marilhat (Prosper), né à Thiers le 20 mars 1811, mort à Thiers le 13 septembre 1847.

 500. — Le Café Turc.
 (App. à Mᵐᵉ Moreau-Nélaton).

Meissonier (Jean-Louis-Ernest), membre de l'Institut, né à Lyon en 1815. — G. O. ✳.

 501. — M. Delahante.
 (E. U. de 1867. — App. à M. Delahante).
 502. — « 1814 ».
 (App. à M. Delahante. — S. 1864).
 503. — L'Attente.
 (App. à M. Meissonier. — S. 1857).
 504. — Le Graveur à l'eau-forte.
 (App. à M. Meissonier. — S. 1862).
 505. — L'Empereur à Solférino.
 (Musée du Luxembourg. — S. 1864).
 506. — Paris ; — 1870-1871.
 (App. à M. Meissonier).
 507. — M. Thiers sur son lit de mort.
 (App. à M. Meissonier).
 508. — Portrait du Dʳ Lefèbvre.
 509. — Portrait de Mᵐᵉ ***.

Voir Français n° 352.

Merson (Luc-Olivier), né à Paris en 1846. — ✳.

 510. Le loup d'Agubbio.
 (Musée de Lille. — S. 1878).

Michel (Georges), né à Paris en 1763, mort en 1843.

 511. — La Plaine. (App. à M. Jules Ferry).
 512. — Le Moulin. (App. à M. Etienne Arago).
 512 bis. — Paysage (App. à M. Dollfus).

Millet (Jean-François), né à Gréville (Manche) le 4 octobre 1814, mort à Barbizon (Seine-et-Marne), en 1875.

 513. — Nymphe et Satyre. (App. à M. Keithinger).
 514. — Œdipe détaché de l'arbre.
 (App. à M. Otlet. — S. 1847).
 515. — Une Tondeuse de moutons.
 (App. à M. Brooks. — S. 1853).
 516. — Le Hameau Cousin. (App. à M. Vasnier).

517. — Pacage.
518. — Les Glaneuses.
(App. à M. Bischoffsheim. — S. 1857).
519. — Fileuse. (App. à M. Coquelin).
520. — Les Tueurs de cochons. (App. à M. Hecht).
521. — Les Meules. (App. à M^{me} Hartmann).
522. — Marine. (App. à M. Tabourier).
523. — Un paysan se reposant sur sa houe.
(App. à M. Van den Eynde. — S. 1863).
524. — Des paysans rapportent à leur habitation un veau né dans les champs. (S. 1864).
525. — Un Parc à moutons ; — clair de lune.
(E. U. de 1867. App. à M. Bellino).

Monet (Claude), né à Paris.
526. — L'Église de Vernon. (App. à M. H. Vever).
527. — Les Tuileries. (App. à M. de Bellio).
528. — Vetheuil. (App. à M. E. May).

Monticelli (Adolphe), né à Marseille le 24 octobre 1824, mort le 4 juillet 1886.
529. — Tentation de Saint-Antoine.
(App. à M. Chéramy).

Moreau (Louis-Gabriel, dit Moreau l'Aîné), né à Paris en 1740, mort à Paris en 1806.
530. — Vue de Meudon. (App. à M. Etienne Arago).

Moreau (Gustave), membre de l'Institut, né à Paris en 1826. — O. ✻.
531. — Le Jeune Homme et la Mort ; — à la mémoire de Théodore Chassériau.
(App. à M. Cahen d'Anvers. — S. 1865).
532. — Galathée. (App. à M. Taigny).

Muller (Charles-Louis), membre de l'Institut, né à Paris. — O. ✻.
533. — Lady Macbeth.
(Musée d'Amiens. — S. 1849).

Neuville (Alphonse-Marie de), né à Saint-Omer le 1^{er} juin 1835, mort à Paris le 19 mai 1885.
534. — La Batterie d'artillerie dans la neige. — (Inachevé.) (App. à M^{me} de Neuville).

535. — Le Parlementaire. — (inachevé.)
(App. à Mᵐᵉ de Neuville).
536. — Le Grenier de Champigny.
(App. à Mᵐᵉ de Neuville).
537. — Les Dernières Cartouches.
(App. à M. C.-J. Lefèvre. — S. 1873).

PAGNEST (Aimable-Louis-Claude), né à Paris le 9 juin 1790, mort le 25 mai 1819.

538. — Portrait de dame âgée.
(App. à M. Chéramy).
539. — Portrait de femme. (App. à M. Rothan).

PAJOU (Jacques-Augustin-Catherine), né à Paris le 27 août 1766, mort le 28 novembre 1828.

540. — Portrait d'un général républicain.
(App. à M. Rothan.)

PISSARO (Camille), né à Saint-Thomas.

541. — Soleil d'hiver. (App. à M. May. — S. 1864.)
542. — La Route. d°

PROTAIS (Paul-Alexandre), né à Paris en 1825. — O. ✻.
543. — En marche. (Musée de Toulon. — S. 1870).
544. — La Séparation ; — armée de Metz (29 octobre 1870).
(App. à Mᵐᵉ la baronne James de Rothschild. — S. 1872).

PRUD'HON (Pierre), né à Cluny le 4 avril 1758, mort à Paris le 16 février 1823.

545. — Portrait de M. de Talleyrand.
(App. à la ville de Paris).
546. — Portrait de femme.
(App. à Mᵐᵉ de Charras).
547. — Andromaque ; — esquisse du tableau exposé en 1824.
(App. à M. le baron Gérard. — S. 1824).
548. — Triomphe de Bonaparte.
(App. à M. Chéramy).
549. — Mᵐᵉ Copia. (App. à M. F. Bischoffsheim).
550. — Innocence.
(App. à M. Edouard Desfossés).
551. — Georges Antony. (Musée de Dijon).

552. — Minerve conduisant le Génie de la Peinture au séjour de l'Immortalité.
(App. à M. Henri Deutsch).
553. — Christ. (App. à M. Tabourier).
554. — L'Amour refusant les richesses.
(App. à M. Tabourier).
555. — Grand couvent de Tilsitt. Réception de la reine de Prusse; — esquisse.
(App. à M. Alfred Stevens).
556. — Portrait.
(App. à M^{me} la comtesse Desages).

PUVIS DE CHAVANNES (Pierre), né à Lyon en 1824.— O ✻.

557. — L'Automne. (Musée de Lyon. — S. 1864).
558. — Décollation de saint Jean-Baptiste.
(S. 1870).
559. — L'Enfant prodigue.
560. — Jeunes filles au bord de la mer.
561. — Vie de sainte Geneviève; — esquisse de la peinture du Panthéon.
561 bis. — L'Espérance.

QUOST (Ernest), né à Avallon.

562. — Corbeil de fleurs.

RAFFAELLI (Jean-François), né à Paris en 1850. — ✻.

563. — Bonhomme venant de peindre sa barrière.
(App. à M. Albert Wolff).
564. — Hommes venant de couper des arbres.
(App. à M. Blumenthal).
565. — La Famille de Jean le Boiteux; — paysans de Plougasnou (Finistère). (S. 1877).
566. — Deux anciens.
567. — Maire et conseiller municipal.

RAFFET (Denis-Auguste-Marie), né à Paris le 2 mars 1804, mort à Gênes le 16 février 1860.

568. — Grenadier de la République.
569. — Canonnier de la République.
(App. à M. A. Cain).

RÉGAMEY (Guillaume), né à Paris le 22 septembre 1837, mort le 3 janvier 1875.

570. — Cuirassiers au cabaret. (S. 1875).

571. — Campagne de Crimée, cuirassiers du 9ᵉ.
(S. 1869).

Regnault (Alexandre-Georges-Henri), né à Paris le 30 octobre 1843, mort le 19 janvier 1871.

572. — Juan Prim, 8 octobre 1868.
(Musée du Louvre. — S. 1869).

Ribot (Théodule), né à Breteuil (Eure) en 1823. — O. ✻.

573. — L'Huître et les Plaideurs.
(Musée de Caen. — S. 1868).
574. — Les Philosophes.
(Musée de Saint-Omer. — S. 1869).
575. — Musicien. (App. à M. Lutz).
576. — Portrait de M. Luquet.
(App. à M. Luquet).

Ricard (Louis-Gustave), né à Marseille en 1823, mort en 1872.

577. — Portrait de M. Chaplin.
(App. à M. Chaplin).
578. — Nature morte. (App. à M. H. Rouart).
579. — Petite fille au chat.
(App. à Mᵐᵉ la Baronne N. de Rothschild).
580. — Portrait de Mᵐᵉ Sabatier.
(App. à Mᵐᵉ Sabatier).
581. — Portrait de Mˡˡᵉ Louise Baignières.
(App. à M. A. Baignières).
582. — Portrait de Mᵐᵉ de Calonne.
(Musée du Luxembourg).
583. — Portrait d'enfant.
(App. à M. Léopold Goldschmidt).

Riesener (Henri-François), né à Paris le 19 octobre 1767, mort à Paris le 7 février 1828.

584. — Portrait de femme.
(App. à M. le Dʳ Piogey).

Riesener (Louis-Antoine-Léon), né à Paris le 21 janvier 1808, mort en 1878.

585. — Une Bacchante.
(App. à M. A. Dumas. — S. 1836).
586. — Léda. (Musée de Rouen. — S. 1841).

ROBERT (Hubert), né à Paris le 22 mai 1733, mort à Paris le 15 avril 1808.

 587. — Restauration de sculptures rassemblées dans un hangar pratiqué sous les ruines d'un monument antique. (App. à M. Moreau-Chaslon).
 588. — Vue d'un canal. (App. à M. Groult).
 589. — Galerie du Louvre; — projet.
 (App. à M. Groult. — S. 1795).
 590. — Monuments et ruines. (Musée de Rouen).
 591. — Vue du pont au Change et de la tour de l'Horloge, à Paris, vers 1789.
 (Musée de Versailles).

ROBERT-FLEURY (Joseph-Nicolas), membre de l'Institut, né à Cologne en 1797, de parents français. — C. ✱.

 592. — Galilée.
 (App. à M. le comte Pillet-Will. — S. 1847).

ROLL (Alfred-Philippe), né à Paris en 1846. — ✱.

 593. — L'Inondation dans la banlieue de Toulouse en juin 1875. (Musée du Havre. — S. 1877).
 594. — Le Vieux Carrier. (Musée de Bordeaux).

ROQUEPLAN (Camille-Joseph-Etienne), né à Mallemort (Bouches-du-Rhône) le 18 février 1800, mort à Paris le 20 septembre 1845.

 595. — Bataille de Raucoux.
 (Musée de Versailles).
 596. — J.-J. Rousseau et Mlles de Graffeuried et Galley.
 (App. à M. le baron Alphonse de Rothschild. — S. de 1833).

ROUSSEAU (Philippe), né à Paris le 22 février 1816, mort en 1875.

 597. — Les Confitures.
 (App. à Mme la baronne N. de Rothschild. — S. 1872).
 598. — L'Office.
 (App. à Mme la baronne N. de Rothschild. — S. 1873).
 599. — L'Ombrelle. (App. à M. Alexandre Dumas).

Rousseau (Théodore), né le 15 avril 1812, mort à Barbizon le 22 décembre 1867.

600. — Maison de garde dans la forêt de Fontainebleau.
(App. à M^{me} Hartmann).
601. — Allée de village. d°
602. — Bords de l'Oise.
(App. à M. de Porto-Riche).
603. — Le Petit Pont. (App. à M. Bellino).
604. — Bords de l'Oise. (App. à M. Lutz).
605. — La Chaumière. (App. à M. Boucheron).
606. — Le Matin.
(App. à M^{me} la baronne N. de Rothschild).
607. — Le Soir.
(App. à M^{me} la baronne N. de Rothschild).
608. — La Barque. (App. à M. Barbedienne).
609. — Mare dans les Landes (1866).
(App. à M. Vever).
610. — Les Chênes. (App. à M. Prosper Crabbe).
611. — La Ferme dans les Landes.
(App. M. Tabourier. — S. 1859).
612. — Le Pêcheur à la ligne.
(App. à M. Léopold Goldschmidt).
613. — Vue de Broglie.
(App. à M. F. Bischoffsheim).
614. — Coucher du soleil.
615. — Fin d'été à Fontainebleau ; — effet d'orage.
(App. à M. V. Desfossés).

Scheffer (Ary), né à Dordrecht en 1795, mort en 1858.

616. — Portrait de La Fayette.
(App. à M. le Colonel Connolly. — S. 1819).

Ségé (Alexandre), né à Paris en 1819, mort en octobre 1885.

617. — La Beauce. (S. 1872).
618. — En pays chartrain.
(Musée de Chartres. — S. 1884).

Servin (Amédée-Elie), né à Paris le 6 septembre 1829, mort à Villier-sur-Marne en 1884.

619. — Le Puits de mon charcutier.
(App. à M. Lutz. — S. 1869).

620. — Le Jubé. (App. à M. Lutz).
621. — Le Vin piqué. (App. à M. Lutz. — S. 1870).

Tassaert (Nicolas-François-Octave), né à Paris le 26 juillet 1800, mort le 24 avril 1874.

622. — Saint Hilarion. (App. à M. A. Dumas).
623. — David et Betsabée. d°
624. — Le Retour du bal. (App. à M. H. Rouart.
624 bis. — L'Enfant malade.
(App. à M. Lutz).
624 ter. — La Mauvaise Nouvelle. d°

Taunay (Nicolas-Antoine), né à Paris en 1755, mort à Paris le 20 mars 1830.

625. — Le général Bonaparte reçoit des prisonniers sur le champ de bataille (1797).
(Musée de Versailles. — S. 1801).

Tissot (James), né à Nantes.

626. — Marguerite à l'office.
(App. à M. Léon Say. — S. 1861).

Troyon (Constant), né à Sèvres le 28 août 1810, mort à Paris le 20 mars 1865.

627. — Vache blanche.
(App. à M. Prosper Crabbe. — S. 1855).
628. — Bœufs à la charrue. (App. à M. Boucheron).
629. — Le Matin ; — départ pour le marché.
(App. à M. Prosper Crabbe. — S. 1859).
630. — Chiens écossais.
(E. U. de 1867. — App. à M. Lagarde).
631. — Vallée de la Touque.
(App. aux enfants de feu M. S. B. H. Goldschmidt. — S. 1853).
632. — Vache blanche au pré.
(E. U. de 1867. — App. à M. V. Defossés).
633. — Pâturage en Normandie.
(App. à M. Van den Eynde).
634. — Bœuf dans une prairie. (App. à M. Herz).
635. — Berger et son troupeau. (App. à M. Herz).
636. — Bœufs au labour. (App. à M. Bellino).

ULMANN (Benjamin), né à Blotzheim (Haut-Rhin), le 24 mai 1829, mort en 1883.

637. — Le « Libérateur du territoire ».
(Musée de Versailles).

VALLIN (Jacques-Antoine).

638. — Portrait d'homme. (App. à M. Rothan).

VERNET (Antoine-Charles-Horace, dit Carle), né à Bordeaux le 14 août 1758, mort à Paris le 28 novembre 1836.

639. — Attributs de chasse. (App. à l'Etat).

VERNET (Horace), né à Paris en 1789, mort en 1863.

640. — Portrait du curé de Saint-Louis-des-Français.
(App. à M. Horace Delaroche-Vernet).
641. — Bivouac du colonel Moncey.
(App. à M. le duc de Conegliano).
642. — Siège de Constantine; — prise de la ville (13 octobre 1837).
(Musée de Versailles. — S. 1839).
643. — Portrait d'enfant.

VERNIER (Emile-Louis), né à Lons-le-Saulnier en 1831, mort à Paris le 26 mai 1887.

643 bis. — Grande marée d'automne en Cornouailles.
(S. 1885).

643 ter. — Marée basse à Concarneau.
(S. 1884).

VOLLON (Antoine), né à Lyon en 1833. — O. ✻.

644. — Pêcheurs à Hendaye. (App. à M. Caire).
645. — Femme du Pollet à Dieppe.
(App. à M. Jean de Kuijper. — S. 1876).
646. — Armures.
(Musée du Luxembourg. — S. 1875).
647. — Le Vieux-Bercy.
(App. à M. le docteur Goujon).

VUILLEFROY (Dominique-Félix DE), né à Paris. — ✻.

648. — Troupeau de bœufs dans la rue d'Allemagne à la Villette. (S. 1875).
649. — Bœufs dans un marécage.

Yvon (Adolphe), né à Eschviller. — O. ✶.
 650. — Le maréchal Ney soutient l'arrière-garde de la Grande Armée; — retraite de Russie (décembre 1812).
 (Musée de Versailles. — S. 1855).

Ziem (Félix), né à Beaune en 1821. — O. ✶.
 651. — Bords de l'Amstel (Hollande); — effet de soleil couchant.
 (Musée de Bordeaux. — S. 1852).
 652. — Stamboul. (Musée de Rouen. — S. 1864).

TABLE DES MATIÈRES

	Pages
LA PEINTURE FRANÇAISE AU XIX^e SIÈCLE (Exposition Universelle de 1889)..................................	1
PAUL BAUDRY...	147
ALEXANDRE CABANEL......................................	189
ÉLIE DELAUNAY...	227
ERNEST HÉBERT...	293
DOCUMENT. CATALOGUE DE L'EXPOSITION CENTENNALE DE L'ART FRANÇAIS EN 1889........................	349

www.ingramcontent.com/pod-product-compliance
Lightning Source LLC
Chambersburg PA
CBHW071609220526

45469CB00002B/291